U0045206

築人間
Memoirs by Pao Teh Han
漢寶德 | 回憶錄〈全新增訂版〉

社會人文 353

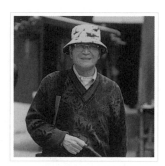

Memoirs by Pao Teh Han

Contents
目次

自序（二〇一二增訂版）——————〇〇四

自序（二〇〇一初版）——————〇〇六

紙上談兵——————————〇一二

第一部・日月韶光 ——

第一章……山東漢家 —— 〇三五
第二章……逃難生涯 —— 〇五三
第三章……建築情緣 —— 〇六五
第四章……東海到哈佛 —— 〇八五

第二部・建築天地 ——

第五章……文化震撼 —— 一〇五
第六章……壯遊歸鄉 —— 一三七
第七章……革新建築教育 —— 一六五
第八章……藝術建築 —— 一九三

第三部・風雲之志 ——

第九章……擘畫科博 —— 二二五
第十章……建館橫逆 —— 二四七
第十一章……教育夢境 —— 二七一
第十二章……南藝誕生 —— 二九一

第四部・寫藝人間 ——

第十三章……有情歲月 —— 三一一
第十四章……打造宗博 —— 三三一
第十五章……美感人生 —— 三五五

附錄……漢寶德大事記略 —— 三六六

自序——二○一二增訂版

有一天，高希均兄笑著告訴我，「築人間」已經出版超過十年了，應該有個續編本了吧！我也笑笑，覺得是他說客氣話。沒想到天下文化的同仁真的就向我催稿了。

老實說，我真不覺得我的回憶錄有續編的價值。

在二○○○年自公職退休之前，因緣際會為國家做了幾件事，勉強值得寫下來供年輕的朋友們參考。可是退休之後，除了在世界宗教博物館館長任上做了一點具體的事情外，其實乏善可陳，忽忽間就進入衰老之年，回顧這十年來的生命，真有增編的價值，值得勞動讀者的法眼去閱讀嗎？

當然了，這十幾年我確實沒有真閒著。我是閒不住的。一方面，我一直在為報章、雜誌寫文章。到了廿一世紀，報上的專欄停止了，但是在雜誌上與報紙副刊上仍然可以自由的發表一些短文。謝謝各位主編，使我仍然可以有機會發表一些感懷，或有系統的寫系列性的文章。同時我也很感激幾個出版社的朋友不嫌棄我，為我結集出了幾本書。尤其是以美感為主題的文章。

如果我把這十幾年來的生命下一定義，可以稱之為「談美」的歲月。我曾希望退休後過有情的生活，我所指的「情」就是美感吧！對於全民美育，我知其不可為而為之，可以說是我的信仰，也可以說我以此消蝕我的生命。「談美」原是朱光潛的書名，我出書時借用，想起來實在太有趣了。「美」，是無法實踐的，因此大家都喜歡「談」，不談又覺得對不起自己，對不起社會。一切努力也只是談談而已。

我談美是不同於以詩文為背景的美學專家。

我體會到全民美育的重要性是自建築專業的服務觀念開始。一個以美為目的的專業卻為美盲的大眾服務，是一種浪費。自此我看到文明國家，國民文化素養的基礎其實是美感素養。而美並不是空談、玄談，是一種科學。可惜美育涉及到國民，與政府的任務有關。我只能空談，實因不在其位，無能為力也。空談，也只是聊盡知識份子的責任而已！

在十幾年的美育大夢之中，我也做了幾件可以一提的事情，特別是在宗教博物館倡導的生命教育。對於關心我的朋友，以增編的方式，向他們做一個簡略的報告也未嘗不可。這兩年來，我的身體顯著的衰老了。我向來體弱，青年時期的肺癆雖已鈣化，但進入老年，功能急速衰退，大約活不了多久。如果天假以年，再活些日子，也只能在家看年輕人表演了。

很感謝天下文化的朋友們給我機會，為我的回憶錄畫上一個美好的句點。

自序——二〇〇一初版

一九九九年底，我決定退休，離開台南藝術學院校長的職位。報上披露後，高希均兄就約我寫傳記。對於他的邀約，我一方面感激，一方面也感到不知所措。天下文化出版社出版的不少名人傳記，多是政治界、企業界大老的自述，所以每有新書則洛陽紙貴。我這樣的讀書人，因緣際會，幾十年間為社會做了點小事，值得出甚麼傳記嗎？高兄一再鼓勵我，並送我幾本文化界前輩的傳記為參考，我就半推半就地答應了。

天下文化出版的傳記大多是由專家執筆的。高兄認為我是寫文章的人，最好由我自己執筆。其實我也很想請一位健筆為我的一生增添些顏色，可是這雞毛蒜皮的一生，要我麻煩別人一五一十地聽我說故事，實在不好意思，所以也就點頭答應了。

我原是下筆很快的人，自己寫自己，應該痛快淋漓才是。但是開始動筆，就覺得筆澀。這樣一個文化人的自傳要怎麼寫，才能使人感到值得一讀呢？我請教一位喜歡讀書的朋友，他建議我向細處寫，向心裡挖，寫成一本文學作品。這是大文學家的手法，我做不到。又請教一位年輕朋友，他建議我寫得輕鬆些，活潑些，多一點故事性，可以吸引年輕的讀者。然而我的一生雖因世變而略有波折，實在是很平凡的，除非編造，實在沒有故事可言。我當然不能編一本自傳。

當然，如果向細處寫，寫出我所體會到的人生的真實故事，也可以寫得較有可讀性；可是出一本十萬字左右的自傳，似乎做不了這一點。我參考已出版的傳記，為時代留下印記的意義，超過討好讀者的意義，就使我收心，準備寫一本流水賬了。

即使是流水賬，仍然少不了一些顧忌。自傳免不了要寫一些人與事，涉及別人，就免不了褒貶。而這些人大部分仍然在世，如果振筆直書，會傷害到別人，引起些爭論，我才體會到自傳應該身後發表的道理。只為這一點，流水賬就不能記得太清楚，下筆時不但要謹慎，而且要不斷刪減，減到枯躁無味為止。

寫到事，也有難題。我一生所做的幾件事，雖談不上甚麼事功，可是既然寫傳，應該自我肯定一番，否則有甚麼看頭？然而自我標榜實在不是我的個性。左顧右盼，下筆就沒有那麼流暢了。又怕讀者們認為我自我膨脹。左顧右盼，下筆就沒有那麼流暢了。

所以花了幾個月，初稿完成，連我自己讀來都覺得無味。擲筆之後，又壓了幾個月才送給天下文化的林蔭庭小姐，請她先行校閱，並提供我一些改進的意見。她很客氣，只提出章節的問題。但是我可以看出來，她很了解我下筆時的難處，也覺得文字平鋪直敘，太過平淡，尤其未能點出我在各領域的「影響力」。因此她主張找有力人士寫序，為我揄揚一番。可惜這恰恰是我不願意做的事情。

可是做為一個作者，我又不能不問寫這本書的意義何在，希望讀者從中得到些甚麼？自傳是要讀者認識我，他們為甚麼要認識我？思之再三，覺得我一生做事的「癡、呆」精神，

也許可以供讀者們參考。

讀者們自拙著中可以感覺到，我做事的態度是很癡的。癡就是執著，長於自我反省。我並不是聰明人，遇事反應很慢。我的長處就是把事情做到底，不完成絕不罷休。我總設定一個高目標，努力以赴，遇到問題，耐心地解決，可是不輕易降低標準，因此每件事總要花上十幾年的時間。同時期的朋友，已經三級跳，幾年間事業大有成就；也有些朋友做了高官了，我還在原地慢慢地磨。我既沒有過人的才能，只靠這個磨字，磨出一點成績來。

我是一個山東鄉下孩子，逢世變逃難到城裡，與城裡的孩子比，是個十足的呆子，不但不懂得人情世故，連一句討人喜歡的話都不會說。既害羞，腦筋又轉不過來，只會聽老師、長輩們教的做人做事的道理，呆呆地埋頭用功。我一生中沒有求過一件工作，居然為前輩們大力提攜，也許是因為他們喜歡我這個呆勁吧！

在這裡我舉一個小故事說明我的呆勁。在成大念書的第一學期，體育不及格，金長銘教授聽到後，幫我去求情也被拒絕。我從來不喜歡運動，體育老師如此嚴厲，這又是必修課，使我感到嚴重挫折。我曾考慮到藉機退學了事，可是想想這一點阻礙都不能過關是沒有出息的，就去與老師商量如何才能及格。他寬容我，只要選一項運動，夠標準就可以了。我選了一項比較不會惹起同學注意的雙槓，每天清晨早起去練習。在學期中，發現了肺病，醫生囑不可運動，可是我不願向老師求情，為了過關，我仍然不斷練習，一直做到學期結束。老師檢驗成績，給了七十分，可是我的肺病已很嚴重了。後來聽到這個故事的人，無不說我呆瓜。

我要感謝高希均兄與王力行女士的鼓勵，否則我是不敢把這點癡、呆功夫呈現出來的。出版社的林蔭庭小姐與吳佩穎先生對於文稿的修改與照片的選擇幫了很大的忙。我從來沒有想過要出自傳，記憶力又不好，所以常遇到一些小空白，有勞朋友們幫我找回記憶。幾經搬遷，老相片都遺失了，父親為我找出幾張，並為我畫出老家的地圖，說了些老故事，否則第一章就寫不出來了。我的妻子，孫寧瑜女士的精神支助，是我能勉強繳卷的主要動力。

漢寶德──二○○一年七月

Before and After
紙上談兵

我是二〇〇〇年初離開公職的。回到台北，幾乎立刻到登琨豔為我準備的辦公室上班。小小的一個房間，一張乾淨的書桌，面對著大玻璃牆外的小院落，新植的荷花只有葉子浮在水面上。我坐著一張自大陸買來的高背古椅，心裡有些茫然。退休而尋找自己的新天地是我近來的夢想。然而真正退下來了，如何利用我所剩餘的生命，卻要費一番心思了。我曾經說要過得有情有味，可是說起來容易，做起來可就難了。

首先要先擺脫掉俗務。

第一件要擺脫的是漢光建築師事務所。我是建築出身，當然應該以建築創作為一生事業。誠然，在我擔任東海教職的時候，在授課之餘，我將大部分心力放在建築上。可是在我被邀去中興大學之後，由於十分不合理而且非常落伍的政府規定，教授不可以執業，我只好把事務所交由二弟負責。好在漢光已有堅強的班底，我以顧問身份指導，已可做出很像樣的作品。我的二弟，漢寅德，原是海洋學院的教授，犧牲了教職為我經營事務所。我自公職退休，他堅持把事務所的經營還我。我不願勉強他，但卻已對建築業務完全失掉興趣了。

建築是活的──

照一般的看法，離開公職回到建築是很自然而且順理成章的事。但是經過這麼多年的觀察，我對建築實務已經失掉興趣。我是自兩點觀察

建築的。

我學建築的時候，現代建築正在高峰。新建築雖然以現代科技為手段，但在現代大師們的內心深處都有一顆仁心。我們不妨說，不論他的理論如何，作品的外觀如何，其最終目的是為人類服務。所以人本的精神是建築的核心。

我深深體會到，一個態度嚴肅的建築家與一個傳統的中國知識分子之間，在精神上並沒有很大的差別。我甚至認為杜甫「安得廣廈千萬間，盡庇天下寒士」的心情，可以也應該由現代建築師所完成。可是我看到，世界建築發展到二十世紀末，這種人文精神完全喪失了。建築家只在造型上譁眾取寵，贏得大師之名，甚至與真正的美感絕緣，其實與耍小丑沒有多少分別。我雖大聲倡導大乘建築，當然不會得到迴響，因此我覺得建築不再是令我感到驕傲的行業，不值得再為它傷神了。

另一種體驗，是覺得建築這種行業，要做點事，太靠機緣了。要有非常負責任，而且尊重專業的業主，否則，每一個計畫案都是精神上的災難。我很幸運在中年遇到幾位支持我的業主，可是到老年，可以接受我的人也退休了。即使還有少數在位的，由於政府制度改變，機關首長不再有權，挾自己的判斷決定建築委託，改用比圖的方式。抬頭

不如歸去兮

總之,我覺得這已經是年輕人的世界了。

我已經做了我該做的,也許並沒有了不起的成就,但卻沒有再與年輕人搶設計權的必要了。以超然的身份靜看他們的表演豈不是一樂?所以我略加思考就決定停止事務所的積極運作,把尚未完成的合約交給跟我工作多年的年輕人去完成,讓他們嘗嘗做老闆的甜酸苦辣。

第二件要擺脫的是博物館計畫案。我在南藝校長任內,開始以教授身份來接一些案子,在當時覺得是自己的責任。我離開科博館後,因為該館的成功,使有些後來的博物館規劃的主管用各種方式希望我伸出援手。我也自以為既然有些經驗,與大家分享是理所應當。我幫忙的方式就是接計畫。這本是順理成章的事,同時我接計畫時,年紀較大,身份較高,也受到一定的尊重;我非常高興把我的建議寫成一本報告,供他們採行。有一段時間,我擔任博物館學會的理事長,也利用學會來接計畫案,覺得是貢獻社會的一條途徑。

看去,覺得已沒有我的發揮餘地。執此業務,如果沒有人來主動邀請,就要通過各種關係去巴結業主,這樣的建築即使取得設計權,也不可能發揮自己的理想。另一個辦法是參加比圖。這是自取其辱。靠幾位不知是何人的委員去判斷建築委託的取捨,而且多半有暗盤,正派的建築師誰願去淌這混水呢?

可是我很快就感到當館長與做計畫之間的分別了。

在年輕的時候，對於孫中山先生勸我們「做大事不要做大官」，覺得很欽佩。可是自計畫案中我體會到做官才能做事。我本以為以我的經驗與資歷，去接受任何博物館的委託，做展示的規劃或整體的發展計畫，應該會被主管放心。事實卻發現權力是一切計畫的根本要件。道理很簡單，做計畫的人只是在做事，心中只想把這件事做好。他是不是真做得好，那得看他的本領。可是有權力決定要不要實施你的計畫的人，卻不是那麼單純的動機。他有自己的觀點，個人的利益，上司的好惡，要伺候得樣樣俱到很不容易。

回想我在中年做了幾件事情，都是運氣，遇到幾位授我以權，對我信任的院長、部長，如今為人做嫁衣裳，人家愛穿不穿，完全不是那回事了。其實我對此情況亦有所感，所以政府官員看得起我，要我幫忙時，我總希望知道未來負責執行的人是誰，希望這個委託出自這位先生。可惜的是，新博物館的籌設方式，已經自比較合理的籌備主任制改為先期計劃制了。

這，真是荒唐！自此而後，新博物館籌設就步步維艱了。這等於為人做嫁衣裳，不知新娘是何人是同樣的道理！在先期規畫上投入大量的人力物力，到頭來，一旦設立機構，一切都要從頭來起，所做規劃

幾乎都到字紙簍去了。人生是寶貴的，閒來無事，優遊歲月也未嘗不可，浪費生命在無益的規劃上何為？這是幾次痛苦的經驗告訴我的。

可是擺脫了這些俗務，能做點什麼愜意的事呢？

還是寫寫文章吧！

筆耕歲月

坦白說，我是靠文章起家的。在骨子裡我是一個傳統社會的文人，不幸降生在現代世界，所幸現代的國人仍然保留了一些對文人的尊重。

我自做學生起就辦雜誌寫文章，日後到社會上工作，每到一處必辦雜誌，都是為提供表達意見的園地，即使籌設國立機構，完成時也開辦刊物。在科博館創辦了《博物館學季刊》，到南藝，創辦了《藝術觀點》。自民國六十一年起，我應邀在報紙寫專欄，開始了我的文字生涯。我的一點社會知名度不是因為建築作品，而是報紙上發表的文字帶來的。

開始時，在《中國時報》的人間副刊以「也行」的筆名寫「門牆外話」。高信疆喜歡我的方塊文章，每周刊出兩篇以上。第一年就寫了上百篇，並出了專集。在那個時候，報紙副刊的影響力是很大的。我的讀者很多，只是不知我是誰而已。那時候，我偶爾也在人間副刊發表些與建築有關的散文，想為本業做點推廣，有些有地位的長輩對我

擔任東海大學的建築系主任不覺得怎樣，因在報上看到我的文章，就對我另眼相看。

寫了幾年，到民國六十八年，《中華日報》副刊的主編蔡文甫邀我為華副寫每周專欄，用的筆名是女兒的名字「可凡」。這時候為「人間」寫稿的量也減到每周一篇。這正是科博館籌備的初期，寫方塊已感到一些負擔，但仍於海外旅行回國時寫些遊記，發表在《聯合報》副刊。那是我勤寫作的歲月。在台中五權西街的小樓上，開始為雜誌寫專欄，先是為《明道文藝》寫建築的專欄，後來又為《天下雜誌》寫文化性的專欄，每月一篇，都持續了好幾年。

高信疆離開「人間」之後，新人新政，對我的專欄不太熱心。這時候，由於我在建築上為《聯合報》王董事長服務，他們就表示希望我不要為時報「寫得太多」，我就趁此機會停掉「門牆外話」專欄，使很多讀者吃了一驚。聯副的主編瘂弦也是老朋友，立刻就約我為聯副寫。我覺得不好。這樣似乎我與時報鬧翻，而事實並非如此。余紀忠先生也是很愛護我的，還曾邀我擔任主筆呢！所以我停筆一年多，才接受聯副的邀約，仍用「也行」的筆名寫「繩墨集」，一直寫到報紙停止方塊文章的世紀結束。

可是，這麼多年，我在報端寫方塊與專論，在雜誌寫專欄，究竟寫了

文化落後阻礙進步——

些什麼呢？

我原是寫建築理論文字的，然而很快的發現，建築的實務是工程，其精神價值是人文現象，不了解文化，無法參透建築的本質。從事建築以來，感覺到文化的因素決定了一切，因此就養成對行為觀察的習慣。一旦提筆寫專欄，就自然以文化為主題了。

我是現代主義的信徒，相信國家與民族要進步，要與先進國家一樣的富強，成為一等的文明國家。我也是民族主義者，認為古老的文化是應該保存而且要發揚光大。與大部分知識分子一樣，都面對民族落後的現實與光輝文化的過去之間的矛盾，而不得其解。我自建築實務的體驗中得到一個結論，那就是光輝燦爛的文化成果，與落後的民族行為是兩回事。我們要保存的是成果，改革的是行為。傳統建築之美使我陶醉，但在台灣每棟新建築都有漏水的問題，這不是建築業的問題，是今天的國人生命態度的問題。啊，問題可大了！

抱著這樣的心情寫文章，不免是批評的，是檢討的。我希望能提醒大家，我們的民族性有一些基本的文化問題已成為我們進步的障礙。日本接觸西洋文化較晚，卻能在短短數十年間變成現代工業化強國，是什麼原因？一個建築教授寫這樣文章能對國家社會發生什麼影響？只是吐鬱悶之氣而已。這一段時期，大約五六年間，以各種方式發表

的謬論，蒙《天下》的朋友們不棄，先後出版了兩本書，一本是民國七十五年的小冊子《生活的觸擊》，一本是十幾年後出版的《不耐平凡》。後者基本上是在《天下》寫專欄的集子。自此而後，我就很少再寫有關社會文化的文章了。

眼看已站上二十一世紀的元年，再寫文章要寫些什麼呢？

寫點正面的文章吧！過去所寫的專欄，只有在《明道文藝》上寫的屬於建築的欣賞，目的是供中學生了解建築之美。寫了兩年後就停筆，出版了《為建築看相》。這本書銷路尚可，使我覺得我所關心的另一個大問題，國民美感素養欠缺的問題，可以用比較愉快的文字，尋找解決之道。

我一直覺得國民文化素養中，美感是很重要的一環。到美國留學，後去歐洲考察與旅遊多次，感覺到美感素養是國民精神力量的重要支柱。回國後，一直覺得從事建築工作不如推動美感素養對社會更有貢獻。可是有機會向教育部長進言，會被誤解為熱衷於藝術教育。這也因此使蔣彥士部長先後要我擔任國立藝專校長，及國立藝術學院的院長，不了解我為什麼會拒絕。到後來，他們堅持要我創辦台南藝大，也是基於此一理由。其實藝術教育，尤其是專業教育，與全民美育是完全不同的兩回事。

談美、寫美

正在為此感到淡然的時候，《明道文藝》的主編陳憲仁兄，提到多年前寫建築專欄的事，問我有無興趣重新執筆。我略加思索，即慨然同意，並說定以談美為主題。回想起來，我要感謝他提供這個機會，使我可以陸續把我多年來思考的課題寫出來，供大家參考。這件事對我來說是多年的宿願，因此也花了不少時間去整理我的思緒。

我知道，對於美感的培育，大家是有興趣的，但是什麼是美，要怎麼去推動，卻沒有共識。特別是我以一個建築家的身份，越俎代庖，藝文界未必同意。所以我必須建立起一個小小的美感思想體系來進行說服工作。

我為明道寫談美，每年十篇，到陳主編離職，共寫了五年之久，寫完兩年的時候，在聯副發表了一篇〈藝術教育救國論〉，引起一些迴響。我說的藝術教育，實際是美育，引起「聯經出版社」林載爵兄的注意，就把我兩年所寫，集為一冊，以《漢寶德談美》之名發行，似乎頗受歡迎。這個書名我並不喜歡，但因為《談美》是美學大師朱光潛先生大著的書名，為了避盜名之嫌，只好把我的名字加上去。誰

可是我在過去一直沒有想到寫這類的文章。到我退休之後，才想到我也許可以為國民美育的推動做一點事。二〇〇〇年五月，我首次以美感為題做了公開演講。

知後來各出版社出我的書，都要援例，實在不好意思。幾年後，「聯經」又把我後來寫的集為一冊，題為《談美感》，我的美感書寫總算告一段落。這一波的文字功夫，發生了一些影響，卻陷在政治現實的渦旋中，沒有得到什麼正面效果。讓我簡單說明如下。

我對美育的主張，首次得到教育部的正面反應，是黃榮村部長上任之後。當時高中課程總綱要修正，每一課綱都組成委員會負責研修，黃部長就聘我為「藝術生活科」的召集人。「藝術生活科」是郭為藩自文建會主委轉任教育部長時設立的，顯然是感到國民文化素養的需要，教育界未加注意，應予補正。可是設立以來，教育界無人知其所以然，學校也沒有教師可以執行，因此形同具文，空置了幾年。高中藝術教育中原有音樂科與美術科，都是教學生唱歌、彈琴、畫畫的，藝術生活是什麼？

美育與政治──

學校無法教學生如何才是藝術的生活，所以我接召集人後，就徵得黃部長的同意，解釋為與生活相關的藝術。這樣就與生活美感的培育連在一起了。與生活相關的藝術是工藝。所以歐洲文明的現代化是自工藝的機械化開始。英國著名的莫里斯運動是新生活美學的起端。我國的美育雖有「勞作」，但把 Crafts 譯成「勞作」，意思被弄擰了，從而被教育界忽視，因此把現代化的精神空洞化了。我想借這個機會把工藝的觀念拉回到高中課程。

可是大家把生活藝術解釋得太廣泛了。召集幾位教授商討的結果，把音樂、美術之外的相關藝術如電影都視為生活藝術。妥協的方式是每種藝術都自成一分科時，讓學校自行選擇，但其條件是都要教學生如何提升生活美感。這樣也好，至少使建築、工藝之美感可以進入中學課程，做為美育的起步。作成結論後，我接受出版社的邀請，負責編寫建築篇，花了我很多精神。我從來沒有寫過教科書，很高興投入這個工作，可惜又是白忙一陣。

個渾水呢？

黃部長下台，杜正勝上台，不知何故，他對我表面上很尊重，內心可能有些疙瘩。也許是在他故宮院長任上，我說話太多了吧！何況他是以意識形態主政的部長，總之，我們所努力完成的九五課綱，就被新的九八課綱所取代，不用說，我努力完成的藝術生活課程完全瓦解，龍騰所印的教科書賣不了幾本就作廢了。我嘆一口氣，誰要我去淌這

民國九十七年政黨輪替後，我重新被任為藝術教育委員會的委員。為了藝術教育改革，我被任為「一般藝術教育」小組的召集人。開了幾次會，發現我所期望的，使學校教育達成國民美育的任務，真是阻力重重。部長一無所知，公務員全按章程行事，我又性子急，不免希望他們趕快做點事。過了兩年，他們大概覺得我太找他們的麻煩了，就送我一張謝函，從此與教育部無涉了。

文化白皮書——

話說兩頭，我退休後的年初，政黨輪替，陳水扁上任為總統。到當年七月，在教育部長任上大力幫我籌設南藝的楊朝祥來我的小辦公室看我，談到國民黨於失去政權後，要成立一個國家政策研究基金會，繼續關心重大政策，協助國民黨監督政府。他邀我擔任教文組中文化部分的政策委員。

我對政府的文化政策向來有很多意見，由於深知在野之人談政策無益，所以極少發表文化政策方面的文章。如今有這個機會，可以在文化方面表示自己的意見，寫出來供有政治影響力的人參考，雖未必實現，至少還可以幫些小忙。就未加深思，接受了他的邀請，開始每天到國政會的小辦公室上半天班了。我不是國民黨員，又是新政府公布的無給職國策顧問，卻是很認真的文化政策研究員。教文組中只有最年長的我按時上班。

我的工作，在先理清文化政策的問題。當時的國政會比較有錢，取得資料也方便，就從了解世界各國的文化政策開始，並與自己的看法相比對。對國政會的服務，一是為黨訂定文化政策綱領，一是檢討既有文化法規並提出建議。這是很有趣的工作，所以我很勤於寫作，卻不一定發表。不多久，我就寫了「文化白皮書」，以「全民文化」為題上呈。

文化政策的三層次──

民進黨政府連任，社區總體營造的提倡者陳其南為文建會主委，一方面提出文化創意產業，一方面推動公民美學與文化公民權，是政府在文化上非常用心的時期。只是所用的方法不成熟，難收實效。我一方面接受陳主委的邀約，參與一些會議，另方面仍在國政會依需要做些

收穫是出了一本書，題為《漢寶德談文化》。

這時候，很積極的推動文化法令的修改，對於政府所提文化機構行政法人化進行研討，並希望仿照韓國，推出文化藝術振興法，由於二〇〇四年大選來臨，我還要整理資料，向連戰與宋楚瑜兩位主席報告文化政策。文化對選舉並無幫助，何況除了族群之爭與大中華文化承繼的問題之外，文化是兩黨共同的主張，只是用人不同而已。國民黨莫名其妙的敗選，我們所寫的文化白皮書當然都成廢紙了。我唯一的

這些當然沒有實用意義，可是我也沒有思考太多，因為這幾年正是我的父母進出醫院加護病房的歲月。衰老的父母無力對抗老病的摧殘，明知如此，我們兄弟姊妹六人除了不斷的送醫院，看他們受罪之外，實在莫可奈何。他們的痛苦，我們感同身受，但幫不上忙，心情非常低落。所以我利用閒暇寫這些無用的文化政策的文字，可以發揮一點排遣的作用。第二年，又以「建立藝文社會」為由寫了文化白皮書。我的助理劉新園非常能幹，與我配合得很好，我們偶爾與黨籍的立法委員座談。

研究，寫些評論文字。各報紙的副刊專欄消失了，但都關了民意論壇版，成為我不時發表文化論評的園地。同時我對尚不十分熟悉的行銷文化、創意產業進行了解。

經過這一切，我建立了自己對文化政策架構的理解。我把國家的文化政策看成一個三層的架構。

第一個層面是基本面，就是要提升國民的文化素養。這是政府設立文化單位的目的，在文建會的組織條例上寫得很清楚。我們在現代化的過程中出現很多問題都與國民欠缺文化素養有關。這實在是建立現代民主國家的基礎。我所倡導的美感素養是其中的一部份。

在發展中國家力求上進的過程中，文化素養的提升是教育政策的一部分。可是我們在教育工作上太重視智育；幾十年來重視學位而忽視人品的結果，學校失去了文化育成的能力，而積重難返。到今天要設立文化單位去糾正，實在是不得已的。文化單位要怎麼完成這個任務，實在是最重要的考驗。

第二個層面是執行面，就是把一般人視為文化的工作做好。在威權政治體系下的文宣部門，轉變為文化，指的就是藝術與文學。輔助藝、文界自由蓬勃的發展，成為各國文化政策的主要內容及成敗判斷的依

據。這是文化外顯的部分，因此免不了有民族主義的成份。法國的文化部就是為此而設的。即使沒有文化單位的美國，也設立了基金會，用公款來補助文學與藝術的發展。

在同一個層面上，文化部門的重頭工作是文化機構的設置與管理。藝文的成就要表現出來，需要藝術的殿堂，富麗堂皇的文化建築，作為國家文化成就的象徵，並由國民所分享。美國華盛頓國會大廈前的林蔭大道上，設置了一系列的國家博物館，就是這個目的。

當然，在我看來，文化機構的重要任務是把藝文成就廣被民間的重要手段。我國在七○年代推動的文化建設，也只是以硬體建設為目標，曾受到文化界不重視軟體的指責。但文化界所指的軟體，常常是藝文本身，卻沒有考慮到民眾的需要。

另一個重要的文化實務是文化資產的保存，特別是古建築的維護與保存。在七○年代，我推動古蹟保存的時候曾遇到相當的阻力，後來政府開始注意及此，文建會也因而設立。通過媒體的支持，國內古蹟保存的氣氛成熟，漸為民間所接受，在法律上也解決了一些困難，如容積率轉移等。但是這些年來，政府在古蹟政策上，特別是審定制度上，出現很多漏失。古蹟保存的標準的訂定，審議的制度，修護者的專業等等，都有重新檢討的必要。

在這個層面上出現的問題，政府文化部門究竟還要管些什麼？比如社區營造，真的要管嗎？電影、電視等傳統文化產業要管嗎？流行的音樂與藝術要管嗎？節慶時放煙火也要管嗎？在過去，政府各部門管轄的業務中都有些與文化有關的事務，是否要全部集中到文化單位呢？把文化解釋為生活方式，實在是無所不包！

第三個層面是包裝。最顯著的是文化的國際交流，與各地的文化節慶，那些各種各樣的博覽會與文化「祭」。這些都是藝術與文化的表層，其目的與國民的素養無關，是文化在政治、外交上的利用。有時候也是為了歡娛民眾，在平淡無奇的現代生活中加些興奮劑。

重返教育現場——

搞了一陣子的文化政策研究，原本一無用處，沒想到在二○○五年的秋天，我在南藝創辦時期的伙伴，楊樹煌教授代表師範大學的美術系，請我去兼課。楊教授兼有畫家與學者的身份，我離開南藝，他就應邀來台北師大教書。他是一個有開創性的人，所以到了師大，就幫忙美術系建立了博士班與藝術行政在職班。美術系本身的教授都是一些著名畫家，對藝術行政未必在行，所以就看上我的博物館長與藝術學院校長的經驗，請我於週末為他們教一門課。無巧不巧，他們要我教的，雖然課名換了幾次，大體上仍是環繞文化政策的。我本無意教書，但這個機會使我可以輕鬆的把我在文化政策上的思考與年輕人分享，沒有白浪費心力，卻是很幸運的。

這是我教書生涯中的最後一段，也是最愉快的一段。在職班的學生都是來自與文化相關的各種行業，也有些來自政府文教單位。他們比起一般大學生要成熟很多，因此對課程內容也較能領會，與我溝通良好。我借此機會把思考與研究所得，整理為講義綱要。

他們似乎很喜歡上我的課。每週上課時，總有幾位同學為我準備了茶與咖啡等飲料，有時還有點心。學生中總有人會開車來接我，並送我回家。有一陣子，我把到師大上課當成愉快的赴約。

在師大上課這三年，我所希望學生們能學到的，其實是思考與分析問題的方法，文化政策不過是討論問題而已。對於這些在職場上已略有所成的學生們，學習文化政策有什麼意義？國家的文化大計多少年來都缺少明確的方向，可知政府當局，及所用的文化操盤者，對文化發展的需求都不能掌握，只是做官，逢場做戲而已。做文化官的人都用不上的東西，在職場上忙碌的學生又有何用呢？

真正有用的只有系統性思考而已。

這又回到我三十幾年前在東海大學教建築設計方法的課堂上了。在當時我深感建築系的教學法沿襲西洋的學院派，過份藝術傾向，全靠學生的造型天才，加上固定的形式風格。建築在今天已經不是階級妝點

藝術教育救國論

藝術教育與美育相關，一直是我關心的課題，也一直是我在國政會政策委員工作的研究範圍。我向來認為我國的正歸藝術教育不受重視，形成現代化過程的偏差，所以很想知道西方今天的藝教狀況。因此在國政會的支持下，我做了兩項歐美藝教考察。這時候我也是教育部藝術教育問題。

二〇〇八年秋，師大告訴我學校的新規定，我的年齡超過，不能再兼課了。也好，我的教書生涯正式告一段落，可以減少師大藝術行政在職班教授排課的問題。剩下來的時間還可以整理一下近年來思考的藝

會當科長的劉永逸，很認真的了解我的思考方式。我知道至少有一個學生，後來在文建們的印象，我上課一定會畫表。我用系統性的分析，表列出思考的步驟，最後寫出結論。所以為加深他用。因此我每堂上課，必定用這種方式讓學生了解文化的問題，然後出解決方案是需要經過學習，變成思考習慣後才會在實務上發生作政工作，最重要的就是問題的發現與解決。發現問題，分析問題，提我使用設定目標的觀念對藝術行政班的學生上課，是因為覺得從事行

到解決問題的方法。
以我先教學生們如何做系統性思考，整理出問題所在，再有系統的找的藝術了，美感固然重要，但它是解決人類生活空間需要的工具。所

術教育委員會的委員，與前文所說的高中藝術生活科召集人。二〇〇三年發表了〈藝術教育救國論〉。

二〇〇二年年底，我去美國考察，主要是為藝術教育。我先做了一點準備，知道在加州與紐約有幾所學校特別重視藝術教育，值得一看，就請教育部的駐外學校代為聯絡，深度的了解他們的做法。

經過二〇〇二年美國考察後，又於二〇〇四年去歐洲英、荷、德、瑞士等國考察，回國後都寫了報告。簡單的說，自思索與考察中，得到兩個重要的看法。看法大體說來是這樣的。

第一，我認為學校的藝術教育應該統整，涵蓋各種藝術，而且向下延伸。以視覺藝術為例，可以有兩個統整課程，一為美術課在繪畫外，統合雕塑、建築、設計與工藝；二為在創作外，統合審美、理論與藝術史。兩者的效果相乘，藝術教育的領域就無限了。這種統合課程，即使先以美術與音樂為範圍，已經很豐富了。可是課程改革時沒有把統整的意義充份掌握，在教師培訓與教學方法上尚沒有充份準備，才會淪落到虛無所有的今天。

第二，我認為美育與智育應加以結合。通過知性的了解去完成或促進美感的經驗，是藝術教育的重要任務。藝術工作要學習表達的技巧，

創造美的形式，但需要了解其所以然，才能從事深度的欣賞，或為美所感動。我認為只有手腦並用，才能使眼力加深，從作品中看到更多的人文價值。所以我認為工藝與設計在中小學的藝術教學中，可能是更有效的藝術形式。

我研究與思索藝術教育至此，已深知在國內是不可能被接受的。可是我樂此不疲的寫了些東西，期望有一天會有有心人看到我所用的心力。我實在覺得藝術教育，涉及到創造力的培養與審美素養，是教育中最重要的一部分。我非常同意一些美國學者的看法，中、小學的教育應該架構在藝術教育之上。我所想的統整的藝教，就是以藝術為中心的人文教育。為什麼我們既然已改稱為「藝術與人文」，卻沒有人大聲疾呼，進行真正改革呢？只要把學校中的人文課，如歷史、詩文、甚至科學等，併到藝術課裡，以藝術為中心來施教，就接近理想了。我在談統整的一篇文章中，舉了畫松樹的例子，來說明統整教學的方法。

當然這一切都是白費氣力的。我那些年在藝術教育上花的功夫，由黃健敏選輯，由典藏出版了《談藝術教育》一書，書中的細節我已逐漸淡忘。這些對今天的我來說，只是一場春夢而已。

Part I

日 月 韶 光

Chapter 1

The Han Family

第一章｜山東漢家

與眾不同的姓——

漢寶德三個字中，只有「漢」字最特別。

在過去幾十年間，每認識新的朋友，都不免對我的漢字很好奇。這是個稀姓，從哪裡來的？有些性子急的朋友不等我回答，就問：「是不是旗人？」大概因為滿洲人有所謂漢旗吧！還有少數朋友，提到旗人，看我搖頭，趕快又說是不是蒙古人？自從我在報上寫文章以來，有少數讀者以為我是外國人，以為漢是英文音譯過來的。奇怪的是，明明是漢，反而沒有人認為我是漢人，好像認定，如果是漢人就不必在姓氏上表明了。

這可真是冤枉。我確實不知為什麼姓漢，但應該是漢人沒錯。我向來相信種族平等，是台灣人，或哪個少數民族都無所謂；但事實上，山東日照的漢家是明洪武二年自江蘇海州移民而來，這是有碑為證的。這座碑當然已被共產黨鬧鬥爭時破壞，今天被丟到哪裡已無法查考了，但我在小時候剛認識字，就有長輩帶我到村子南邊的樹林裡念那座碑上的字，是我親眼見過，曾經讀過的。

因此至少有六、七百年的歷史了。

當然了，百家姓中沒有漢姓，說明了漢姓發生在宋代之後，有可能是蒙古人；我原很希望自己是蒙古人，可以假設在元朝末年，蒙古統治

者的貴族撤退前留在中國，改姓漢氏。可是這個道理說不通，若真有此情形，我的祖先不會傻到選一個「怪姓」故意引起別人注意吧！果然，我們在《古今圖書集成》的姓氏篇裡，找到宋朝曾有姓漢的官兒呢！而且我們在蘇北，確實還有老家在。

我一生至今，除了一起逃出來的本家之外，只有兩次遇到姓漢的人。一次是少年時在青島，遇到幾代前自老家移民到鄰縣的本家。他表示，為求生計離鄉背井外出的本家，除了讀書識字的家庭，保住本姓是很困難的；不識字的莊稼人，請人代筆，漢字就變成韓字了。另外一次是近年在台北遇到的一位來自廣州的青年，他是古木器專家，來回兩岸做古家具生意。他的祖先也是來自山東，尚有碑文為證。據他說是祖上因犯罪才逃到廣東落戶的。

也許我的姓與眾不同，使我老覺得自己很特別。所以從小時候起，就不喜歡人云亦云。很妙的是，在意見上，我永遠是與眾不同的少數。

交代了姓氏，回頭來說說我的老家。

山東日照，本來就是貧瘠、窮苦的三等縣，靠海卻缺少海產，直到近年中共建設了石臼港才鹹魚翻身，升格為日照市了。至於漢家世居的皋陸鎮，離縣城向西四十里，是很封閉的農村。我的兒童時期在這裡

度過，因此我是標準的鄉下人。

老家記憶——

我記憶中的皋陸，村之北為嶺，村之南為林，林中有祖墳，再南有一河，河對岸又是嶺。小時候常與玩伴在夏天，脫光了衣服到河裡戲水。在苦難的時代，這樣快樂的日子是不多的。

我家在村子的中央，是全村規模最大的一家，也是當時最富有的，因此中共到來，我家就成為被鬥爭的對象。我們的宅子全部被拆除，今想回去看看，也沒有什麼可看了。雖然我離家時不過八、九歲，卻對老家有非常清晰的印象，建築配置，歷歷如繪。我的記憶力本來是很差的，可是對於空間的記憶力特強，這是我後來學建築的潛在原因吧！

在記憶中，我家的大門面東，前面是廣場，廣場之東是我家的東宅，因租給人家，我完全沒有記憶。大門上有屋頂，門扇是黑漆，簷下掛著兩只大燈籠，上有「安仁堂、漢」的字樣。門上有紅色對聯，每年過年換一次，聯文經家父告訴我，永遠是「耕讀為業，勤儉持家」。也許是要以此管教兒孫吧，我的曾祖父常在大門口出現，阻止我貪玩或出門去與玩伴嬉戲。

其實這副對聯只是俗套，並沒有說明我所記得的家中實情，比如我不

記得家裡有一間書房。家裡最「文雅」的屋子，是進了大門後的前院內，右轉，座東朝西的「外屋」，也就是客房，記得裡面有些與讀書人相關的設備，家譜好像就放在那裡。門上的對聯也比較文雅，家父告訴我，上聯是「靜坐常思己」，下聯是「閒談莫論人」。這間屋子很少用，經常鎖著。

這樣的看法也許是不公平的，可是，我記得的時候已經是抗戰時期了。國家在動亂中，我的兩個叔叔都在外念書，甚至逃到後方去參加抗日。他們還是讀書人，只是不讀古書而已。家父是長子，負有持家的任務，這時候正努力以不同的方式來經營家務，支持弟弟讀書。時代已經變了。

在我家比較熱鬧的地方，是大門內左轉的一個小院子，裡面是家父與朋友們常聚之處。向南是一間寬敞的店鋪，面南街開張。我家雖有田產，其實早就經商為業了。後來我才知道，曾祖父年輕時頗不知勤儉持家，把土地都賣掉了，我的祖父少年有為，立志恢復家業，決定捨耕讀從商。據說他聰明絕頂，無學自通，可以把錶拆成零件後再裝回去。他開了個商號，稱為「元利」。曾祖父為了把商人與耕讀的傳統連起來，用對聯為元利下了定義，他說：「元者善長，利以義為。」祖父經商不多久，就把曾祖父賣的土地都買回來了，可惜他不長壽，三十歲就患肺病去世。父親接著他的事業，做得有聲有色，使元利之

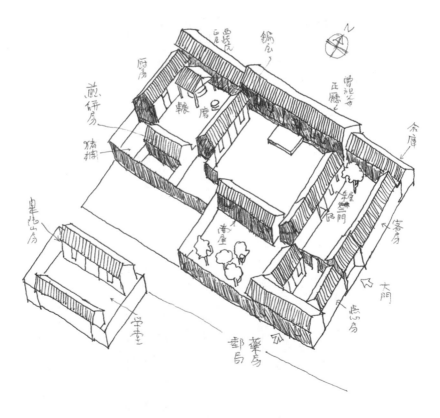

漢寶德手繪「元利」老家。

名頗為廣傳。

進了大門，正面是影壁，上有「鴻禧」兩個大字，右轉不遠，左邊就是二門，二門之內是個大院子。院子裡老是有兩隻鵝，見了來人就大叫，提醒有人到了。

堂屋座北朝南，前有月台，中間掛的是財神，是曾祖父母居住之處。記得他們二老在堂屋大廳用餐，有時候叫我去陪他們吃。曾祖父體型高大，聲音宏亮，大家都很怕他；雖然他的小廚房有好東西吃，我也不願去。老家規矩大，不可以隨便挾菜，曾祖母在他面前小心翼翼，我已經看不慣了：何況她挾給我的菜，我大多不喜歡吃，也不願抗議。

曾祖父雖有點霸道，卻是思想極開明的人，年輕時雖未參加革命，卻有革新的觀念。所以革命成功，改元民國，恰恰當年家父誕生，他就捨棄了正常的輩分，為孫子起了一個愛國的名字——國華。後來兩位叔叔都跟著用了「國」字，分別為國瑞與國萃。在一個封閉、窮困的農村，一位毫無政治動機，只在家裡發脾氣的老人，有這樣的觀念已經算是難得了。後來他在八十餘歲的晚年，被中共鬥爭，死於杖下，是在我家流散以後的事了。

四代同堂——

芝蘭君子室
松柏古人心

再向西，有一個跨院，事實上是工作坊，自漢代以來就沒有進步的碾、磨、碓等，都在那裡。祖父輩分家後，我的祖父就住在該院的堂屋，當時就算讀書的屋子了，所以門上的對聯永遠是：

祖母年輕守寡，就住在那裡，很節儉地主持家務，她沒有讀書，但頭腦清新。共亂後，她隨父親一起來到台灣，成為漢家來台的大家長。偶爾與她聊天，絲毫沒有落伍、守舊的觀念，孫子們生兒育女，她都說男女一樣好。我記得在老家的時候，過年或長輩過生日，已經廢除磕頭這種禮節了，也不發紅包；所以來到台灣，發現大家教小孩磕頭要紅包，不能想像進步開明的南方，家庭教育反而落後，這是中國文化中見錢眼開，見權勢就卑躬屈膝的病根啊！我長大成人後，堅持人格的獨立自主，是從小養成的吧！

南跨院的三間房，也是座北朝南，是早逝的三祖父的住處。我小時候三祖母寡居在此，她因寂寞，經常要我去陪她，甚至睡覺。我是小孩子，她向我傾吐很多大家庭中作媳婦的苦悶，說了很多妯娌間鉤心鬥角的故事。那是我初次知道人間的複雜關係，這使我自從讀小說以來，就有寫小說的打算。表面的人際關係與內心的人際關係是完全不

1985 年漢寶德為祖母祝壽的家族合照。
祖母雖沒有讀過書，但毫無落伍守舊的觀念，是漢家來台的大家長。

同的世界！我處人喜歡靜聽、觀察、思考，是這位寡居的三祖母無形中教給我的吧！

父親是長孫，所以與母親住在大院的東屋，有兩間，外間是母親陪嫁的家具，在我家是精緻的。母親很操勞，小姑對嫂子有傳統的敵視，做媳婦的日子不好過，身體不太好。有一次生了大病，我家未盡醫護之責，我的舅舅氣呼呼地跑來，把她抬回娘家，鬧得很不愉快。果然，回娘家後，經過調養，幾個月後又恢復了健康。我的二嬸就沒有那麼幸運了，承擔不了婆婆、小姑的壓力，竟撒手西歸了。那是我第一次面對親人的死亡，也是我第一次戴孝。

由於祖父去世太早，父親十五歲就要幫曾祖父料理家務，無法出外去念洋學堂。我們家裡，在宅子的西南方，隔一條路，設有一座學堂，正屋的匾上寫著「皋陸山房」四字，原是私塾，供村上的孩子讀古書的。民國以後，不讀古書了，後來自瑞典來華的基督教浸信會的傳教士，到我們村裡，利用那座學堂設立了一所學校，也教小學課本，也教中學課本，也教四書五經，也教基督教義，供鄰近的孩子們讀書，也入了基督教。父親就是在這所學校裡念書，就近幫忙家務，也入了基督教，自然而然，就接著祖父的事業經營元利了。我兒時也在這間學校念書，偶爾看到碧眼黃髮的牧師夫婦來考察。後來父親把我送到縣城的基督教小學，也有這些關係吧！

重振「元利」——父親做生意，等於白手起家。

我家的元利，自祖父過世後，生意也就沒救了。後來開了一家點心鋪，經營不善，是只賠不賺的。在那種窮鄉僻壤，做精緻的蘇式點心，有什麼人吃得起？不過是因為曾祖父愛吃而已！這個點心的唯一收穫，是父親學到了一些，後來到台灣，遇到過年過節，父親總會表演一手，讓我們欣賞他的手藝。這幾年，年紀大了不能再做，他也把幾種點心的方子傳給孫子了。

父親的事業是新創的，他在抗戰前就感到鄉間正值新舊時代，青黃不接的窘況，其中醫藥是一大問題。一方面傳統的中醫漸漸式微，中藥的效力對比於西藥直接又迅速的療效，已失去了民間的信賴；另方面，在落後的鄉村並沒有西醫存在，甚至西藥，其來源不易，價格昂貴，民間渴求而不可得。他接受師友的建議，決定從事西藥生意。

父親是一旦下決心就全力以赴的人，在鄉下沒有醫生，賣藥同時要知道藥的用途。他自修藥物學，向上海的出版社郵購書籍，認真地讀，甚至背誦，其中一本是他視為經典的《賀氏療學》，這本書對每種藥物的功效都有詳細說明。他靠書本上的知識對顧客提供醫藥諮詢，藥店就開起來了。他這個事業不但服務鄉梓，解決了中醫無法醫治的常見病痛，而聲名遠播，把「元利」的招牌再度打響，而且與後來逃難

時，有機會舉家來台有密切的關係。

到了抗戰後期，老家一帶的鄉間失去了安定，秩序一團混亂。縣城裡有一個偽政府，有少數日本人駐紮，可是鄉間全是游擊隊；而游擊隊中有些是真正的抗日軍，有些簡直與土匪無異，後來又來了共產黨。這些隊伍來來去去，在鄉間互相攻擊，卻威脅不了日本人。日軍只要一小隊，帶著一群偽軍出來掃蕩，游擊隊就逃得無影無蹤，從來沒有打過一次硬仗。日本人走了，他們就來耀武揚威，要農民納糧，農民即使愛國，卻更怕這些土匪，日子難過可想而知。

對於這些游擊隊，通常可以用金錢擺平，地方的代表主要就是湊錢應付他們，但是仍然風聲鶴唳，父親在當時，隨時都準備逃難。生活在緊張中，人人都有些神經質，有些人暗中盼望偽軍來占領，但太平洋戰爭爆發，日本人已自顧不暇了。

童年的膿包記號

在那樣不安寧的日子裡，我幼年的教育當然是不完整的。開始時尚可以在村子裡的學校念書，偶爾也到外婆家的學校寄讀，後來局勢極度不安，就要另想辦法了。

這時候共產黨的游擊隊力量日漸壯大，以抗日為名的土匪勢力漸被消滅，父親為了我的學業，應鄰村一位親戚之勸，把我送到山區的共黨

辦的學校就讀。記得當時的課本中就歌頌陝甘寧邊區的精神了；今天看來，共產黨打仗不忘宣傳，而且向下扎根，是他們成功的原因吧！

可是，這所小學要跟著軍隊走，所以上課沒有教室是很普通的，很多時候，我們是在樹下上課。日軍大舉掃蕩的時候，我們隨軍隊在山區逃亡了幾個月，生活既不穩定，生活條件又差，身上長了幾個膿包，才把我送回家治療，這些膿包在我身上留下了永久的記號。

父親極重視我的教育，村子裡已無學可上，當我身體復原後，就送我到縣城的基督教學校裡念書。除了因為父親信教之外，是因為這所浸信會辦的小學裡有一位曹老師是父親的朋友，可以照顧我，住在學校裡，與他一起作息。這時候我已經夠大了，應該可以照顧自己，但是母親還是不放心。

曹老師是虔誠的信徒，他要照顧我們，除了與父親是朋友關係之外，他是希望把我們教育成與他同樣的信徒。與我同時在校寄宿的，是一位本家的叔叔，大我一、二歲，因此我還不會太寂寞。但是白天上課，課本中有《兒童讀本》與《聖經讀本》，學習聖經的內容，週末要做禮拜，唱詩歌，早晚又有祈禱，對一個不足十歲的小孩子來說，實在是太多了。我天生不是信教的料子，整日上課又很疲乏，曹老師晚飯後的晚禱非常長，我們常常不支睡過去。他是好人，但不懂得教育，不檢討自己的方法，卻很生氣，不久後，就把我們趕出宿舍了。

那年冬天，我們住在學校的門房裡，靠家裡帶來的煎餅夾豆芽菜度日，生活得很辛苦。

初嘗人間冷暖

母親知道我過得苦，就把我寄在縣城的一個表叔家裡，使我第一次嘗到人間的冷暖。

這位表叔是在縣城為偽政府做事，他有個兒子比我小幾歲，也奉養老父，一家數口，生活過得很節儉。母親託他照顧我，每月都託人帶來大量的食物，包括高品質的煎餅等。可是他們既不把我當自己人，也不把我當家人，卻視我為食客，必須幫他們做些事情，因此我要做挑水等粗活。表叔忙，常不回家，他們祖孫在炕上團團而坐，要我坐在炕下，吃工人的食物。使我無法接受的是，家裡託人帶來的食物通常是他們享用，我只能嚐一點。他的兒子所受的寵愛看在我的眼裡，又聽到一些冷言冷語，才知道人類有自私、貪婪與欺壓的天性；同時我也學到，沒有愛與關懷的環境，感情很容易受到傷害。我學著，待人接物要設身處地，為別人的處境多想想。

大概是我抱怨太多吧，在抗戰勝利的前夕，父親決定把我改寄在一個偽軍幹部的家裡。這位軍人雖然有點粗，卻慷慨大方，使我過了在縣城最舒服的一段日子。在他家我沒有待多久，因為抗戰勝利，我就要迎接更艱苦的難民生涯了。

在縣城讀書的那幾年，是我成長期間很重要的幾年。首先，我認識了基督教。我雖未信教受洗，但通過他們的課程，了解了基本教義。課本並不艱深，又有插畫，對孩子的影響是根深蒂固的。課外要查經，早晚禱與周日禮拜都要查經，所以對《新約》、《舊約》及主要的故事有了相當明確的概念。有了這段讀書的經驗，我很容易接受西洋人的思想，理解西洋人的歷史，對於我日後對西洋建築與藝術史發生興趣是大有幫助的。

撤出宿舍後，暇時開始讀章回小說。已經不記得是讀哪裡借來的小說，可是我一旦開始讀，就很著迷了。當時我不知道有新小說。

在老家的時候，也許是曾祖父立下的規矩，家裡沒有閒書。我偶爾到姑姑們的房間去，只看到歷史演義類的小說，能讀到《七俠五義》，已經高興得不得了，幾乎茶飯不思了。我年幼時，精神生活是空虛的。

在縣城，讀到《三國演義》與《水滸傳》，有釋放我的想像力的作用。尤其是《三國演義》，因有真實歷史背景，特別使我著迷。今天回想起來，如果我生長在和平的盛世，也許會成為小說家。因為年幼時，每讀小說，就有杜撰故事的衝動，時常自己沉醉在想像裡。

躲避共黨迫害

抗戰勝利，在淪陷區卻感受不到什麼歡欣，甚至也不敢有所期待，因為共黨的軍隊幾乎自天而降，軍隊過去，留下的人員開始建立地方組織，開始進行「鬥爭」。恐怖突然籠罩著已經被戰亂蹂躪得體無完膚的窮苦農村。

抗戰的最後幾個月，我們家已經逃離皋陸鎮了。為了私怨，父親被偽政府追捕，開始到處為家，靠母親出面打點一切，透過親友的關係把事情擺平。事後也沒有再回到老家，只是提著藥箱到處為人服務。抗戰勝利後，母親派人用一頭驢子把我送到在縣境北邊的外祖父家，因為共產黨開始以地方組織的力量，逼父親回到家鄉，父親無處躲，只好逃到國軍的地盤青島去了。

我家在地方上是當然的鬥爭對象。共產黨要大家翻身，有仇報仇，有冤報冤，過去對我家懷恨的村民都可以起來「清算」我們。我家的土地與房屋幾乎立刻被沒收或管制。我們已經無家可歸了。

他們沒有捉到父親，就有風聲要來捉我。所以外祖父只好把我送到山上一個佃戶家裡，跟他們去放羊。羊是山羊，能在山石上跳躍覓食。我知道羊群有首領，只要看好領頭的公羊，約束羊群就不成問題。山上的生活極為艱苦，食物不易下嚥，使我體會到窮苦農民的真實生活。

過了一陣子，風聲略為沉寂，外祖父把我接回去，並送到另外一個村子的親戚家，與母親相會。後來母親告訴我，由於村子之間幹部互相矛盾，我們可以勉強在這裡寄住。但是為了安全，我與弟弟每天都出門，而且早出晚歸，到農田裡去撿草，供爐火之用。我們的遊戲就是在水溝裡抓泥鰍。在我離家之前，所撿的草堆滿了一屋子。

中共統治是用恐怖的手段，我親身體驗到了。夜晚萬籟俱寂，是因為他們來到鄉間，第一個命令是殺盡看家犬。母親帶著我們寄居在親戚的織機房裡，到了晚上，對著一只小小的油燈，就心生恐懼，因為不知道會不會有人悄悄地來到窗外，偷聽我們說話，或來捉我們。這種沒有歡笑的日子，直至我長大來到台灣，甚至出國留學，還時常帶來噩夢。

我不知道母親靠什麼養活我們。我的母親，娘家姓李，她的外公曾做過翰林，母親外表看上去柔弱、嬌小，她沒讀過什麼書，但對家事、刺繡無一不精，是有名的巧手。她為人溫文親切，永遠為他人著想，我前後兩任妻子，都說她是可親可敬的婆婆。然而她有能幹的一面。父親逃往青島，並無音訊，她母代父職，養育我們，還設法託人帶我逃離共區。我走後，她繼續帶著弟妹，過著恐懼艱辛的日子，應付幹部的迫害，直到有機會帶他們逃離，到青島與我們會合。

商人是無孔不入的，在國共對立的關係中，跑單幫的商人仍然有本事左右逢源。母親把我託給這樣一位朋友，他不但能在沒有路條的情形下，帶我穿越不少村落，投宿旅社，而且堂而皇之地來到青島對岸海邊某一漁村，且在守衛的協助下送我坐上帆船。我向他揮手告別，從此離開了家鄉。

帆船是下午到青島的，眼看著夕陽照射得閃亮的青島就在眼前，但因逆風，帆船必須呈「之」字形前進，真正靠岸已是傍晚了。船主大概常做這種運送難民的生意，把我帶到難民組織的一位同鄉家裡，由他通知父親來領我。

當晚我第一次看到電燈，以好奇的眼光觀察玻璃燈泡裡熾紅的燈絲。我茫然地等待著未知的明天。

Chapter 2
The Fleeing Time
第二章 | 逃難生涯

當時的青島，湧進了不少鄰近外縣被清算、鬥爭來此避難的難民。他們大多沒有到過現代城市，也沒有工作的能力，只當難民，領美軍戰後物資過活，等待國軍清除共軍後返家。

在這裡住是一大問題。抗戰勝利後，日人撤退，有一陣子混亂。有些建築固然是由政府接受，但渾水摸魚，被私人占用的也不少。難民是自以為逃難有理的一群，見到無主的空屋，就堂而皇之地住進去了。

父親到青島比較晚，沒有占到好的住處。我們落腳的地方，是一座沿街而立的四層公寓。街面是一排店鋪，中間是一個天井，比街面低一層，所以自裡面看是五層。我們住在三樓逃生梯下的一間儲藏室裡，是沒有窗子的。即使是這樣一個不足十平方米的黑房間，也是好心的舅舅讓給我們的。

這裡是我們在青島近三年的家，開始是父親與我住，後來母親帶了弟妹逃出來。到了大陸情況逆轉的前一年，國軍一度掃蕩，父親居然把祖母也接出來了。一家七口擠在這個小房間裡，過著不知何為未來的日子。回想起來，這可能是世上少有的居住密度了。

開始時我們完全靠救濟過活，美軍的剩餘品，麵粉、奶粉、蛋粉按人頭發放，父親隨便和了做餅吃，味道不太習慣，當時不知道奶粉可以

沖成牛奶喝。後來一度早上分稀飯，我們要拿著碗排隊去領。這樣的生活與青島匯泉的美麗風光成強烈的對比。直到父親找到了海軍醫院的工作，生活才有了改善。

不管多麼苦，父親一定要我念書。開始是念難民小學，後來考上了新成立的中正中學。這個學校是防衛司令部辦的，考得好的學生可以不繳學費。校長是防衛部的祕書長徐人眾將軍，穿著軍裝上班。校舍是接收了日本人留下的，很像樣的女校校園，只是被美軍炸壞了。

開學的時候，校舍尚未修好。學生少，學校借了郊外的一個大型古典式樣的木造建築上課，可能是日軍的高級官員的住宅。附近有一個大倉庫，供學生寄宿之用，裡面是雙層床，睡上層鋪的人可以看到瓦頂縫隙的亮光。開始時，因為離家太遠，我也住宿舍。

記憶中，最苦的是冬天的來臨。

北方嚴寒的冬天，遍地都是冰雪。學校半軍事管理，早上要用近乎冰點的水洗臉刷牙。大倉庫裡沒有廁所，晚上吃稀飯，夜裡小便要到戶外幾十公尺外，是很痛苦的經驗。很多人，包括我在內，都有因忍尿而尿床的紀錄。

決定舉家來台

在學校裡痛苦，在家也痛苦。公寓是超級大雜院，沒有人管理，公共廁所是蹲式抽水馬桶。到了冬天，水管都凍住，廁所不通，大家只好隨便排泄，廁所裡滿地都是糞便。好在一層又一層都凍結了，沒有味道，也不會溢出門外。然而每想到解手，就苦不堪言。

回想起來，我讀書成績說得過去，但並不是用功的學生，對教科書並無興趣，只要勉強到八十分，得到免學費的獎勵，就可以了。進入青少年期的我，其實對什麼都沒有興趣，整日腦子裡不知想些什麼，心裡不知感受些什麼，一片茫然。幼年以來不斷的苦難，使我一直在期望，卻不知期望什麼，因此很容易耽於幻想。我常搶著去打乒乓球，不是喜歡運動，而是消磨時間，不必安排腦子的工作；有時候，我畫鉛筆畫，沒有人教我，也沒有天分，只是喜歡用來磨時間。

百無聊賴茫無目標的青少年，不愛讀書，就看小說，魯迅、巴金、茅盾都是當時流行的作家，他們的著作可以點燃年輕人的生命；比我大幾歲的人，會有改革社會的壯志，而有反政府的傾向。當時在大陸的大城市中，青年學生都鬧學潮，高喊口號；政府固然腐敗無能，戰後年輕人心裡空虛，想找精神出路，確實是基本原因。中共就利用了這個機會。

左派作家的著作，並沒有使我受到特別的感動。一方面我還是初一的

學生，尚不成熟；另一個原因，他們的動機太明顯了。鼓吹大家從事社會改革，意思是好的，但看透了他們的心思，我拒絕受到感動。倒是魯迅所塑造的阿Ｑ，意在反省民族的性格，對我產生很大的思想衝擊。

就在茫茫然的心情中，在青島讀了兩年初中。

父親經由親友的介紹，進了青島的海軍醫院，在藥局服務，使我家的生活得到很大的改善。可是不到一年，就因政府軍事的失敗而破滅了，難民們不但回不了家，而且還要再向南逃。有人認為軍事情勢逆轉，又要來一次八年抗戰了，政府可能又要帶我們去大後方，因此不少人響應了政府移民到江西的計畫。我家屬於悲觀派，要逃就向更安全的地方跑，決定來台灣了。因此在對遙遠的台灣一無所知的情形下，就決心到台灣了。那是民國三十七年的年初。

父親在海軍服務，發現有一個方便，就是可以舉家免費乘艦隻到台灣，因此在二月間，全家都上了船，等待開航。這時候，台灣突然爆發了二二八事件，眷屬去台灣的計畫改變，我們只好把行李再搬回那間小屋，我又再回學校上課。一年後，徐蚌會戰失利，父親很緊張，要我們先行南下。我們全家搭了一艘待修的軍艦到了舟山群島，停下

來等待時局的發展。父親則仍回青島海軍醫院上班。

到了舟山，找到了住處，父親首先想到的是我要上學。時局不穩，我們在此落腳，停多久都不知道。而且初來南方，語言不通，風俗迥異，短時間內很難進入情況。不僅此也，定海中學雖為縣立，卻要收高昂的學費，對難民並沒有優待。自多方面看，都應靜觀待變。可是父母認為逃難也不能耽誤念書。

緊急撤退左營

父親在海軍醫院做事，過了幾個月的好日子，嗣後時局大壞，經濟破產，金圓券每日數貶。父親的薪水所得有限，我們的生活只靠眷糧、眷補。如果上學，學校只要米，可是繳了學費，家裡吃什麼？父親堅持，只好眼看著領到的兩三個月的眷糧送到學校去了。使我於心不安的是，全家包括祖母在內，都要吃番薯籤飯，到城外去揀野菜。這時候，在蘭州的三叔來信，要我護送祖母到他那裡去，他認為局勢之變大體已定，到哪裡都是一樣。父親很生氣，認他親共，不再理他。

然而世局果然急劇逆轉，念不了一學期，剛剛可以聽懂老師的話，共軍渡江，青島奉命撤退，我們就要隨艦南遷了。我帶走的不過是我的週記而已！

我們趕緊收拾行李，因為全院南撤的登陸艦已經到舟山接我們了。行

李不過是被窩與鍋碗瓢盆，所以很快就上了船與幾十家眷屬相會合。登陸艦艦體型很大，空間很寬，原是載登陸戰車的。我們找到船艙地板的一角棲身，熬過幾天的航程。沒有多少吃的，但風浪中艦身搖擺，有人不停地嘔吐。船航向何方？有人說去台灣，有人說要去海南島。

其實是要去海南島。青島的國軍撤退，依政府的安排是去協助固守海南島。陸軍是為此，海軍自然也是為此。我們航行了幾天，途經台灣海峽，原是到左營基地落腳的。到了左營，大家都想上岸，海軍醫院的院長與總司令相熟，要求留下來。當時大陸的情勢急轉直下，這個要求就批准了。

全院的官兵與眷屬都借住在一個大倉庫裡，用繩子與被單隔成小間，一戶一間，勉強度日。然而大家對於尚沒有看到的寶島有無限的期待，人人都為沒有去海南島而慶幸。這是我們幾年來一直想投奔的地方！

我所看到的寶島是左營軍區四周的田野，當時是一片蒼涼。南台灣的海邊，只見田埂上的雜草，及三三兩兩的木麻黃，既看不到山，也看不到水，使我很失望。住了一陣子，大家的生活都成問題了，醫院的公糧已罄，即使稀飯也沒得喝了。我們一家七口，身無分文，眼看就要斷炊。

高中時期的漢寶德。

考入馬公中學

大陸局勢迅速逆轉，海軍醫院奉命到澎湖作永久停駐的打算。到了台灣，沒看到台灣就要離開雖不無遺憾，但有了固定的立足點，大家都很高興。三十八年夏天，我們就到了馬公的海軍基地——測天島。

測天島是日本建設的海軍基地，有修船的船塢。當年駐軍不多，所以留下的房舍有限。醫院進駐以後，眷屬都擠在後面。後來經過交涉，與幾位同仁分到一棟大倉庫，用簡單的隔間分開，作長遠的打算。倉庫很高，沒有天花板，可以看到屋瓦，但面積很大，隔成四間，居然也有裡外之分，有了住宅的樣子。這時候又恢復了眷糧與眷補，生活開始好轉。

剛到馬公的時候，因為生活無著，父親曾寫信給已到台灣的叔叔與親友借貸，供我們上學；相反的，他們都勸父親要我與二弟去工廠做工。父親堅持我們要讀書。我在定海中學念了不到一學期的初三，父親要我去插班，但馬公中學沒有春季班，剛好馬中的高中部招生，我就以同等學力應考，居然被我考上了。

自測天島到馬公中學念書也是很辛苦的，好在有五、六位男女同學同行，我們每天早上搭交通船到馬公，遂成為好朋友。事隔幾十年，我仍記得他們的音容笑貌。同學中我最窮，帶便當上學，便當裡常常只是一點炒飯。前一晚準備的飯盒，第二天中午常餿掉，我照吃不誤，

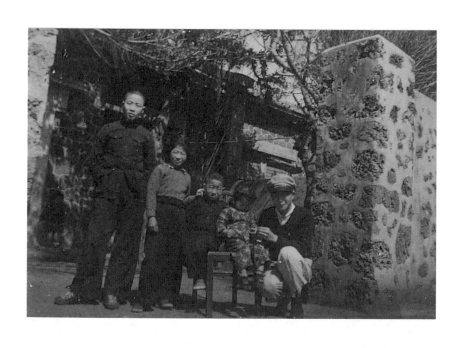

就讀馬公中學的漢賓德（右一）。
圖右二至右五：二妹漢蓓德、三弟漢宣德、大妹漢菊德、二弟漢寅德。

怕母親擔心，回家也不說，也不告訴生活較富裕的同學們。好在我雖不甚用功，功課還不壞，常常名列前茅，我知道父母對我有甚高的期許。

我至今不太明白，我讀書一直非常勉強，常耽於幻想，愛看閒書，對功課只想應付，為什麼卻一直是老師們心目中的好學生？我並沒有怎麼特殊的天分，記憶力也不好，興趣又太廣。也許是我寡言語、守規矩的個性是他們所喜歡的吧！

這時候我看的閒書是圖書館裡有限的談政治、社會理念的著作。作一個高中生，滿腦筋是讀書人的社會責任，在感情上卻沒有成熟。我很少看抒情的文學作品，作文課老師出抒情題，我都窮於應付。

高二的時候，訓導主任要我入黨，我開始讀三民主義及國民黨當年的一些論著，知道黨的元老有很多不同的想法。當時我很認真地相信黨是服務社會的重要管道。我入黨後，一板一眼地參加黨的活動，認真討論社會服務的課題，常提出具體的建議，使在馬公的黨部對我刮目相看。但是沒有多久，我就知道自己的一頭熱了。我們討論得到的建議都石沉大海，得到的大多是官式的、交行政單位參考的話。在短短一年間，我幼稚的政治熱忱就消退了，從此不積極政治活動，做掛名黨員，一做就做了幾十年。

我是一個害羞，不太說話，喜歡思辨的中學生。所以到了高三，我的國文老師孫官瑞先生特別喜歡出思辨型的作文題，我就得其所哉，每篇習作都得九十五分以上的高分。我一生寫專欄，是自高三時練好的。

當時的馬公中學臥虎藏龍。高中學生每年級只有一班，老師是清一色的自大陸撤退來台的好老師，有些是懷才不遇的知識份子。記得孫老師有一次若有所感地說，其實中學教員有能力把省長做好。那是我第一次聽到不得志的感嘆，開始了解際遇在人生中的重要性。後來我們那一班大多都進了大學，並不是偶然的。

Chapter 3

Building On

第三章 | 建築情緣

遠赴台北應考

在馬中的同班同學中，老是與我爭第一名的鄭紹良，好像是澎湖的世家子弟，住日式房子，讀日文書，熟悉日本歷史，對世局常有看法。有一次參加澎湖防衛部辦的活動，由防衛司令主持，縣長陪在一邊，他慨嘆地說，在亂世，軍人就是一切。他在政治現實中的早熟，使我看到我本視為當然的反常現象。後來他參加反對運動，我並不驚訝。

到了高三，同學們開始關心考大學的問題。當時在台灣本島，中學已經開始文理分組，高三生早已目標鎖定，努力衝刺，馬公中學卻仍迷迷糊糊地照官定標準上課，一堂也不偏廢。只記得有一位理化老師，為我們分析大學各科系的長短，介紹各科系的內容，及各行業的前途，供我們參考。我渾渾噩噩，連是否要念大學還不甚清楚。

父親拿定了主意要我到台灣考大學，但是對我要念什麼完全沒有意見。因為我有作文滿分的紀錄，老師當然以為我要考文科，我讀了些雜書，已經有些傳統讀書人的毛病，心中想的也是文史，但並沒有做成決定。時候到了，父親就為我準備了路費，開了住台北的親戚名單，就送我上路了。

從澎湖到台灣本身就是一件苦事，當時台澎之間的交通，靠機帆船往來於馬公、高雄之間。為了軍事的理由，天黑前出港，停在港外，天黑後出海，天亮前到高雄港外停下，等天亮後進港。船艙空間狹小，

每一名乘客只有半張榻榻米可躺臥。船小浪大，搖晃得厲害，有人嘔吐，氣味難聞，禁不住胃都翻過來了。十五、六小時下來，簡直是生一場大病。下了船，腦筋還要搖晃幾天。

自高雄乘火車到台北要一整天，到了台北，滿臉的油垢，滿鼻孔的黑灰。我並沒有感到痛苦，因為是第一次搭火車。車過山洞，煤煙灌滿了車廂，再加上幾聲鳴叫，弄得滿身髒，卻別有風味。

到台北先依一位熱心的親戚，他是我的遠房舅舅，來台後無以為生，只好打掃街道。他帶我到衛生隊的通鋪上睡了幾天，雖然隊員朋友們很熱情，對我這個要考大學的大孩子很好奇，但我無法在此準備考試，只好轉到另一位親戚處。

那是小時候一起在縣城上學的一位叔叔，他在台北當警察，還沒有結婚，就住在派出所裡。我去投奔他，只好也暫時住在派出所的宿舍裡，與警員朋友們擠。在這裡，生活當然舒服些，但要複習功課，準備考試也是不可能的。一個徹頭徹尾的鄉下人，又知道在北市的升學準備是怎麼回事呢？

當時的台北不過是二、三十萬人的小城市，然而它已經使我頭昏眼花了。我聽了衛生隊員們工餘的故事，警員們來自花街柳巷的故事，好

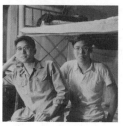

1955年，
漢寶德（左）與二弟漢寅德（右）
就讀台南工學院建築系，
攝於學生宿舍內。

負笈台南工學院

像進入了另一個世界。當時傻傻的我，不知道怎麼接受這樣一個悲慘的花花世界。

來台北應試，本想學文史，可是這裡的親友們都認為我應該學工；父母完全看我的志趣，親友們都說我應有家庭責任感。我的父母上有我的祖母，下有我的五個弟妹要養育，家境非常困難，仍然枵腹支持我念書，難道我沒有念完書後接下擔子的打算嗎？只有學工才有把握，我思之再三，決定報考甲組。當時並沒有聯考，我就報考了五個學校，分屬甲乙兩組。

可想而知，考試的成績很差。我既沒有環境準備功課，又不知如何準備起。台北對我是一個全然陌生的地方，沒有人給我一個指頭的幫助，進考場幾乎都要遲到，居然被我糊里糊塗地考上四個學校，連我自己都沒有想到。就這樣考進台南工學院的建築系了，今天想來，一定是我運氣不錯。中學的老師曾告訴我們，建築是一種土木工程，不需要東跑西奔，是一種近乎文科的工程，沒想到真的要學建築了。

當時的台南工學院，完全是日本人留下的校園與建築。大門外是一條鳳凰木掩映的土路。進得門來，正面是一座簡單的二層仿羅馬式的辦公廳，前面是一座水池。右轉過去，在成列的椰子樹引導下，再左轉，是前後一行五座外表完全相同的系館，那就是工學院的五個基本

單元，而建築系並不在裡面。原來建築系是後加的，在當時並沒有系館。

在機械系的後面，有一座木造的樓房，是建築系一年級臨時上課的地方。

建築系一年級的課在共同科之外，主要是美術與畫圖。還是自大陸帶來的，學自歐洲學院派的建築課程。主課是美術，有炭筆素描與鉛筆速寫，這原是我小時候喜歡的功課，但已數年沒有練習過了，尤其是沒有拿過炭筆。郭柏川先生是很受愛戴但很嚴厲的老師，直罵我們沒有經過素描考試就進來建築系的一群笨蛋。害得我們上他的課，又愛又怕。

畫圖課純粹是練習技術，目的是訓練我們使用畫圖的工具，畫出整齊美觀的線條圖，所以主要是抄現成的建築圖。我們常見的是助教，毋須教授露面。這是磨人性子的功課，要有耐心、細心。光是鉛筆的削、磨，鴨嘴筆（畫墨線用的工具）的修整要熟練就不容易，把線條畫得極為均勻，真要靜修的功夫。到下學期要學潤飾畫，是用鉛筆打底，用濃淡不同的墨色，或水彩，把建築的陰影與質感畫出來，那個功夫就更大了。

如果那個時候，有一位循循善誘的老師，告訴我畫圖也是一種修練，也許我也會樂意做好這種功課，可是沒有人點通我，使我看到畫紙就搖頭。我喜歡思辨，不耐磨練，就把畫圖視為生命的浪費。馬中同學鄭紹良也考進建築系，我們二人常在課餘相聚，唉聲嘆氣，互相安慰。後來他休學回家，第二年到台大念外文系了。

當時的工學院，師資並不優秀，一般課程如國文、英文、數學、物理，教授不是太老，就是方言太重，上課真是負擔。我也實在想離開那裡，改學文史，但是我上學不容易，不能使父母失望，只好硬撐下去，我的功課成績差是自然的了。

熬到第二學期，開始與高年級同學接觸，了解了一點建築。當時系上出版了一份用藍圖（當時工程圖樣使用的藍底白線的圖紙）呈現的雜誌，第一期介紹了貝聿銘先生的作品，我不甚瞭然，只聽到同學們的驚羨之聲，我準備隱忍一切，努力把功課應付過去，完成了一年級的學業再說。我的希望是，轉學而不耽誤求學的時間，仍可以在四年內畢業，以免多繳學費。可是這時候，一個驚人的消息改變了一切，學校X光檢查的結果，我得了肺結核。

因病休學

在當時這是很重的病，應該立刻休學，回家養病。但是我仍堅持念完，以免浪費學費。就這樣，在既缺營養，又無治療的情形下，勉強

念完這學期，於是病情就加劇了。

回到馬公，立刻到醫院檢查，父親情商了趙大夫為我主治，檢查的結果，知道病情不輕，母親心裡非常著急，開始於初一、十五吃齋，並盡一切可能為我增加營養。肺病是所謂的富貴病，我的懊惱可想而知，我的祖父兄弟三人在三年內均死於肺病，難不成我也在劫難逃嗎？這時候，一切雄心壯志都消失了。

趙大夫為我定了日課，吃藥、打針，還要打空氣針，用腹腔壓縮肺部，準備長期抗戰。每天都要躺在床上休息，使我眼看家裡的經濟因之雪上加霜。暑假過去，只好先休學一年再說了。

也許因為生病吧，我開始多愁善感起來。為了打發躺在床上的時間，就託在馬中讀書的二弟為我向圖書館借書，而且是借小說，這是我一生中認真讀小說的時刻。馬中的圖書館藏書不多，有些上海出版的翻譯小說的文庫，我開始透過這些小說了解所謂寫實主義的來龍去脈。後來也看有關文學史的著作，慢慢就可分辨所謂寫實主義與自然主義的不同。我盡量使自己沉潛在感性世界裡，了解文學中最大的力量就是愛情，但仍然不知愛情為何物。

為了不浪費時間，我想提高自己閱讀英文的能力。在那個時代，大學

文學家之夢

肺病的治療是很緩慢的，一年過去，醫生自Ｘ光片上判斷，雖然已進步，卻沒有完全痊癒，希望我繼續療養，不要復學。這不啻是晴天霹靂，我的心情大壞，在家情緒不好，連父母都覺得我應該換換環境，就把我送到台灣，到基隆的二叔家去住。二叔是最親近的堂叔，原是一家人，但他的經濟情況也一直不太好，家在和平島，住處狹小，還要奉養二祖母，我去擠，實在不是辦法。二叔要我來，主要想為我找個臨時工作，去補習班教書，打發時間，可是我比較喜歡偶爾與二叔聊天，消解鬱悶，二叔是想法很多、見聞廣博的人，富於社會

除此之外，還訂了一份中油公司出版的《拾穗》月刊。該刊是以翻譯為主的綜合性刊物，把美國幾種雜誌上有趣的文章匯集起來，內容天文、地理、科學、藝術無所不包，通常後面還有一篇小說。我細讀每一篇以消磨時間，但也增長了不少見識。直到今天，我還是懷念這種文摘性的雜誌，可惜出版法不准許這樣做了。

教授也沒有幾個人會說、會讀英文，我的英文差是理所當然的，我向父親要求訂一份英文雜誌。生活再困難，父親對我求學的需要，向來不打折扣。因此就訂了一份畫報型的雜誌《柯立爾》（Collier），這雜誌有時論，有小說，訂費比《星期六晚郵》便宜，兩週一本。為了不浪費，我查著字典看完每一篇，甚至把後面的連載小說翻譯出來。利用這種「困而知之」的方法，看英文就逐漸不太吃力了。

經驗，可惜事業總不成功，與他聊天，可以多懂些人情世故。

母親不放心我在外常住，知道二叔家負擔重，我也住得不安心，沒有多久就回澎湖了。

回到家裡，我的心死了，決定不再復學。經過一年多的波折，看了很多文學作品，我的感情開始成熟，面對北向的窗子，馬公冬天的季候風吹得我情緒發酵，覺得自己可以做一個文學家。我決定學寫文章，就參加了一個文學創作的函授班。

班主任是一位理論家，按期寄一份講義，講述文學創作的道理；指導老師是黎中天先生，是很嚴謹的作家，負責出題及修改作業，使我受益良多。我嘗試著寫短篇小說，頗得黎先生的讚賞，還有機會發表在班刊上，使我大做文學家之夢。

黎先生認為我孺子可教，當他知道我是在休學中的工學院學生時，回信認為我學工太可惜了，應該跟他學寫小說。可是一位看到我的文章與我通信的班友知道我的遭遇後，卻勸我回學校讀書，他感嘆自己沒有讀書的機會。

在當時我很有作文學家的志氣，但是感覺作為文學家需要生活的深刻

專心於建築——

行政大樓前的水池中多了一個頗不配襯的多層落水盤，一座二層樓的建築系館也蓋起來了，我住進八人一間的宿舍，同班同學比我年輕，都喊我大師兄。

回到學校，學校改變了。

我告訴自己，已經沒有回頭路了，要拚著把書念好才成。還好，二年級開始有設計課，也就是開始用到腦筋了。教我設計的是方汝鎮先生，他當時擔任系主任朱尊誼先生的助教，喜歡讀書，熟知國際知名的大師及作品，很受教授們器重。他在改圖時說的話很深奧，不容易聽懂，同班同學並不很喜歡他；但是他激起我多讀書的意趣，開始努力讀系館裡為數不多的外國建築雜誌，希望從中得到答案。

方先生為我介紹了一個監工的兼差，是我第一次接觸到建築的實務。

老實說，當年的設計課是很超現實的。在民國四十年代，台灣尚在飢餓邊緣，依賴美國第七艦隊保護，也靠美援生活，大部分人住的房子

建築四大師

都稱不上住宅，哪裡知道何謂現代住宅？開始設計住宅，大家都把廚房與廁所放在戶外，遠離客廳、臥室。老師拿出美國雜誌的例子，教我們把廁所放在臥室旁邊，把廚房放在客廳旁邊。對於未曾見過抽水馬桶、電爐、冰箱的鄉下孩子來說，實在有點抽象。開始時，只有香港來的僑生才會畫出讓老師滿意的平面圖。

怎麼突破這種超現實的迷霧？我只好下功夫向美國雜誌求救了。紙上談兵，自統計做起，我整理了當時流行的美國西部住宅的開放平面，發現有一個固定的秩序，再藉文字說明之助，了解大建築師如紐特拉（R. Neutra）與萊特（FLL Wright）的設計習慣。

當時的成大建築系，大家都崇拜金長銘教授。他雖然沒有留過學，但很積極地推動新建築的教學。可惜他的外文程度不好，讀外國資料很吃力，在理論上比較薄弱。限於經驗，他仍然是古典主義者，教學生畫水彩潤飾（rendering）是第一流的，在圖版上為學生改圖，軟鉛筆畫的線條也很美。很可惜，因為學生人多，分班之故，我無緣直接受教於他，可是大家都學著用他的方法畫透視圖。

因為我喜歡鑽牛角尖，天才又不太夠，一年過去，我的設計習作無人讚賞，但我已把文學家之夢丟開，成為一流建築家的志氣隱約在胸中成形。我沒有別的本事，只有不服輸，只有努力用功。

留學歸國前至歐洲拍了不少幻燈片，成為日後講課重要的教材。（圖右為米蘭大教堂）

要用功，在當時的成大建築系，老師們幫不上多少忙。他們都有自己的專學，但對於國際建築的趨勢，可說非常閉塞。這也難怪，不論是自大陸來的，或日據時期留下來的教授，都不方便讀英文。我因為有一點在臥病時自修來的讀書能力，就飢渴地讀書。當時的台南美國新聞處圖書館有些美國的建築書籍，也有些藝術論著與畫冊。不論是藝術與建築，老師教的都是老式的，新的知識只有自己去找。

二年級的暑假，我借了一本當時掛在老師嘴上的名著《時間、空間與建築》(Space, Time, Architecture) 帶回馬公，很辛苦地細心閱讀，並認真地寫了摘要。這位作者基提恩先生 (S. Giedion) 是現代建築理論的導師，在哈佛大學授課，提出了時、空的理論來說明現代建築美學的依據，並舉出領導現代運動的幾位大建築師的作品為例。他舉出的美國的萊特，德國的葛羅培 (W. Gropius) 與范得羅 (Mies van der Rohe)，以及在法國的柯比意 (Le Corbisier)，就是被大家所崇拜的四大師。

四位大師都有自己的文化理論，支持著很有創意的獨特風格。他們自不同的角度，或自人與自然的關係，或自居住工業的觀點、或自建構的美學、造型的美學等立場為現代建築的立足點突破了傳統樣式的包圍，穩穩地站立起來。我由此認識了建築與文化的深層關係，忽然可以把高中時的社會文化責任感，與臥病時的文學情懷自建築上找回

擴展知識視野——

來，心情感到無比的輕鬆。

建築不再是磨鉛筆，不再是耐心地畫水彩潤飾圖，而是反映時代精神、社會需要的空間藝術，是一個民族、一個時代，整體文化的呈現。啊！偉大的建築，我有幸闖進你的天地中來了！

這樣的覺悟使我的求知慾更加旺盛了。

我辛苦地讀了紐特拉的一本不甚為人知的著作《因設計而生存》（Survival Through Design）。這本書文字很生硬，全是理論，沒有圖解，要很有毅力才能讀完。紐氏以南加州的住宅建築聞名於世，想不到他的著作，專自科學的觀點看生命的需要與建築的關係，完全把建築當科學看。他的作品在當時經常出現於流行的建築雜誌《藝術與建築》中，編者總是從藝術的角度去描述的。

認真地看了這兩本書，我讀書的習慣養成了。後來在成大的那兩年，我不加選擇地讀雜誌。建築系訂的幾份英文雜誌，是清華基金給的錢，在當時已經不容易了。大家看雜誌是翻翻圖樣，我卻認真地看文章，特別是專論與批評的文章。我家裡窮，沒有多少零花錢，除了偶爾上街看電影之外，很少參加同學的活動，功課之外大部分的閒空就是細讀建築的評論文章，為了精讀，每篇都做了摘要。

創辦《百葉窗》

當時的英文建築雜誌都有評論文章，呈現出各種不同的觀點。讀這些評論，使我發現建築的理論背景非常廣闊，在藝術史與工藝技術之外涉及哲學、歷史、社會學，甚至經濟學的知識。我愈讀愈覺得自己知道的太少了。這時候，我開始把閱讀範圍擴大，讀一些重要的文史著作。

我開始覺得「時、空、建築」對建築的論斷只是美學的，未免太狹隘些。四大師確為現代建築革命的主要推手，但他們的思想觀念，甚至整個新建築運動都應該在更廣大的視域下予以檢視。這對我像發現了新大陸一樣，面前五色雜陳，對求學的前景卻忽然模糊起來了，有迷失方向之感。也許是這個原因吧，我走在校園裡老是低著頭，被同學們取笑。

進到四年級，我已經可以很輕鬆地應付設計作業，也不計較老師與同學對我的看法。這一年，心裡悶著一些話要說，就與林華英同學合作創辦了一個小雜誌，《百葉窗》。這時候建築界已經完全沒有中文刊物，早先由建築系的老大哥們出版的《今日建築》早已停刊了。我們沒有財力，又沒有老師的支持，所以這小雜誌只有十來頁，沒有封面，內容完全由我們自己寫，印刷、編排則自己跑印刷廠，因此可以打發週末的時間。當時一切因陋就簡，出版費用不高，就用我做家教賺來的錢，兩月一期，夠我們忙的。在《百葉窗》上，我開始寫了些

今天看來頗幼稚的理論。

為什麼用「百葉窗」這樣的名稱？我認為建築的刊物是一扇窗子，使我們與外界溝通，與自然接觸，外在世界是若隱若現的。自外面看，百葉窗有點神祕感與浪漫趣味，代表著學生求知的渴望與對未知領域的想像力。這個雜誌後來成為變相的系刊，並由學生組織系會出版。數年後，我已出國求學，負責出版的學弟們也許覺得不夠正式吧，改稱為系刊，我感到惋惜。若在外國，會成為延續久遠的傳統。哈佛大學的學生報稱為《猩紅》(Crimson)，建築學院的刊物稱為《連結》(Connection)，許久以來都沒有改變。至今我仍認為《百葉窗》是很理想的學生刊物的名稱。

由於編雜誌的共同愛好，我與林同學常在一起，閒時在台南市逛逛小街小巷與古建築。我很快就迷上了台灣傳統建築。這時候，我們選了郭柏川先生的油畫，他教我們認識中國的傳統色彩，自畫古建築上的構件開始。據說早年的廣東會館拆除時，郭先生救了一批木雕回來，一直就是建築系的油畫課的「模特兒」。這批木雕今天已歸歷史系收藏了。他告訴我們，單純的紅色與藍色、綠色，用白彩間隔創造層次，是中國匠師的獨特手法。這麼簡單，也要畫很久才體會出來。畫到一定的程度，郭先生帶我們去畫風景，不是自然風景，是孔廟與赤崁樓。我畫不好，因為我想太多，腕力又不夠，然而油畫課加深了我

對傳統建築的認識與愛好。

畢業前要寫論文。胡兆輝先生當時是系裡的重量級教授，教畢業設計，喜歡讀書。當時對論文要求不高，就商求胡教授同意，用翻譯代替論文，這時候的我，讀了些書，眼高手低，又沒有學過寫論文的方法，知道自己寫不出好東西，翻譯可以認真讀書，比較有益。我決定翻譯孟福（Lewis Mumford）的大著《城市的文化》（*The Culture of Cities*）中最後的兩章，討論近代建築與城市的部分。我讀了全書，對於都市與文明的關係有了較深入的了解。至於我的譯文，始終不太通順，改了多次，勉強交卷。我對自己的才能極感失望。胡先生實在很包容我。

我很喜歡孟福的這本書，若干年後，我留學回國，打算把它全文譯出後出版。翻了兩章，因事忙，交給文化學院畢業，來東海希望為我工作的彭培根繼續，他把我的譯文弄丟了。彭後來去了加拿大，又轉去大陸，開了大陸第一家建築師事務所。

回校擔任助教

畢業對我來說並不是非常歡樂的事，先要忙著考高考，然後要打聽工作的機會。與我同期畢業的同學要入伍當兵，受訓兩年，我卻因肺病之故可以免訓，所以較早面臨工作的問題。

究竟要作什麼呢？學建築有幾條路子走。正路是到建築師事務所，準備以後開業；另一條正路是到政府當公務員，以後可以當工程官員。我因考上了高考，可以走後一條路，可是總覺與志趣不合。先後班的同學，進入政府的，後來都擔任廳長、署長等重要職務。當時金長銘先生介紹我到楊卓成建築師事務所實習，楊先生希望我留下來，但是我總覺不踏實。後來還是聽胡兆輝先生的召喚，回學校任助教，因此決定了一生的方向。

寧願做助教，是好為人師吧！但也與助教生活自由愜意有關。隨意讀書，幫同學辦《百葉窗》，與同學們討論設計，都是有趣的事情。我擔任胡先生的助教，他事必躬親，給我的工作不多。朱主任要我兼幫郭柏川先生，因此我可以再跟著同學們去寫生。今天建築界的大將，李祖原、陳邁、潘冀等都是那時候混熟的。

到了第二年，朱主任要我去海軍機校上課，教授西洋建築史。海軍為訓練自己的工程人員，在機校成立專班，與成大合作。我與朱尊誼教授接觸得很少，也沒有上過他的課，只知道他是留德的，為人謙和，不出鋒頭，做學生時沒有與他見過面。他要我這樣一個資淺的助教去教歷史，是看得起我，也是栽培我，因此更加把我推上歷史、評論的路線了。

我開始蒐集校內外的幾十本與西洋建築有關的書籍，仔細閱讀。當時成大建築系對建築史並不重視。葉樹源先生用的講義與藍晒圖，是自 Fletcher 的《比較法建築史》中摘出來的，重點是介紹一些重要史蹟。我讀了幾本比較新的建築史，配上一些斷代史，開始自文化的宏觀看建築史，雖不成熟，希望比較生動些。我上課，也許有點生吞活剝，但卻非常用功，經常撰寫講稿到深夜。今天回想起來，那群海軍軍官面對這樣一個年輕助教，聽一些虛無縹緲、遙不可及的建築故事，恐怕非常痛苦吧！

自是而後，我教了很多年的建築史。到東海教，回國後又在東海教，一直到若干年後，在台大城鄉所教。後來我教建築史，學生的反應不錯，那是因為我回國前，到歐洲旅遊，拍攝了很多幻燈片，又在外國學習了他們的教法，加上文化史的資料，才有那一點成績。在台大兼課，曾有一年被學生推為最受歡迎的老師呢！可是做助教時，對西方建築沒有親身體驗，又沒有幻燈片輔助，一知半解的，怎能使學生發生興趣？

在當時建築系的小倉庫裡，我找到了一些黑白的幻燈片，如獲至寶。那是用清華基金自美國買來的教學用玻璃片，但多年來沒有人動過。因為內容是歐洲的巴洛可與洛可可時代的建築，且大多是室內的照片，是課程中不教的。何況當時的建築系連一具幻燈機都沒用過，如

歐洲風靡一時的巴洛可時代建築。

何使用這些材料？我瀏覽一番，又塵封起來了。

Going to Harvard

第四章 | 東海到哈佛

任教東海

民國四十九年，新成立的東海大學設立了建築系，打破了成大建築系獨占的局面，系主任由陳其寬先生擔任。東海大學的校園是貝聿銘先生規劃的，陳先生與張肇康先生是自美國奉派來台灣，按規劃的精神，設計並督導工程之進行。初期工程完成並開學後，張先生就回了美國，陳先生仍留在學校，進行一些小型建築的設計與施工。這時候就理所當然地出面籌設建築系。

他先找到了頗受金長銘先生器重，畢業後在王大閎先生事務所工作的學長華昌宜去幫忙，擔任助教。到了第二年，要增加教員，蜀中無大將，華兄就推薦我去了。同時到東海的，是我的同班同學，腦筋很靈活的胡宏述。

東海在當時是完全不同的學校。它是紐約的基督教聯合基金會所設立並資助的學校。大陸淪陷後，著名的基督教大學如燕京、齊魯、金陵等停辦，他們就聯合起來，利用這個基金在台設校。在當時，美金很大，所以東海是富有的，校園比國立大學考究，宿舍寬大，待遇也比較高。

東海很小，學生都住校，很像美國的寄宿大學，所以很注重生活教育。由於外國教師不少，與美國往來頻繁，當時的東海，對於閉塞的台灣而言，是通往國外的重要窗口。我來到東海，是一生重要的轉捩

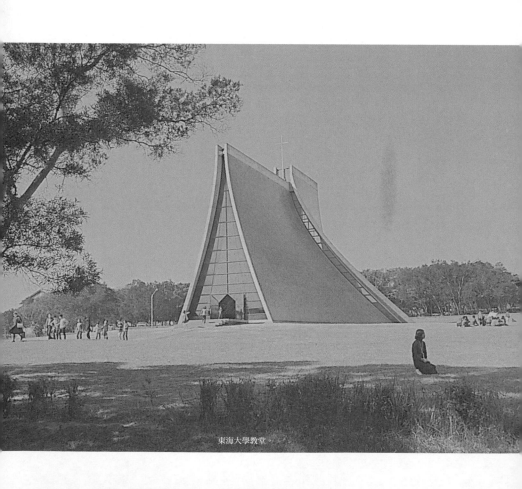

東海大學教堂。

1963年，出國留學前的漢寶德，
時任東海大學講師。

點。

民國五十年，我以試用講師身分（因助教尚少一年資歷）到大度山時，校園尚屬新創，環境並不甚理想。建築系有十來個學生，在女生宿舍交誼廳上課。我們沒有宿舍，住在男生宿舍樓梯間旁的儲藏室裡。校園原是甘蔗田，甘蔗味未除，所以蒼蠅成群。直到第二年，學校花了很少的錢，在工學院預定地的後面，蓋了一長條建築，用當時流行的傘形結構建成，作為系館，情形才算好轉。再過一年，又蓋了單身宿舍，生活才真正安定。當時陳先生未婚，與一位美籍教授共住一戶住宅，我們三人就在他家搭伙。由於學生很少，師生之間的互動很密切，對我來說，這裡是教學相長的理想園地。

我們是奔著陳其寬先生來的。

陳先生在美已是有名氣的畫家，他在伊利諾大學讀建築，畢業後到麻省劍橋，為四大師之首的葛羅培做事，並曾在麻省理工學院代過課，頗得葛氏賞識，這些經歷都是我們心嚮往之的。陳先生把葛氏的教育方法帶到台灣來，是具有開創性的。

陳先生是利用一年級的基本設計，引進包浩斯（Bauhaus）的教學方法。這是在台灣，甚至全中國，首次放棄了傳統的學院派教育觀，開

新建築教育之先河。因此在東海，沒有繪畫，沒有素描，不讀陰影、透視學。陳先生並不甚了解包浩斯的真義，他是自美國教學的經驗中，直接學來的，因此更為實際可行。

包浩斯是一九二〇年代在德國威瑪（Weimar）設立的新式建築學院，倡導手腦並用的工藝美學，打破建築與美術的界線，主張反映時代精神，是西方新建築改革的精神領袖，也是德國新美術的發源地。現代著名抽象畫家如克雷（Paul Klee）與康定斯基（Kindinsky）都在葛羅培的領導下在包浩斯教書。美國的新建築教育，是在納粹時代，葛羅培逃到美國至哈佛任教後才開始的。哈佛因此成為新建築的麥加。

除了陳先生外，我們常接觸的是一位美國小姐，來自歐柏林學院的琳達·葛里夫（Linda Graves），她是畫家，但來東海教英文，也帶課外活動的繪畫班。她懂中文，說流利的國語，懂得中國畫，成為建築系師生的好朋友。幾年後，她回紐約，她的家成為東海人的俱樂部。後來來了一位自賓州大學畢業的塔迪歐（Tardio）先生，參與建築設計教學。他是建築師，觀察銳敏，但不會說國語，因此與他交朋友，可以練習英語，也可自他身上了解美國建築教學方法與觀察、批評的角度。這兩位同事，是我的朋友，也是我的老師。

其實我在東海也常聽課，我不間斷地聽徐復觀先生的中國思想史，及

創辦建築雙月刊。

初生之犢——

社會系外籍教授練馬可（Mark Thelin）的都市社會學，以補充一些文史社會的知識。我自視為一個用功的學生。

我教的是建築史與二年級的建築設計。我很用功，但不敢說很成功。

我仍然花費很多時間準備西洋建築史的講義，寫了幾十萬字，工作到深夜，因此染上抽菸的習慣。以後若干年，一直想把這講義出版，但其內容是編寫外國書而來的，實在不好意思。後來搬家，不知丟到哪裡去了。

教設計比較有趣，記得曾在二年級出過一個媽祖廟的題目，要學生思考傳統廟宇的現代化問題。廟宇因與民間的生活與信仰息息相關，是傳統建築的最後堡壘，我出這樣的題目，曾得到徐復觀先生的讚賞。

在當時，初生之犢不怕虎，膽敢直接面對文化的現代化問題，想不到出國之後，反而逐漸失去了面對挑戰的勇氣，有很多年不願再碰這個問題。

當時我對台灣的古建築是非常感興趣的。記得看到板橋林家花園破敗的情形後，感慨萬千，不免質疑台灣的知識界為什麼不推動保存運動，當時就在自己辦的雜誌《建築》雙月刊上寫了一篇社評，表示我的看法。我知道，人微言輕，一篇短文章又有什麼作用？只是盡讀書人的責任而已！

我到東海後不久，就與華昌宜、胡宏述兩友合辦了《建築》雙月刊。他們兩位對辦雜誌的興趣並不專注，也不很喜歡寫文章，說合辦還不如說幫我的忙來辦。而我自從辦《百葉窗》以來，在刊物上表示自己的意見，已經成為習慣了。

思考建築價值

《建築》雙月刊是由虞曰鎮先生支持，由他擔任發行人。虞先生是有巢建築師事務所的負責人，他的事務所是自大陸遷來的。我在成大任助教時，曾到他的事務所實習，因此相熟；資深藝術家劉其偉，當時在他的事務所從事水電設計，也因此相知。虞先生為人熱心，對建築一直想做些生意之外的事情，在東海大學成立建築系的同時，他為中原理工學院催生了五年制的建築系。後來因資格之故吧，系主任讓給黃寶瑜先生了。他認為對的事情，必勉力為之，常常不顧及自己的財力。

虞先生曾表示願意辦雜誌，才使我想到與他合作，也就是請他出錢。一談之下，蒙他慨然允諾。當時辦雜誌花費有限，既不付稿費，又不付工作人員的薪水，所出不過印刷費而已。印刷是老式鉛字排版，照片也製成鉛版，完全是廉價人工。每期的印刷費由他的事務所向營造廠請求出幾頁廣告就可以解決。所以《建築》雙月刊，他是發行人，胡宏述是社長，我是編輯。虞先生為人寬大，是很好的發行人，對編務不表示任何意見，使我對他無盡感激。

取名為《建築》雙月刊，表示不再是學生刊物。而有代表台灣建築界的雄心。每期刊物除了社評大多由我執筆外，前面尚有一、二篇文章，有時是翻譯的，有時是寫的，後面是建築作品介紹。我們寫信到各知名事務所，請他們提供作品，再選出比較好的刊出。組織上有點學美國雜誌，有為台灣事務所界留點紀錄的意思，只是當時國家窮，新建築少，好作品更少，不得不湊合著刊載。這本雜誌在我出國後，又勉強出一、二期就停刊了。

在這幾年裡，在建築的思考上，我開始深入地認識人文價值。由於建築史，讀、譯、寫建築理論，對建築的傳統，不論是西洋還是中國，都要做一些思考。可是在一個基本上屬於現代主義的時代裡，我又不能不鼓吹現代建築。我的觀念並沒有完全理清，只是覺得傳統有其人文內涵，是不能一筆抹煞的。

在東海，受基督教的影響，在基督教建築上作過些思考。究竟一座教堂與基督教信仰之間的關係是什麼？建築界很少人徹底想過。我自西洋文化史思索這個問題，寫了一篇文章發表在東海的基督教雜誌《葡萄園》上，自覺初步掌握了形式、空間與信仰的精神。在當時，東海的路思義教堂正施工中，是引起我思索此一問題的誘因。

在當時，我雖然醉心於建築價值的思考，可是因為沒有人指導，了解

創新與實務 ——

還是有限的。我一直注意形式理論，當時還沒有留心社會理論。因為讀了幾本書，知道美國的萊特認為自己的建築代表了美國自由民主的精神，誠然，他所設計的住宅都能表現出愛好自然、尊重個性的特點。但是葛羅培的包浩斯為什麼被納粹視為共產黨的同路人，我尚不能了解。在當時，通過時、空、建築所了解的葛氏，沒法看透現代建築理論中社會主義的精神。那是我到美國以後才體會到的。

由於重視形式理論，我受斯葛德（Geoffery Scott）的《人文主義的建築》一書影響很大。這本書說理簡單明白，為學院派建築的形式論辯護，他認為現代建築的論調都是錯誤的。

也許是受他的影響，我對建築的紀念性特別感興趣，而且把它視為人文建築精神的基礎。我認為人類蓋房子原是為了遮風蔽雨，一旦想使它超越居住功能，進入精神領域，就接觸到紀念性（monumentality）。紀念性有兩個意義，一是追求永恆，以留傳後世；二是建築形式的象徵價值，足以為後人所傳誦。沒有紀念性的要求，建築只是工具而已，談不上藝術。由於現代建築太過強調功能，也就是太過以工具自居了。現代大師柯比意說「建築是生活的機器」這句話成為大家奉行的圭桌，他老人家自己從來不遵守這句話，可是追隨他的人可上當了。少了紀念性，就少了人文精神。

在東海，也有機會接觸到一點建築實務。

那個貧窮的時代，建築活動並不多，東海校園初步告一段落，董事會就不太出錢了。陳其寬先生執掌建築系以後，東海建築就改變了形式，一個因素固然是陳先生的個人風格，另一因素則是經費拮据。東海建築逐漸自張肇康主持時的日本風味，改變為白壁留窗口的江南風味。後者少了細節，便宜很多。

我們碰建築，是當陳先生的副手，為了省錢使用的傘形薄殼結構，在建築系館試驗成功後，到處推廣，最成功的是東海的藝術中心。

當時基督教會找陳先生在高雄興建一批平民住宅，陳先生交給我負責。採一傘一戶的方式，每戶室內三十坪，院子三十坪，簡單方正，本是理想的。可是我一直覺得傘形結構在外面看只是平頂，外觀看去，與住宅的意象不合。而且我是一個不喜歡模仿的人，就出個花樣。我對結構一知半解，卻異想天開，把傘倒過來，變成帳蓬，去掉了中間的柱子。在圖樣上，頗符合救濟性住宅的活潑的風貌。

這樣的設計在外國沒有先例，在結構上有沒有問題呢？東海沒有結構教師，不知問誰。可是華昌宜有信心，願意在結構圖上簽字。這事給我很大的教訓。

接觸愛情——

在大度山三年，努力讀書、教學、寫作，甚至也從事一點實務，自覺在學識上有所斬獲。但是這三年也是我在感情上頗有波瀾的時候。

二十幾歲的我們，來到大度山上，隱在相思樹林裡的校園，建築師構想的浪漫的女生宿舍裡，住著很多令人心儀的女孩子，她們活動在充滿田野風味、傳統氣息的校園裡，別有一番引人遐思的風姿。然而我們只是談談、想想、看看而已，並沒有鬧什麼戀愛。

其實我已經在談戀愛了，但對象不是東海的女孩子。我在成大做助教的幾年，認識了幾位小學妹，常在功課上幫他們一點忙。這是助教找女朋友的固定方式。

在休學期間接觸到一點文學，使我很想談一次偉大的、言情小說式的

建好的時候，照片呈現出的風味使我很滿意。不幸在結構上是有問題的，不久後牆壁就出現裂縫。營造廠只好設法去修補，造成陳先生很大的麻煩。華昌宜已出國，寫信來還說要負責，可是我們能負什麼責呢？我們心自問，這事的始作俑者是我，我不應該在沒有工程師計算的情形下，利用華昌宜的豪氣，彌補我在自信心上的不足。這批房子，在我留學回國之後，曾做過一個調查，並把結果發表，已經是修修補補，又搭了些違建，完全不成樣子了。

戀愛。但是我做不到，我根本就不是感情動物，也沒有適當的令我墜入情海的對象。

我是一個內向型的人，小時候受的是傳統的教育，學會沉默寡言，謙恭自持，與大夥在一起，聽得多，談得少，不會出鋒頭，引起女孩子注意。我這種人應該在家，由父母為我安排婚姻，不應該談戀愛。

做助教時，母親就為我的婚姻擔心。她很抱歉地說，家裡窮，又沒有地位，會影響我交女朋友。我看她焦急，就決定早日談戀愛，使他們放心。

對於女孩子，我有一定的幻想，使我看到真實的女孩子的時候，總覺與想像中的差距太大，不能真正使我感動，因此從來沒有與女孩子直接接觸的經驗。等到做助教時，與幾位同事一起與幾位小學妹常常見面，才知道感情之事不是通過自我設定的女性形象來決定的，文學與藝術中呈現的只是想像，真實的人生中沒有完美，甚至也沒有接近完美這回事。感情是生命的延伸，是兩人之間的承諾。

我忘記在何種情形下，嘗試愛上一個學妹。我心裡的熾熱度不夠，但決心扮演很誠懇的情人，慢慢發展出對感情的依賴。當我離開成大去東海的時候，正是這種溫火漸漸加熱的時候。

申請出國念書

母親說的對，我果然碰到家庭問題。在那個年頭，家世背景與地域觀念占很重要的地位。談戀愛雖然還不是結婚，以當時的保守觀念說，家裡已經要干涉了。她的父親是中級的工程官員，南方人，對我還好，母親就極為冷淡，幾乎不太理我。我並不是能討人喜歡的人，不會說奉承話。這個小學妹雖平時很崇拜我，看我見了她家人一副呆板的表情，也徒呼奈何，不免意興闌珊了。

我知道這段戀愛是沒有結論的。但是磨出來的一點感情，不像一見鍾情那樣容易放棄。我認為人之相識、相戀是不容易的，到了某種程度，就應該努力到底，直到火花完全消滅為止。

她畢業後不久就出國了，由於少了母親的聒噪，在國外讀書又感到孤寂，在感情上，轉而對我依賴起來，一直寫信希望我趕快出國。

這確實是我出國的重要動力。

當時的年輕人，有志氣的，都想出國，我又何嘗例外？只是我確實沒有出國的條件。家裡窮，完全不可能對我有任何支援，我還需要幫忙弟妹們念書呢！在東海的待遇，當時算是好的了，講師也不過拿大約四十塊美金，美國實在是很遙遠啊！

出國一定要靠獎學金，這是不必說的。但美國各大學的獎學金集中在文、理學院，對於專業教育，畢業後可以賺錢的學科，獎學金有限。建築學院屬於職業學院（Professional School），獎學金也很少。與建築相關的文科，一是建築史，一是都市計劃，都有獎學金可以申請。然而前者屬於美術史的範疇，必須有文科的基礎，我的知識是從自修得來，哪來的學分，所以寫信試過幾處，都碰釘子了。至於都市計劃，申請獎學金容易些，可是與我的興趣偏了些。

由於這些困難，我對出國並沒有立即辦理的打算。但是為了要與女朋友相會，在她的極力督促下，只好積極進行。可是在與她通信時，卻不能不表示出無奈與悲觀，因為出國在那個時候實在麻煩太多了；而我的麻煩更多，不是她所能了解的。

第一步，需要申請到獎學金。既然打定主意出國，就放棄學建築，改以建築設計與都市計劃為目標。陳其寬先生說，哈佛建築系新換了系主任，是他的好朋友，湯姆遜（Benjamin Thompson）可以為我寫信推薦。我的興趣大增，開始準備作品集。同時我也申請了加州大學的都市計劃獎學金，寫了一封非常懇切的信，說明我的事業規劃，我自己都覺得有說服力。但是申請出去，就要焦急地等待了。

第二步，要通過體格檢查，對別人這是沒問題的。但我生過肺病，照

美國人的規矩，必須有明確的肺病已經治癒的證明書，他們只相信中心診所張院長的證明書。雖然有熟人介紹，要經過細菌培養，誰也不敢說能不能通過。

第三步，要到美國念書，要有英語能力證明書。當時考ＧＲＥ尚未普及，要到哪裡去找這個證明呢？在東海大學的外文系，偶爾也辦英文能力鑑定，但我沒有多少聽寫的經驗，不知能不能通過。

還有一步是預官訓練。我未受軍訓，依法不准出國。好在我事先已有準備，參加了一個半月的候補預官訓練。這是政府的德政，為無法受軍訓的人設計的。

正在我積極進行，準備逐步解決的時候，在美國的學妹居然寫了一封很哀傷的信與我絕交了，弄得我莫名其妙，一時六神無主起來。後來我知道，原來她一直懷疑我不想出國，是因為在這邊交了女友。有一次，我替朋友為女友送花，被她的親戚看見，就打了小報告，這可使她傷心透了。她是一個自尊心勝過愛心的女孩子，未經查證，就宣告這段戀愛的死刑了。

選擇哈佛

——

我糊里糊塗地失戀了，可是出國的計畫卻一帆風順。到了四月，哈佛大學建築系與加州柏克萊大學的都市計劃系都接受了我的申請，並且

都有獎學金；加大的獎學金還包括飛機票在內，實在太慷慨了。這樣的好消息原應該向女朋友報喜訊的，此時卻收到了她寄回來的，我曾送她的珍珠戒指。

哈佛的獎學金好像敲門磚一樣，使其他的難題迎刃而解。東海外文系的同事聽說我要去哈佛，總要勉強讓我通過吧！中心診所的張院長是哈佛的老校友，聽說我要去哈佛就與我談起留學的往事了，還送我一條領帶。

以我當時的經濟條件來說，我應該選擇加大。我請教別人，人人都勸我去哈佛。陳其寬先生說，當年他到麻省，見到葛羅培，葛氏提供進設計學院的機會，他因為已念過碩士，就拒絕了，今天想想是很可惜的。我聽了他的話就決定去哈佛了，有多少人拒絕過哈佛的獎學金呢？

這個決定影響了我一生事業的方向，在當時是沒想到的。如果我去了加大，很可能回國後會進入與計劃有關的公務機關工作，說不定也會做到高官呢！

我放棄了柏克萊，帶來了經濟問題。我到美國要一張飛機票。這在今天算不了什麼，可是在民國五〇年代，自台北到波士頓的單程機票要

取得哈佛建築碩士學位。

柏克萊街景。

一千二百美元，足足是我兩年半的薪水，要從哪裡籌呢？在當時只有想法子借錢。一般說來，當時的家長對即將留美的子弟都寄予厚望，知道他們學成後在美工作，很快可以賺回來，借錢並不困難，可是我不打算驚動父母，恐怕他們沒有有錢的親友。我想不出辦法，只有向虞日鎮先生開口，在那個時候，我傻呼呼的，以為虞先生有錢，人又慷慨，開口並不難。他點頭了。後來我發現他的經濟情況並不理想，他真是古道熱腸的人。

東海大學的杭祕書知道我要出國的消息，認為我對學校有貢獻，陳主任太客氣了，不肯為我們爭取權益，居然出國的機票也不借。他自告奮勇，為我提出要求，並辦了手續，給我一張傳票，到台北的旅行社去拿票，於是虞先生就變成保證人了。我覺得自己的運氣真好！

就這樣，把我的信函，包括情書及早年的照片交由在政大讀書的妹妹保存，就去向已自澎湖調到梧棲的父母告別。在當時，實在不知還會不會再見面呢！我寫了一封信，請在柏克萊讀書的朋友來接我，就硬著頭皮上了BOAC的飛機。那天下午，松山機場擠滿了來送行的人。而我孤零零地走向未來，連我自己也不知道前途在哪裡。

Part II

建築天地

Chapter 5

Eye-Opener

第五章 | 文化震撼

那是我第一次登上飛機。

當時因為出國不容易，自台北到美國的飛機總是在東京轉機時，故意停兩夜，免費招待住旅社，讓旅客有機會在東京逛逛。我們住進希爾頓飯店後，我就開始想法子找在東京讀書的同學。沒有事先連絡，只有地址，旅館的服務人員說，在東京找人最快的辦法是打電報。

我的同學是一對恩愛夫婦。林永全拉得一手好提琴，已經是結構工程師，陳慧玉在念東大的建築博士，十分體貼可人。他們帶我看了幾個景點，包括後來被拆除的，萊特設計的，經得起東京大地震的帝國飯店。自他們的居家生活，了解了一點日本風貌。最使我感動的，是慧玉為我買了一些隨身所帶的藥物，據她所知，到了美國，大小病都要看醫生，沒有點日常藥物是不方便的，我實在沒有想到這些。與大多數人一樣，經過日本，我買了一部照相機，是由他們介紹，送到旅館來的。

我出國的時候，已做過三年助教，三年講師，已快三十歲了，但卻是徹頭徹尾的土包子。所以出門在外，樣樣要問人。在希爾頓，早餐是點到房裡，我因為不知表上所列名稱為何物，就亂勾一氣。第二天早上，侍者推到我房間的小台子上，擺滿了大大小小的瓶罐。我傻傻的不知怎樣處理，只好打電話找到與我同機來的一位滿有經驗的女士，

文化震撼

請她來幫我解決。她只點了奶油麵包之類，對我的特殊早餐也表示無能為力。我們忍不住笑出聲來。那天上午我只好餓肚皮了。

從我的同學殷允科把我接到柏克萊加州大學大門附近的學生寄宿公寓那一刻起，美國就成為我帶來一連串的文化震撼。我在柏克萊住一個多月，為了學英語，同時也是熟悉一下美國環境。租了一個美國學生居住的民房中的一間，學著美國孩子們燒菜的方法，我儘量利用時間去了解美國的建築。

舊金山一帶並沒有世界知名的建築，專業雜誌上也少介紹到這一帶的建築，所以我買了一本介紹灣區著名現代建築的小冊子，背著照相機，去一一訪問。整體說來，我很失望，原來美國的新建築是平凡的。北加州的灣區山海交錯，自然風光非常優美，可是在藝術與建築上的成就卻極為貧乏。它既沒有東部那麼認真與嚴肅的文化氣氛，又沒有南加州那樣開放與任性的生活氣氛。當時我就覺得，我選擇去東部是不錯的。

可是引起我注意的，是加州民宅的遊戲趣味。山坡上的小型民宅，做成蛋糕一樣的，成列地排列著，小拱門、花式窗、帶粉的顏色，以及成叢鮮明的花。這才是真正的美國人吧！

1965年，漢寶德於哈佛設計學院前。

從加州到波士頓

到了九月，告別了短暫相會的加州友人，經洛杉磯、芝加哥、紐約到波士頓。這幾個大城市裡都有我的同學，可以招待我做幾天的停留。一方面向他們討教一些經驗，另方面則要看看那些地方的著名建築。時間不多，看得也不多，可是同學的熱誠使我的孤寂之行得到不少安慰，也對美國建築得到初步的了解，不完全是土包子了。所以等我到了波士頓，到哈佛大學去註冊時，甚至感覺麻州劍橋的建築似乎有些使我失望呢！

是的，我初次走進古老的哈佛園（Harvard Yard），看到一些並不出色的紅磚房子，並不能了解為什麼這裡使那麼多人響往。當時的建築系館是一座兩層樓的建築，門前與進廳的牆上嵌著歐洲古代的建築碎

上課學英文，進步很慢，因為我太遲鈍了。對於英語對話中的是與否的答覆都很難正確地應付。因為東方人注重人際關係，所以在對話中，回答的是否，乃以與對方是否同意而應對的；而西方人注重事實的客觀性，所以在對話中，回答的是與否，乃以對方所述的事實是否正確而應對的。因此有些簡單的應對，常常誤用是否，造成誤會。

我住的樓上，可以自窗子看到對面的住家門口。每天早上，先生上班，太太送出大門，親吻送別，並把一杯咖啡遞上，先生帶這杯咖啡上車。每週五天，天天如此，使我目睹了美式美滿家庭的夫妻關係。

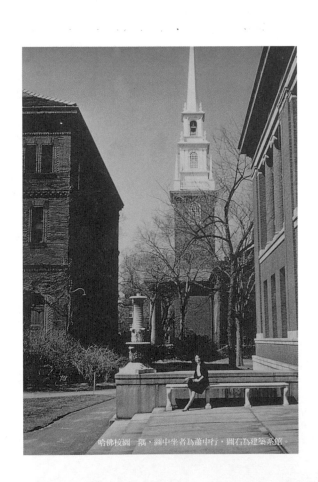

哈佛校園一隅，圖中坐者為蕭中行，圖右為建築系館

片，樓上的地板有時會吱吱作響。很難想像世界聞名的哈佛設計學院是如此的衰老模樣。

進到哈佛建築系，我並不滿意。

在六〇年代的初期，美國建築的風潮已經開始轉向了。自歐洲吹來的國際風，已經逐漸為美國本土風所取代。現代主義正衰落中。哈佛是現代國際主義建築的大本營，當風潮轉向時，它的聲望就受到影響。

這時候，葛羅培這位包浩斯的創辦人，來到哈佛擔任系主任的現代建築教育家已經退休了，以基提恩為理論家的美國現代建築運動已經完成。哈佛與麻省理工學院兩所建築系聯合以不同的方法推行現代主義的教育，已經成功。大戰後的調適期已經過去，美國領導自由世界的局面已經形成。美國的建築家逐漸尋求自己的語言及本土文化的價值，不再為歐洲牽著鼻子走。

因此哈佛設計學院的領導地位遭遇到賓州大學建築學院的挑戰。以紐約為中心的幾所名校，包括耶魯與普林斯頓，也在賓大的影響下，尋找自己的方向。

導火線是戰後美國大都市之市中心的衰退，引進了現代建築的方式進

行改造，造出了毛病。美國的市街原是英國式的，成行成列，密集的街屋（就是透天厝），擠在一起，大家過得很舒服。經過改造，就把這些街屋拆除，建成十層以上的高樓，那些原住在市中心的低收入市民，住到高樓上，失掉了社區感，出現很多問題。雖然有了現代建築先驅們所追求的陽光、空氣與綠地，大家很不滿意。因此有些作者，大聲疾呼地認為都市更新就是都市清除，美國的城市眼看就要被現代建築所害死了。

這一點確實是現代國際建築運動中所倡導的。影響國際現代建築聯盟（CIAM）的領導下，就主張把五層樓的市屋拆掉，建成高樓。歐洲在二次大戰之後已經分為社會主義的東歐，與資本主義的西歐。現代建築的高層公寓在東歐大行其道，但是在西歐，並沒有被全盤接受。法國之外的城市，破壞並不多，重建以修護為主；但是在美國，卻以都市改造的名義試驗了一下，遭遇到嚴重的挫敗。

為因應這個問題，哈佛設計學院在 CIAM 第二代健將塞特（Louis Serr）的領導下，成立了世上第一個「都市設計」課程，希望以較深密的思考，改進現代建築忽視都市生活與都市景觀的缺失。進一步地，透過對歐洲都市空間的研究來提升現代建築的空間品質。我的同班同學，來自香港的鍾浩文，就是進了這個課程。

哈佛觀光客 ── 可是都市設計的號召無法挽住要轉向的建築風潮，年輕一代的建築師正要尋求在理性之外的感情內涵。

其實哈佛建築系的碩士班與我想像的完全不同。設計研究院在當時的主要學位是三年半制的建築學士，也就是職業學位。碩士班的學生則是略有些經驗的，來自各州各國的年輕優秀建築師，有意跟大師級教授尋求自己的方向者。沒有什麼正課，只有習作。所以來此的學生通常盼望遇到一位令他敬佩的教授。可是這時候，哈佛除了院長之外，並沒有一位真正壓得住陣腳的名教授。而院長只在他自己設計的住宅裡請我們吃過一次點心，已經不再授課。

沒有辦法只好從歐洲借將。借來的是荷蘭的名建築師巴克馬（Bakema）先生。歐洲的國際現代建築聯盟已經分化了，當時比較有名氣的是所謂第十小組（Team X）。巴克馬是小組的成員，在荷蘭做過幾個有名的計畫，到校之前，大理石門廳裡掛滿了他的作品，向全院同學介紹他的作品與理論。

秋季開學是九月底，秋高氣爽。週末我在查爾斯河的兩岸散步，自對岸看哈佛大學部的校舍，紅磚壁上的常春藤已經變色，煙囪成束的指向天空。我的心情不像學生，倒像一個慕名而來的觀光客。

柴爾德樓乃葛羅培所設計的法學院宿舍群，
是教科書式的典範作。

我所住的哈佛的宿舍，是柴爾德（Child）樓，乃葛羅培所設計的法學院宿舍群的一部分，此一建築為哈佛校園中僅有的非常標準的現代建築，是教科書式的典範作。其中有一座餐廳，進口處有著名的阿爾伯（Albers）的磚拼雕刻，我就在裡面包伙。

我一生第一次感受到富裕與豐盛的滋味。一日三餐，自助餐形式的伙食，任你自己取用，無論如何放開自己的肚子也吃不完。與我一起用餐的少數中國同學，多是極用功的台大畢業生，我們共同的經驗是吃飽後，水果就吃不下了，只好把水果帶回宿舍，放在櫥櫃裡。過不多久，不小心打開櫥門，就會滾出蘋果來。

也是在那個餐廳，我體會到美國通才教育的成就。

用餐時，我會與法學院的同學坐在一起，聽聽他們的見聞。記得第一次早餐就遇到一位同學，他聽到我是建築系的留學生，就問我有沒有機會到附近的建築參觀，然後就如數家珍地把劍橋及其附近比較著名的建築作品向我介紹。法學院的學生居然對建築如此熟悉，使我十分佩服。今天回想起來，在劍橋住了兩年，他所介紹的建築也沒有完全拜訪過。我不禁想，如果我國的各階層領導人有這樣的知識，何愁我們的建築環境不會改善？

哈佛卡本特中心。

學習「表達」——

在課堂，我學到觀察，自觀察中尋求意義。

又一次與一位美國同學談起現代中國繪畫。他對中國藝術略有所知，問我自己畫不畫。我很慚愧地說不曾學畫，但我的朋友是很好的畫家，我身邊且有他的作品。他居然跟我到宿舍去看劉國松的作品，而且買了一幅。劉國松信中告訴我，那是他賣畫價錢賣得最高的一幅。

系主任湯普遜先生覺得建築沒有什麼好學的，要我們看看查爾斯河。同學們開車至查爾斯河上游，像郊遊一樣，人人拿著照相機，拍下你想記錄的東西，說實話，我真不知道大家在做什麼，就只顧欣賞滿山的如火紅葉。

來自世界各地的十幾個同學，用各種方式來表達查爾斯河。我首次認識「表達」的觀念。我很驚訝地看到，他們用各種自己所熟悉的方式，用音樂，用語言描述，或用表演等我向來不曾聯想到的方法，傳達他們對查爾斯河的想法與看法。只有我拿著一本速寫簿，用我並不熟練的技法，勾畫下我之所見。Presentation 是不一定用紙與筆的。

在哈佛那略嫌擁擠的古老建築裡，我經驗到建築批評的相對性。

在這裡，沒有人提到大師的名字。當時世界上最有影響力的建築家仍

然是柯比意，他在美國沒有受到應有的注意，只在哈佛校園建了一座小型的建築，名為卡本特中心（Carpenter Center），是為視覺藝術活動之用。這座建築在紅磚砌成，殖民時代風格的哈佛建築群中，顯得鶴立雞群，但卻沒有人注意。

美式評圖制度

美國是民主社會，民主社會中價值判斷的多元性，毫無問題影響到建築的評論。這是好現象嗎？

在課堂上，教授只提問題，不再提示答案。我第一次看到美式的評圖制度，看到學生與教授辯論，又看到教授與教授之間的辯論，覺得十分有趣。這些人都是受過基本建築訓練的人，都能掌握空間與造型美感的原則，但在辯論中卻完全不訴之感性。要用口舌之辯來說服大家接受出之於感性的創作，實在是需要特殊的訓練。參加評圖，可以訓練評論的能力。

也許是這種理性的思辨所造成的影響吧，建築價值面臨解體。現代建築運動雖已完成，在表面上看起來是革了學院派建築的命，實際上，只是建築藝術換一個方式，而且接受新藝術的存在而已，新建築的大師使用的評判標準，基本上與學院派並無差異。因此在五〇年代之前，人類的建築文化價值觀沒有根本的改變。

新的建築路線——

比如當時認為最藝術化的大師，密斯・范得羅先生，他的建築論自古希臘的神廟開始。換言之，他的美學理論是自希臘不同時代的石造神廟的正面上發展出來的，只是他用鋼骨來替石塊而已。他很在乎鋼骨的細節，在精神上是承續了古希臘神廟精緻化技法。這樣一脈相承的價值觀，是西方文化的基石，在過去是沒有人挑戰的。可是當把建築視為論辯的產物的時候，問題就來了。怎麼做才對呢？誰說的才算數呢？

不只是我面臨這樣的困惑，凡是所受的大學教育有固定價值觀的同學，都感受到同樣的困惑。有一位來自范得羅所創辦的伊利諾理工學院（ＩＩＴ）建築系的希臘同學，幾乎完全無法適應，到了接近崩潰的程度。他是該校的高材生。

這種論辯制度下的新價值觀，是怎麼做都可能是對的，誰說的話能說服大家就算數。在這種制度下，誰會說話，而且能說得清楚，使大家點頭，誰就是贏家。因此表達的技巧就與是非混在一起了。

這種否定真理與永恆價值的價值觀，開啟了二十世紀後半段的建築路線。可是對於一個來自崇信單一價值的古老國度的我，卻是強烈的文化震撼。我又是垂著頭，每天在哈佛園穿行，找不到自我。難道我過去所學都沒有用了嗎？

哈佛舊校舍一隅。

不是沒有用，而是要用理把它表達出來。對於這一點，我又是要多多學習了。在我的背景中，最看不起的就是強詞奪理，今天反而成為必備的能力了。因為在論辯取勝的價值觀中，當理有所窮的時候，必須要訴之於情了；不是普遍感受到的情，而是強調個人的感受。在美式的文化中，個人是受到尊重的，少數得不到勝利，卻也不代表失敗。所以這時候，在沒有人的時候，我會大叫「我喜歡！」（I like it.）

六○年代的美國，是鼓勵叛逆的時代。在自由派的政治家嘴裡，「不要問為什麼？問為什麼不？」是思想觀念大解放的開始。我在思想最開放的哈佛，好像是漩渦的中心，心情的緊張是不待言說的。我儘量使自己適應，進而接受這樣的文化。後來有人問我在哈佛學到什麼，我的回答是，學到開放的胸襟，學到接受創新的無限性，學到解放想像力。在建築上，他們教我的非常有限。因此當我日後回國教書的時候，教我的學生，也是重視思想方法。

這樣的思想蛻變是很痛苦的，為了消解心頭的壓力我找到一個避風港，那就是在設計學院不遠處的福格美術館裡，有一個小房間，稱為威士納圖書室的地方。也就是中國藝術圖書室。

哈佛的福格美術館（Fogg Art Museum）中的中國古藝術收藏是很有名的。其中於民國二十年前後，由威士納到中國去蒐購的，佔相當多

哈佛著名的福格美術館。

數。中國藝術圖書館就是紀念這位被中國學者指責的學者。

哈佛研究中國文化的中心是哈佛燕京社，他們有一個更具規模的圖書館。可是該館的氣氛不適合在裡面讀書，而且藝術的著作並不集中。我喜歡書籍舉手可得的書房的感覺，這個圖書館正是如此。因此我可以埋首讀書，把中國建築與中國藝術的知識予以有效的補足。日後回國後寫的兩本專著，《明清建築二論》、《斗拱的演變與發展》的資料蒐集與觀念孕生都是在這裡完成的。

當然我也要承認，在這個圖書室裡另有一種吸引力，那就是擔任著名的羅爾教授（Marx Leor）的那位祕書，是我後來的妻子，蕭中行女士。

遇見未來的妻子

自從在東海時無緣無故失戀之後，為解決感情上的失落，也曾想在東海的女孩子中再找一位女朋友。可是動人的女孩子很多，其中也有我很想結交的，但出國之後不免又要分離。前文說過，我不是一見鍾情，不小心跌入愛河的人，而一旦結交，就要努力維護感情。一次經驗，就知道一切未定，不宜嘗試。因為這樣的態度，我失掉了一些機會。

我與蕭中行的緣分，是來到劍橋不久後就開始的。初來哈佛，住進宿

舍後，華昌宜帶我去東海校友杜維明家拜訪。杜當時在哈佛讀東方研究的博士，在東海校友中頗被欣羨，在中國思想界也已小有名氣。他的夫人是東海校友蕭玉女士，兩人都很好客。當時他家住在一個出租住宅的小閣樓裡，夫人操持家務，支持先生念書，經營了一個溫暖的家。我到他家的第一次，就遇到了蕭中行，她是亦玉同父異母的妹妹。

在威士納圖書室與她相遇，是很意外的。因為她學的是會計，在波士頓學院學工商管理，怎麼會在中國藝術史的工作室做事？然而我們就這樣常常見面了。

在外國留學，又沒有明顯的前途可言，做一個現代中國知識分子，其心境是可以理解的。書念得好，畢業後找到工作，就流浪異國，苟且偷生。在異國揚名立萬者，百不得一；何況我是一個無法在異國安頓的人。心情之鬱悶可想而知。在這種情形下，遇到一位可以談心的異性，互道衷腸，互相依賴，很容易投入感情。就這樣，我們就開始談戀愛了。

這個戀愛若在台灣就談不成了。蕭中行是有家世的，若在台灣，她的父母不會接納我這樣一個不懂討人喜歡的窮山東人。我的硬骨頭，也不會再碰高傲人家的女孩子。在台灣那次戀愛失敗，母親很自責，她

說，我們家窮，又沒有社會地位，害得我婚姻不順利。我告訴她不必這麼想。承父母的愛護與支持，我很用功，又努力寫書、辦雜誌，在台灣，我已經是小有名氣的人了，大丈夫何患無妻，我只是標準高一點而已。

中行雖是世家之女，但在家裡似乎並不受重視，出國之後有自己尋找前途的打算，因此心情上也是寂寞的。談到童年往事，說到傷心處，她會眼淚汪汪，使我興憐香惜玉之心，我的感情就非常投入了。

取得哈佛學位

比較密切的往來是在假日。在國外求學，住宿舍，最怕假日。因為假日餐廳不開門，不但冷清清，街上小店都關門，宿舍裡的同學也都回家了，沒有人說一句話，而且沒有飯吃。如果平日交遊不廣，沒有朋友邀約度假，就要準備一些乾糧、水果，艱苦度日，趁機多讀點書。我與外國同學沒有很深的交往，而且他們大多來自外地，所以除了感恩節，我的教授請我到他家吃火雞之外，就要自求多福了。這時候正是我與中行相處的機會。方便的時候，就會去杜維明家打擾。

照說她是租屋獨居的，應該可以解決我的伙食問題。可是她顯然沒有燒過飯。她約我到她的居處吃麵，常常就是用罐頭雞湯煮意大利通心粉。難怪她長得那樣骨瘦如柴！

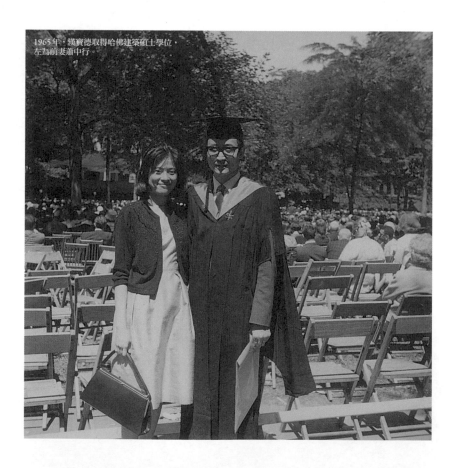

1965年，漢寶德取得哈佛建築碩士學位，
左為前妻蕭中行。

由於與中行來往，我開始有遊玩的興趣。查爾斯河兩岸的風光，波士頓古老的市街與公園，甚至散布在劍橋的哈佛校園的每一個角落，都成為我們相聚聊天的地方，我的照相機趁機記下了一些建築的外貌。

春天的哈佛校園像魔術一樣，在瞬間把一個枯黃的世界鋪上了一襲綠衣。我們之間的感情隨著春意而逐漸成熟，等到哈佛校園又是一片濃蔭的時候，懷著無比的信心，我就要拿到哈佛最容易得到的學位，同時也有準備結婚的打算了。

哈佛的建築碩士學位在當時的建築界是很響亮的，這是因為哈佛設計研究院自葛羅培任建築系主任之後，就執建築教育界的牛耳之故。到六〇年代，如前文所述，聲望雖然已經略衰，但在全世界仍然受到尊重。這個碩士班，照葛氏的傳統收十五個學生，在當時仍然很難進得去，可是進去之後，只有短短的一學年，也就是九個月的學習時間，即可畢業。以九個月的時間，就可以披上哈佛的外衣，受到世人刮目相看，實在太便宜了。在哈佛，我承認受益良多，但是畢業之後很少以哈佛人自居，甚至連台灣的哈佛校友會都很少參加。因為我覺得沾他們的光，實在不好意思。有新朋友問我在美國哪個學校讀書，我常不自然地，吞吞吐吐地說出哈佛的名字。

可是在一九六五年的春天，我為了準備畢業設計，確實是我一生中花

費最多精神的日子。我要使用在台灣不曾使用過的模型，要在設計中有突出的表現，在十幾位來自世界各地的同學中不落人後，精神之緊張是很自然的。到了畢業評圖的那天，討論到我的作品，設計波士頓市政廳的麥金萊教授大加讚揚，因此我不但輕鬆過關，而且被選為在大廳中展出的作品。我覺得自己的作品可以不愧哈佛之名。

我的作品的設計理念是來自哈佛皮巴德（Peabody）博物館。該館有一組很重要的展覽品，是十九世紀末用手工製成的玻璃植物標本。有些標本引起我的注意，是各種植物種子的剖開圖，我發現在種子植物的胚胎期，孕育種子的內部組織，不論為瓜為果，在基本上是一樣的。因此我去了很多次，帶著拍紙簿，用鋼筆把這些標本做了速寫。這種生命的組織方式，對我的建築觀產生了很大的影響，可惜我是反對玄學建築論的人，沒有進一步對生命組織的建築論下功夫。

論及婚嫁——

經過在哈佛園的濃蔭下舉行的，有點混亂的畢業典禮，就真畢業了，潦草得連一張像樣的畢業照都沒有留下來，只有一張與中行的合影，一位美國同學代按的快門，照得不好，掛不出來，也就沒有放大。

畢業就要找工作。美國很大，有一張哈佛文憑並不很難找事。但哈佛文憑在波士頓一帶並不值錢，麻煩的是，我要留在那裡，因為我有一段戀愛要談完。我們已經談到婚嫁了。

這時候，所幸有一位同班同學透過一位在市政府工作的中國朋友，為

我在波士頓的都市再發展局（BRA）找到一份工作，使我很快地安定

下來。對我來說，在BRA的工作與哈佛讀書時類似，進行一些都

市重建區的研究。在工作日，我有機會了解一些美國都市的問題及其

運作的制度，與同事們交換一些意見。因為我沒有在美國長期居留的打

算，所以只管去想，只管表示意見，只管發掘問題，不甚考慮他們的

看法。到了週末與晚上，我仍然繼續中國藝術與建築史的研究，準備

有朝一日回到台灣可以用得上。在當時，大陸的很多建設活動與考古

發掘，對台灣都是禁書，在美國卻可以隨意閱讀。我工作時照樣可以

經由中行借書出來，認真地抄寫卡片，撰寫感想。

既然有了工作，生活也穩定了，雖然對未來仍是一片茫然，卻決定先

結婚再說。



中行的父親是當時的土地銀行董事長蕭錚先生，是土地問題專家，對

台灣的土改有著貢獻。他有兒女十人，對中行並不特別喜歡，因而造

成她一些心理上的障礙。可是談到結婚，卻又十分重視，因為在幾十

年前，面子是很重要的問題。他聽說女兒在外國要嫁給一個窮小子，

曾派人到住在梧棲海軍醫院眷舍的我家探望，以了解實情，大概派去

的是表哥，幫我家說了好話，就沒有聽到很多反對的聲音。可是當我

們正式結婚的候，刊登在中央日報上的公告，並沒有我父親的名字。

這時候，所幸有一位同班同學透過一位在市政府工作的中國朋友，為我在波士頓的都市再發展局（BRA）找到一份工作，使我很快地安定下來。對我來說，在BRA的工作與哈佛讀書時類似，進行一些都市重建區的研究。在工作日，我有機會了解一些美國都市的問題及其運作的制度，與同事們交換一些意見。因為我沒有在美國長期居留的打算，所以只管去想，只管表示意見，只管發掘問題，不甚考慮他們的看法。到了週末與晚上，我仍然繼續中國藝術與建築史的研究，準備有朝一日回到台灣可以用得上。在當時，大陸的很多建設活動與考古發掘，對台灣都是禁書，在美國卻可以隨意閱讀。我工作時照樣可以經由中行借書出來，認真地抄寫卡片，撰寫感想。

既然有了工作，生活也穩定了，雖然對未來仍是一片茫然，卻決定先結婚再說。

中行的父親是當時的土地銀行董事長蕭錚先生，是土地問題專家，對台灣的土改有著貢獻。他有兒女十人，對中行並不特別喜歡，因而造成她一些心理上的障礙。可是談到結婚，卻又十分重視，因為在幾十年前，面子是很重要的問題。他聽說女兒在外國要嫁給一個窮小子，曾派人到住在梧棲海軍醫院眷舍的我家探望，以了解實情，大概派去的是表哥，幫我家說了好話，就沒有聽到很多反對的聲音。可是當我們正式結婚的候，刊登在中央日報上的公告，並沒有我父親的名字。

換言之公告並非宣布兩家合婚，而是蕭家嫁女兒，讓親友都知道而已，在台灣並沒有請客。這是眼不見為淨。

哈佛婚禮

也許是這個原因吧，中行嫁給我，有得到解放的感覺。她很高興在自己的姓氏上加一個漢字，她願意一滴一滴地共同努力，同建我們的幸福。後來我回台灣服務，她很不願意，是不想再依靠自己的家。可是我學成後回台灣是早已打定主意的，她雖反對，卻也順從我的意思。

回台灣後，雖然不得不與家裡往來，盡女兒的責任，卻一心一意要做好漢家的媳婦。在家裡，我是六個兄弟姐妹中的長子，要奉養父母，她要做大嫂，很願意盡大嫂的責任。

就這樣我們安排在雙十節的前一日，於哈佛大學的教堂舉行婚禮。雙方的朋友加上幾個外國朋友不過二十幾人參加，一切照外國規矩，主婚人是由中行的哥哥代勞，父母都沒有出席。

我常常回想，上天把中行賜給我，實在待我太寬厚了。她不是美女，卻有令人愉快的性格；不是才女，卻有盤算管理的本領。尤其重要的是，願把整個生命奉獻給婚姻。她雖在心理上略有障礙，卻全心地愛我，在日後的三十年間，支持我，幫助我，彌補我的缺失，無怨無悔，我有今天這一點成就，沒有她是不可能的。我的幸福感，甚至在她去世後的一切，很多都是她留下來的。

結婚後照外國習慣去度蜜月，乘機到著名的耶魯大學參觀，看看耶大在當時頗有盛名的幾座現代建築，如珍本書圖書館、建築系館等。我特別去拜訪中國學者吳納遜先生。

吳先生是一位傳統的中國讀書人，只是讀了洋書，用英文寫作而已。他的小說以鹿橋為筆名發表，早已在國內享有盛名，是一位興趣很廣，很懂得生活情趣，結合學問、生活與創作為一體的學者。他住的地方在紐海文（New Haven）郊外，稱為「延陵乙園」。其中的園林與建築都是自己家人與學生動手建造的，所以過的是與自然融為一體的半出世生活。他的建築是很簡陋的，是先蓋一個小屋隨著需要慢慢加大成長的。他的園林沒有名花嘉木、湖石假山，只是自然的環境略加整理。他的精神給我很大的啟發。

吳先生的藝術著作是中國式的，以智慧的洞見做深入的觀察，是哲學家的寫法。他的一個小冊子《中、印建築》，寫得非常有觀點，我嘗在《建築》雙月刊上為文評介。可是他這樣的學者卻不為耶魯大學所重，認為他的著作沒有學術價值，因此不久後就轉到聖路易的華盛頓大學去做講座教授了。

我們的蜜月旅行到紐約，也是到處走走，完全以觀光客的身分到觀光點轉了一圈，就轉到離開紐約一個多小時的普林斯頓大學去了。在普

學位與創作

大，李祖原在建築學院表現得不錯，他一直勸我去普大讀博士，因為在當時，建築教育界只有普大偶爾給博士學位。在那裡，我認識了詩人葉維廉，他的比較文學博士就快到手了，見面後，也很積極地慫恿我去普大讀博士。

可是就我在哈佛所了解的建築，實在不知道念博士代表的意義是什麼。如果轉為文理學院去念建築理論，那是放棄建築創作的意思。如何讀一個創作的博士學位，坦白說我不清楚。因此我去見了當時普大建築系的主要指導教授拉巴特（Jean Labatut）先生。

其實普大的建築博士我也早有所聞。在成大做助教的時候，曾自金長銘先生的手上借讀了該校畢業的張先生的論文〈可見與不可見的空間〉，因為論文不長，我為了精讀，曾把它翻成中文。那是一篇以老子的思想解釋建築空間的文章，寫得很有說服力，但僅可用來解釋大師作品，自建築創作來說，並沒有用處。

我見到拉巴特先生時，向他提到那篇論文，他非常高興，認為那是他所指導的最得意的論文。這位先生是法國人，自己並無教育背景，而是柯必意的得意門徒，在柯氏工作室多年。他自三〇年代就到普大教書，教書的方法結合了巴黎學院精神與現代建築，在美國教育界別樹一格。可是在現代建築盛行的年代，他是無法與在哈佛的葛羅培分庭

抗禮的。風水輪流轉，到了六〇年代的初期，現代建築氣燄漸衰，古典風氣有復興跡象時，他的學生忽然受到教育界的重視。也可以說，是他把建築思想重新與建築創作相結合，超越了包浩斯的純視覺主義的美學觀。這一點，恰與如日中天的路易士・康（Louis Kahn）在路線上相當接近，只是拉氏是教育家，沒有個人的強烈觀點而已。

他表示很願意接受我為博士生。他認為美國文化很膚淺，需要歐洲或中國文化去填補空白。但是有一個困難，他即將退休，恐怕沒有辦法送我畢業。

誠然，普大的拉巴特時代即將結束。將退休的人被視為落後是美國人的習慣，因此普大不顧拉氏的學生已站上舞台的事實，請了一位哈佛校友蓋地斯來當院長。他們就等他離開，以進行全面的改革。博士學位可能會被裁掉。

我回到波士頓不久，收到普大建築學院的一封信，要我立刻入學，這樣可以在一年半之內把博士學位給我。拉巴特先生對我太好了，但是我能接受這樣的善意嗎？改革派的教授可以接受這樣的安排嗎？果然不成。不久我又收到院長室的信，表示經討論，上一封信的安排是不妥的，他們仍希望我可以在秋季入學。

普大報到——

一九六六年的春天，我的女兒可凡來到世上。為了照顧中行，岳母徐行之女士來劍橋與我們同住了一段時間。我添了孩子，下班後不免多忙碌些，雖然申請到綠卡，對在美國居留的心願卻一天天降低，故時常做回國的打算。

斟酌了一段時間後，決定到普大一試。我知道我可能成為新舊交替時之犧牲，但多讀些書總是好的。新婚後不久的中行，知道我不讀書也不可能在美國混下去，也只好同意我到紐澤西了。因此到一九六六年的秋天，我們收拾行李，開了那部紅色的舊車子，向南蹣跚前行。當時我並沒有駕照，中行開車是我教的，但卻考上了駕照。我們輪流開車，到了離普大不遠處，天色已暗，車子居然壞了，只好在附近的汽車旅館裡住了一夜，次晨才到學校報到，並住進學生有眷的宿舍。

普大的校園比起哈佛來要美觀些。一方面因為普大有一個完整的校園，不像哈佛的大部分建築與城市混在一起，另方面則因普大的建築除了行政大樓外，大多是二十世紀初建造，採用的多為哥德式，雖為假古董，看上去卻古意盎然。參天的古木，綠油油的草坪配合著灰色石塊的建築，令人發思古之幽情。美國有很多校園用這種環境配合與英國的牛津、劍橋遙遠地聯想在一起。到了週末，我們會推著孩子在校園裡享受一絲時空交錯的美感。在這裡，由於葉維廉，認識了在愛荷華進修，來普大訪問的瘂弦。

到了普大，我的心境是打算抓住機會多讀些書。建築本身已不是我非常關心的，只是注意到建築系的幾位年輕教授正在進行柯必意作品的詮釋，不久後，他們就是美國建築的新骨幹了。後來「紐約五家」（New York 5）就是從這裡出來的。我則認真地學著論文，到美術史研究所去聽課，並做研究。因為在我的感覺中，建築的風向要改變，改變的方向也許是學術化吧！

建築的學術在當時是朝兩個方向走的。一方面是設計方法，一方面是建築的社會背景，我就選了這兩門課。德國來的烏爾姆設計學院的馬德納當教授教方法，要很集精會神才能弄清楚他的思路，他走的是一條精密科學分析建築空間功能的路子。我不相信這條路在建築上真行得通，然而既然來了，就要弄懂他們在想什麼；另一位是著名的女教授蘇珊・凱勒（S. Keller），在她的課上，我寫了一篇有關「中心地點」的報告，對於聚落分布的模式有所發揮，她大為欣賞。

建築史研究——

除了建築學術之外，我下功夫進修建築史研究方法。普大的美術史系很有名，中國學術界無不知其東方美術史的大名，因為方聞教授作育出不少中國美術史家，台灣大學的美術史研究所全是普大校友的天下。但是普大在西洋美術史的研究方面更是大有名氣。

我認真地旁聽了文藝復興建築的課，幾乎與美術史的同學做同樣的作

業。從頭看了著名的美術史教授的研究步驟與方法，使我了解研究美術史是一種科學，也是要有一分證據說一分話。建築史涉及的歷史事實更多，不能只就式樣加以武斷就算歷史。普大的美術史系稱為藝術與考古學，就是強調這種實事求是的精神。在當時，方聞教授也是因此而聞名的。

在普大學到的這點研究態度，使我回國後從事傳統建築研究立場相當嚴正。但是由於堅持台灣建築史的研究也要有考古的精神，所以雖一度下了功夫，也不敢正式下筆寫建築史。台灣傳統建築只有些史論，沒有歷史，是因為無法自考古入手之故。

至於中國美術藝術方面，我只在中國佛教藝術方面下了點功夫，特別是佛教建築與藝術的相互關係。我希望自這一研究中可以找出佛教的造像與空間的發展關係，如此我請教了一位日本教授。但是這是全新的研究方向，我大體上翻閱了相關書籍，大多只是說明其然，卻未討論其所以然。當然我決定，如果拉巴特教授繼續指導我的論文，我會以此為題，寫一篇具有創意的論文。在那學期，我就以佛教生態博物館為畢業課題，以進行初步探索。

普大建築的美術碩士要兩年才能拿到，因為拉巴特教授要退休，他特准我只念一年，在第二學期就提出畢業計畫，所以學業很忙碌。可是

我大體上也知道，他希望在退休後指導我的要求，已被院裡否決。新的行政方針是廢掉建築博士，改授都市計畫博士。我要繼續念下去，非改行不可了。

一九六七年的春天，東海大學的吳德耀校長來到普大神學院進修半年。我遇到他，承他約我回東海擔任建築系主任。東海建築系在我離開時，陳其寬先生同時辭去系主任職務，吳校長當時託我約成大的胡兆輝教授來擔任。為了胡先生來東海，我做了紅娘的工作，幫忙解決了一些現實的問題。成大的工學院長羅雲平教授原在哈佛進修，我曾以學生身分與他見面多次，後來他應召回國接任成大校長，我有信函來鼓勵我。這時候，他突然要請胡教授回成大任教務長，使東大的建築系主任將於六七年的秋天懸缺。

吳校長到美國，一方面是考察進修，一方面在找適當的系主任人選。他大概找不到合適的人，到了普大，覺得我已經有些歷練，勉強可以擔任此一職務。然而我是否接受，自然與在普大的學業有關。

為此我請教於拉巴特先生。他很高興我有這樣的機會，他是鼓勵我來普大的，然而他並沒有料到他對我的安排遭到反對。他走後我能否順利通過，他完全沒有把握，所以很願意看到我有這樣的前途。換言之，我應該接受系主任的職務，至於學業，以後再說。

決定接受吳校長的邀請回國後，心情輕鬆起來，工作卻吃重了。除了在努力完成畢業計畫，使學業告一段落外，還要為東海建築系的未來籌劃。

回國前，我要準備教學的材料，而且打算去歐洲走一趟，親訪西方文明的發源地，蒐集西洋建築與文化的資料，尤其是幻燈片。我向紐約的基督教聯合董事會申請了一筆旅費獎助金，並開始安排旅程，向各國領事館進行簽證。

我的畢業課題答辯過後，即得到美術碩士學位。但建築學院要我改變指導教授，並為我成立一委員會。我向拉巴特教授辭行時，向他請教下一步應如何做，並向他致謝。

他請我們夫婦吃飯，在喝了一小瓶紅酒之後，表示很對不起我，因為我既在哈佛得了碩士學位，來普大似沒有意義。博士論文之事，實在是對付他，我因而受累。好在我可回國擔任重要職務，在他看來，既無指導教授，博士學位是很難念下去的。

我向他致謝。並表示在普大我學習很多，已經得到我要的東西。我自他學到建築的問題要有思考的起點，而不是只要合乎機能就可以了。

正因為如此，建築並非只是訴諸於視覺的藝術，而是有深度、有思想

的藝術。

建一個合用又順眼的建築不難，建一座有內涵的建築不容易，因此我體會到建築是文化的產品。他很高興，又提那句只有中國與歐洲的深厚文化根基，才能有建築藝術的話。我們自此告別。

Chapter 6

Grand Tour

第六章｜壯遊歸鄉

把寶貝女兒託一位香港同學帶回台灣，交岳母代為照顧，我們夫婦就開始了我一生最重要的歐洲旅行。

我的歐洲之旅目標有二，其一是親訪西方古建築名蹟，蒐集幻燈片，做為回國後建築史教學之用；其二是訪問西方文明的核心，感受西方文明的真精神。因此以有限的經費與一個多月的時間內，如何有效利用，先要盤算好。我決定把旅程集中在幾個主要的城市，不貪多。

自助歐旅

我決定在西方歷史與文明都很重要的名城：倫敦、巴黎、羅馬花掉大部分時間。在德國、瑞士、北義大利從事比較快速的觀光，最後到古希臘的名城雅典，與拜占庭帝都伊士坦堡略事停留，就回到台灣。這樣走一趟，雖無法得到西洋建築史最理想的古建築資料，卻可為每一個段落蒐集到足夠的幻燈片，供課堂使用。在大城市多做停留，不僅因那裡的古建築較多，而且可以深刻地體會到西方空間文化的內涵。

在加拿大轉機，順便看了蒙特婁（Montreal）的世界博覽會。中國館是一座牌樓正面的方盒子，對比於單軌車穿過的大玻璃球式的美國館，心裡不免沮喪。第二天就去了倫敦。中研院院士蕭政，是中行的弟弟，當年在牛津皇后學院攻讀哲學碩士，來機場接我們，就先去牛津校園了一趟，聽他解說了學生在校的生活起居，了解了貴族學府的格調，參觀了主要的學院建築。回到倫敦，就正式開始了探索之旅。

西敏寺本身就是英國中古建築史。

我的旅行方法是先研究地圖，畫出路線，以公車、地下鐵配合步行來進行。我帶著兩本旅行手冊，一是大眾用的《五塊錢一天》（*Five Dollars a Day*），一是《哈佛學生歐洲旅行手冊》。從手冊上可以找到省錢的住處與飲食場所，而且別有風味。

自己尋找住處，自己當導遊，是了解異國城市與風土人情最好的方法。我很高興當時的我很窮，無法事先訂好飯店，無觀光巴士帶我走，使我的歐洲之旅，收穫非常豐碩。對倫敦、巴黎的城市組織與動線也有了清楚的理解。

可是我的首要目標是先把重要古建築看過。因此到了倫敦，先去西敏寺（Westminster Abbey）這座先後建了幾百年，至今仍在使用的大教堂，它本身就是英國中古的建築史。我躺著、趴著，照了不少相，按圖索驥，中行陪著我，自大型的聖保羅教堂（St. Paul's Cathedral）到倫爵士（Sir Christopher Wren）建的那些小教堂，一一去拜訪。宮殿當然也不放過，我們看了自都鐸王朝以來陸續興建的漢普頓宮（Hampton Court），看到中古與文藝復興建築的連結，及王室生活的鋪張。十九世紀以後公共建築大英帝國的氣派也看了不少。然而我們深為感動的不是建築，而是英國人的待人接物的態度。我體會到何為文明人。

巴黎建築風光

當我們夫婦拿著地圖，走在小街小巷中，曾不止一次有人與我們打招呼，問我們的去向，希望可以幫忙。街上的英國人與機場的英國移民官的嘴臉是完全不同的。這使我感受到一個真正進步的社會是有人性尊嚴的社會。

倫敦的公車予人的印象尤其深刻。他們保有合乎人性的傳統，乘客不僅可以到站上車，也可以停車時隨意跳上車；上車處為一很低的平台，便於上下。上車後找一座位，也可上樓找座位就座。前來問你到哪裡，或問你買多少錢的票。這是我第一次感受到被相信的尊嚴。真不能相信，這樣的民族會對中國發動了可恥的鴉片戰爭，會把圓明園燒掉！

倫敦予我的印象實在並不好看，只是一個富於人性與人性空間的大都市。

巴黎就完全不同了。塞納河兩岸是歷史建築集中的所在，華貴壯麗，一副世界藝術之都的面貌，予人以美不勝收之感。

自拉丁區一個小巷的小旅館裡出來，沒有幾步就走到河邊，前面就是令人動容的巴黎聖母院（Notre-Dame de Paris）。這座中世紀的教堂，前面是敦厚的十二世紀風格，後面是輕盈的十四世紀風格，配襯著河

邊的樹木，可能是世上最引人矚目的教堂建築，很難想像這座教堂是相當於中國宋代的造物。我在對岸徘徊良久，對於建築藝術作為基石的西洋文明，不能不心生敬佩！

當然了，巴黎的美是巴洛克的空間美。羅浮宮自西向東展開，是法國皇家三個多世紀的建築史，為當今世界最大的美術館。我進到美術館看了古希臘、羅馬的雕刻收藏，及舉世聞名的「蒙娜麗莎」，然後走出展示室，進入東向廣場軸線的起點。當時尚沒有貝聿銘的玻璃金字塔，自廣場向東走，經過杜樂麗公園（Jardin des Tuileries）（被革命人士燒掉了宮殿），到協和廣場（Palace de la Concorde），看拿破崙自埃及抬回來的記功柱（方尖碑），遙視遠方的凱旋門。這是西方文明的核心。我在廣場逗留片刻，沉思半晌，暫放棄東行，轉而北上，進入巴黎市區，看到古典文化對巴黎紀念建築的深刻影響。不多久，就出現華麗得驚人的巴黎歌劇院。這是巴洛克精神在十九世紀的呈現。

在凱旋門要搭地下鐵，上到頂，看世界聞名的輻射型街道，及拿破崙三世的香榭大道（Champs Élysées Ave.）。當華沙廣場，看噴水池怒吼，登上艾菲爾鐵塔，俯視巴黎的十丈紅塵，及下方幾何形的綠林。遠處就是半圓形軍校建築及一側的聯合國文教組織大廈。這就是現代西方文化的標竿。我們一一走訪巴黎的重要史蹟，並攝影記錄。

巴黎聖母院矗立在塞納河河心的島上。

童話世界

為了體會巴洛克建築的經典之作，去了一趟凡爾賽宮。走出迷宮似的室內，到後陽台上，俯視著名的幾何庭園，及無限遠的輻射線，穿越濃密的綠林。在主軸上由雕像圍繞著的噴水池，散發出無比的氣勢，是西方人征服世界的壯志吧！

我並不十分欣賞這種富麗華美。也許來自被帝國主義者欺壓的東方，在心理上無法調適吧！即使是香榭大道，氣勢壯闊，可是沒有了帝國的馬隊，就顯得乾澀與虛無。我喜歡有人性的中世紀的空間。

中世紀的空間要到德國去找。

我們自巴黎搭機飛往法蘭克福，只見幾棟中世紀街屋，中心區被炸壞尚沒有修復。即乘火車南下到中行的哥哥蕭建在讀書的佛萊堡（Freiburg）。在那裡，我們首次看到中世紀空間的風味。建於十六、七世紀的德國式城門，真有童話的味道。吃過黑森林的生鹹肉，搭火車去瑞士的蘇黎世，拜訪陳邁與蘇士韻夫婦。他們租了車，與我們一起開過德國南部的原野，到慕尼黑。遠望一片翠綠的、緩緩起伏的草原，不時出現教堂尖塔的村鎮，像神話中的世界。這裡的人過怎樣的生活。吃什麼糧食？我後來數次造訪德國，是這次匆忙旅行中的印象帶來的好奇心所吸引而來的。

佛萊堡的中世紀空間，大有童話味道。

威辛薩的著名景點：喀卡拉別墅。

豐收的北義大利之旅

到慕尼黑，遇上他們的啤酒節，看到德國人斗酒不醉豪邁的一面，嘗了各式各樣的香腸，德國南部的聰慧與浪漫呈現在建築上。匆忙中我看到在市中心的，一個中世紀式市政廳，中央有一只鐘，每整點就出來表演的小舞台。想不到那麼會做機器的德國人有那麼多幽默感。可惜該城正在建地下鐵，一片紊亂，遂匆匆自德國返瑞士，與陳家告別，到米蘭去。

在六〇年代，義大利很窮。陳邁一再警告我，到義大利要小心荷包，上館子要仔細算帳。確實，當時的義大利，買票都會故意算錯。小店裡的披薩，起士只有薄薄一層，不但不香脆，而且咬不動。到這裡，計程車會繞路，公車上要驗票，與台灣相去不遠。

然而這裡是藝術的故鄉。米蘭的教堂，看上去有很多中世紀的小尖塔。可是在這古典文明的故鄉，北方來的尖塔也失去了宗教的意涵，只是裝飾而已。這是達文西之邦，也是仿羅馬建築的發源地。在紀元八世紀，歐洲尚一片黑暗的時候，這裡開始有高僧建造起代表西方建築文明起源的教堂。我們按圖往訪，走進 San Ambrogio 修院的前院裡，默默站了幾分鐘，就進去看了歐洲教堂最原始的拱頂。

自米蘭，我們搭火車到威尼斯，順著河谷，走進文藝復興名城維洛納（Verona）與威辛薩（Vecinza）。前者是莎翁名著《羅密歐與茱麗葉》

維洛納城為《羅密歐與茱麗葉》的背景所在地。

羅馬不是一天造成的——

的故事背景，後者則是文藝復興建築大師派拉底奧（Palladio）作品的集中地。北義大利的天氣很好，溫度宜人，適合照相，我的收穫很豐富。但是中行則一直抱怨，急急忙忙，沒有入鏡的機會。她特別不高興的，是在維洛納，我為了拜訪該城的古羅馬時代遺蹟及文藝復興的著名建築，連茱麗葉家的住宅都沒來得及去看。

到威尼斯，由水道砌成的，組織緊密的中世紀城市，令人體會到城市空間懸奇的美感。進入美不勝收的聖馬可廣場，及教堂內的拜占庭空間，使我感到另一種陶醉。傍晚的碼頭邊，金黃色的光輝照耀著幾個世紀間，風格不同的建築，翹頭的小舟在近處搖晃；遠方的，派拉底奧式圓頂教堂的天際線，令人屏息。我體會到何謂城市之美。

離開親切可愛的北義大利，來到文藝復興名城佛羅倫斯，這裡是米開朗基羅的故鄉，一個由紅瓦屋頂覆蓋的城市，大教堂六瓣形的大圓頂，高高地突出於城市之上，是文藝復興教堂的開山祖師。我走遍街巷去找當年財閥們的豪宅，走遍廣場拜訪主要的教堂，才發現文藝復興的文化是表層文化，是視覺文化。米開朗基羅設計的教堂正面，經四、五百年沒有施工，粗糙的牆壁少了大理石外裝，就沒有文藝復興的典雅。這與西歐裡外一致的中古建築文化是完全不同的。

中世紀的維奇奧宮（Palazzo Vecchio）原是市政廳，現在已經是博物

1999年6月，漢寶德重遊水城威尼斯。（蕭勤・攝）

佛羅倫斯聖母百花大教堂，
世界三大教堂之一，
獨特的八角圓頂造型。

館了，可是宮前立著的大衛像，雖是複製品，卻仍可看出偉大的公共藝術，為何使市民廣場成為戶外的藝術殿堂。當時的財閥統治者，麥迪奇家族，是人文主義的倡導者，是藝術的愛好者，才有今天留在世上的佛羅倫斯。台灣社會到哪裡去找有人文素養的領導者呢？話又說回來了，以中國社會的傳統積累之深。即使有了開明的、有素養的領導者，可以突破傳統的藩籬，為中國建築環境的人文化有所建樹嗎？清代的康、雍、乾三朝的皇帝又做了些什麼呢？

羅馬為西方文化之都，其氣派雖然比不上巴黎，卻是建築與藝術的無盡寶藏。自古羅馬的廣場的廢墟，到鬥獸場、凱旋門、記功碑，萬神廟的圓頂，經文藝復興時代米開朗基羅的市政廳及聖彼得教堂的大圓頂，到巴洛克時代的宮殿與教堂，真是琳琅滿目。羅馬不是一天造成的，是西方文明兩千年的歷史的實證！

羅馬是城市廣場與公共藝術的大辭典，我們步行走遍了主要的廣場，看貝里尼（Bernini）的雕像噴泉，知道城市美，建築與雕刻是不能分的。最後到聖彼得廣場，感受基督教文明的宏偉力量，它是天使與權力的化身。排隊進到梵諦岡宮園，看米開朗基羅的西斯汀小教堂的拱頂壁畫。在美國，我買過一本畫冊，已熟知其內容，但這是有生第一次被偉大的繪畫所包圍，心頭之激動，不可言喻。西方藝術與建築空間之關係如此密切，實非過去所曾想像！米氏由此影響了德國的巴洛

克繪畫與建築的關係。

在這裡，我感受到建築與繪畫間的衝突。在中世紀的西方建築中，繪畫是臣服於建築的。可是到了文藝復興，引進了拜占庭在牆壁上繪畫的手法，直接在建築體上施以彩畫，開始使建築體的量感消失。如果把建築內部畫滿，結構的實體感就不存在了，因此建築也不見了，整個空間成為虛幻的存在。這是一種對建築摧毀的，也是創生的力量，我曾希望有一天，得到機會運用一下這種力量。可惜的是，三十幾年過去了，我仍沒有機會。

米氏所新創的巴洛克的宗教藝術表達方式，在羅馬的小型教堂中，以小巧、親切的方式，表現得最有趣味。天主教在宗教革命之後所激起的反宗教改革，使宗教的感情內化，透過各種藝術表現出來，宗教建築的美感中於充滿了信仰的象徵，傳播到全世界。回想兒時在縣城讀書時看到的畫片，也是源自羅馬的壁畫吧！

文明聖地雅典 ──

然後我們到了希臘的雅典，此一西方文明之聖地，主要是去朝拜建築的寶庫，古雅典的衛城。

對於雅典衛城及上面的建築遺跡，我知之甚詳。但自下拾級而登，到達城門前，站在廣場之端，遙視在地中海陽光下的巴特農神廟

巴特農神廟與艾爾契西尼女神廟。

（Parthenon）與艾爾契西尼女神廟（Erechtheon）時，仍感到一陣極端的喜悅所帶來的昏眩。這裡是西方文明中，建築藝術的終極經典，又是雕刻藝術的典範，是公認的美的標竿。雕刻已經被移到大英博物館去，在英國時，已經拜賞過了，建築也只剩下四周的列柱。然而在蔚藍的天空襯托之下，白色大理石所顯現的簡單廟宇輪廓，與光影的細緻變化，為世界文明回答了「何為美」的問題。美，是古希臘的立國精神吧！

在坎坷不平的、裸露石塊的廣場地面上，我看到二千五百年的歲月。在廣場邊一些柱頭、柱身的殘件上，我看到用美來表達宗教信念的精神。我為這些殘件照相，用手撫摸那些精緻大理石的曲線表面，有一種與古希臘人直接溝通的感覺。中國是一個了不起的文明，只是在美感上輸給了西方。我們自古以來，就把美看成道德的敵人，實在太離譜了。

在衛城的下面是古希臘的劇場遺址。這種與大自然結合在一起的、無屋頂的劇場，是古希臘文明的一大特色。古希臘人的戲劇等於鼓中國人的音樂，是當時最重要的藝術形式。在這裡有人為我們拍了照，其中一張，是中行與我在衛城石壁前大步邁開的留影，生動地描述了我們旅遊的神情。

歐洲之旅的最後一站是伊士坦堡，也就是東羅馬帝國與後來回教帝國的首府。我來這裡主要是拜訪東羅馬的聖索菲亞大教堂。

聖索菲亞的大圓頂是建築史上的一絕。古典的希臘只懂得使用柱子與橫樑，所以建築以柱樑之勻稱為美。古典的羅馬除了柱樑外，又懂得使用拱，所以才有羅馬萬神廟那樣美妙的內部空間。而拜占庭帝國的聖索菲亞，則是把一個大圓頂拉到幾十公尺的高度，下面不用柱子，好像用一條無形的大鍊子懸在天上一樣。

我最喜歡的建築，是由結構力學的戲劇所形成的空間，建築的造型是一個大積木遊戲的產物。在整個建築史上，結構力學的作用發揮到家，形成壯麗的宗教性空間的建築，就是聖索菲亞教堂。我在裡面，上上下下走了幾個小時，享受此千百年前的傑作，自不同的角落感受崇高的內部空間的美感。可惜當年布滿壁面及拱面的馬賽克彩畫以被回教徒所塗抹掉，只有少數彩畫，在聯合國的協助下，顯露出來。

離開聖索菲亞不遠，回教帝國按照其結構原理，建造了一座更純粹的拜占庭空間，他們稱之為藍色禮拜堂（Sultan Ahmet Camii），這是百分百的回教堂，室內的圓頂與壁面是藍色的馬賽克圖案所裝飾。抬頭看去，只見層層圓形空間向外飛去，令人感動。

聖索菲亞大教堂的大圓頂是建築史上的一絕。

返回台灣

我們按圖走訪幾個有名的小型拜占庭教堂後，就離開了歐洲，搭機過曼谷回到台北。去印度得不到簽證，可以去泰國，但我只想看古文化的發源地。而且一個多月的緊張旅行，我們兩人都疲勞極了。古人說：「行萬里路，讀萬卷書。」我深深感到，這幾個星期的旅行，使我對西方文明的認識，實在不是再多的書本所能得到的。我要整理、消化這些資料，並略事休息，準備到東海上任。同時，我們已經許久沒有看到襁褓中的女兒了。

回到台北，受到蕭家的歡迎與接待。我是以東海大學建築系主任的身分回來的，多少還有點光彩，所以岳父蕭錚先生尚可以接受。當時他是土地銀行的董事長，在民國五○年代，這是很有影響力的位置。當時的時候，由於土地改革成功，國家的政治與經濟情況逐漸好轉，所以他頗受政府重視。我回國時，敦化南路附近尚是一片空地，就有一座十層樓的土地改革記念館豎立在那裡了。那是蕭先生最成功的歲月。

當時的台灣，百廢待舉。台北市到處都是違章建築，沒有幾座樓房。今天所見的大道，如仁愛路、信義路，都是大陸難民與外來移民所搭建的破屋子。自中山北路剛建好的國賓飯店向下看，完全是第三世界的景象，做為一個學建築歸來的學子，覺得有很多事情可以做。這是一個需要幫助的國家。當時的我充滿了使命感，認為回國的時機對極了。

1974年，
東海大學建築系上課，
圖左為姚仁喜。

我到當時的經設會（今經建會的前身），看外國的顧問，也得到同樣的印象。當時我們尚在聯合國裡，因此有關都市發展的顧問是聯合國派來的。外國專家認為最重要的是人才，開發中國家有人才外流的問題，到先進國家受教育的人多半不想回來。我居然回來，他們認為是一大奇蹟。誠然，在那個時代，回到台灣每月不過多賺幾十塊美金，回來的人確實要下極大的決心，多半是想為國家做點事才下此決定的。

可是簡單地認為國家需要人才，因此我回來了的想法是很幼稚的。落後國家之所以落後，就是需要人才，但真有人才也是閒置的。因為原有的既得利益的組織，很不容易容納新的觀念，甚至排斥新人的參與。我實在算不得人才，卻在那時候，很快就感到一股敵意，在我接近的環境中放射出來。雖有岳父幫忙引介，也只是表面的應付罷了。聽了很多歡迎回國服務的空話後，才覺悟這個社會並不真正需要我。

這時候我了解，應該把全副精神投入東海大學建築系，把教育辦好再說。

話說當時的東海大學，仍然是一個學生八百，隱在大度山的相思樹林裡的住宿型學校。原建築系主任，我的老師胡兆輝先生，本是要回成大任教務長，才給我這個回國的機會的。可是由於某種一直未說明的

1968年，學成返國，擔任東海大學建築系系主任。

理由，他決定不回成大了。照一般情形，應該由他繼續擔任系主任，可是胡先生有提攜我的心意，堅持不幹。系裡另有一位教授，是我過去不認得的王錦堂先生，為人甚好，日據時期的哈爾濱大學畢業，與胡先生一樣是以日文為本的建築學者。除此之外，就是自成大請來的兼任教授了。

對於東海大學建築系，要把教學提升到美國大學的水準，確實要花一些周折。

早期建築教育

當時台灣的建築教育，仍然已成大為主，他們保持若干年前的傳統，是以工程教育為基礎的，建築系的課程仍是繪畫加工程等於建築的性質。在北部，中原理工學院（後改制為中原大學）的建築系，由黃寶瑜先生領導，是五年制的美式教育，但由於沒有受過新式教育的教師，仍不脫舊的窠臼，由於中壢在當時遠離台北，做為職業教育的據點，仍嫌遠了些。有兩個新的學校加入陣容，一是台中的逢甲學院（後改制為逢甲大學），一是台北淡水的淡江學院（後改制為淡江大學），都是五年制，也都是以兼任教授為主，作育就業人才為主。

首先要確定教育方向。成大仍是全能的建築工程之教育，已經不是建築教育的主流。我自美國留學回來，自然傾向於美國的模式，以作育建築設計人才為主要的目標。專業時代已經到來，建築師兼工程師兼

1970年，東海大學建築系於藝術中心中庭評圖情景，左立者為王錦堂教授。

1970年，東海建築系評圖。

改革建築課程

畫家的模式已為專業建築師所取代。東海建築系有了陳其寬的包浩斯式的基礎，又沒有強大的工學院為後盾，選擇這條路幾乎是必然的。

相反的，東海卻有甚強的文學院，因此有其他學校所不具備的人文氣息。建築原來就是人文的活動，並不是工程。在東海，它應該與人文教育融為一體。

其實在美國人的心目中，東海是一個基督教的通才教育的學院（Liberal Arts College），連工學院都不應該設立。東海的美國董事會很保守，據說曾約農校長才因而辭職的。設建築系只是湊一個工學院而已。以美國基金會的理念來說，有了建築系，卻不一定是專業教育，這一點是我們無法同意的。

我回國時，東海建築系已有七、八年的歷史，陳其寬時代是設計傾向的，但他沒有明顯的主張，課程欲新還舊。胡兆輝時代由於他的認知，不能不回歸工學院系統。我要逐步改革，必須在兩方面努力。一方面是請到有教設計能力的教師，另一方面是要大幅修改課程架構與內容。

先談課程。除了教育部所規定的必修課外，我決定把工程課程全部刪除。否則建築系的學生學了幾十年的工程課程畢業後完全用不上，徒

基本設計

結構的體系　　人類的行為

設計方法　建築設計　歷史與理論

物理環境條件　　社會環境條件

都市設計

然為讀書所苦，有時甚至因工程學分不及格無法畢業，而應該花時間的創作課程卻沒有足夠的時間練習。實在無法適應專業時代的需要。

自零點開始，構思建築師教育的需要，並不是容易的。要學美國的學校也很困難，因為他們是傾向於自由的，課程沒有嚴格的體系。對於缺乏自動自發自主精神的台灣學生而言，並不恰當。

我所構想的課程，在今天回憶起來，可以畫成一個圖表如上。

建築的主軸課程是設計。基本設計實際上綜合了審美的教育與環境認知的教育，然後反映在視覺造型的創造上。現代建築的美學，自包浩斯以來，是透過這門課傳授的。建築設計是一種習作課，學生歷來都是自習作中學習成長。在十九世紀的學院派系統，這樣教沒有問題，因為大家的觀點一致。到現代，教師的觀點不盡相同，使得中等資質的學生長感無所適從，資質優異的學生，無視教授的存在，因而面臨價值失落的危機，這是我在美國所體會到的。在當時，建築教育界開始出現要求有系統的、客觀知識的呼聲。

因此我把建築設計所需要的知識形成四組課程。在人文、社會方面有兩組，結構、物理方面有兩組，後者在過去分別都是工程師教育的一部分，一方面涉及安全，另方面涉及健康與衛生的條件；至於前者，

是指建築所應考慮的人的行為因素與社會文化的條件，建築家應了解人的行為與空間的關係，應了解社會與文化的背景，否則很難設計出可以對社會負責任的建築。

根據這個架構，我改變課程，廢除純工程科目，增加設計方法論，結構行為、結構系統，建築的行為因素，建築的物理因素這些課程，使我覺得當時東海建築系的課程可能是全世界最先進的。

1967年，
希臘衛城下漢寶德夫婦難得的合影。

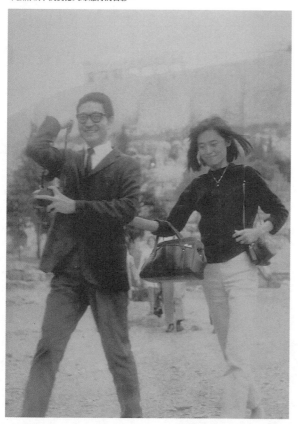

Chapter 7
Environment & Form
第七章 | 革新建築教育

回想當年，東海是一個讚許改革，鼓勵進步的環境。我不懂得建立人際關係，又少與校長往來，但卻握有改革的權力，得到校內同仁的支持，沒有受到任何的阻撓。在當時那麼輕易地把新的建築觀帶進東海，實在是很幸運的。若在今天，就寸步難移了。

除了改變課程外，我也致力於原有課程的教學法的改進，不能讓台灣的學生作井底之蛙。

首先是建築史的教學。在外國，與藝術史相關的課程都用幻燈片教學；在台灣，建築史沒有專家擔任教學，方法落後。我回東海後，勉強擔起中、西建築史的課程，利用我在歐洲蒐集的幻燈片，及在哈佛大學蒐集的中國建築的照片，正式用幻燈片上課。在後來的幾年間，我不斷地充實幻燈片，以便提高教學的水準。我很高興看到自美國來的年輕英文教師，來聽我的建築史課。

最重要的是設計教學的改革，我希望在東海建築系放棄傳統教學中，設計等於畫圖的觀念，改變為設計是思考過程的觀念。因此一個設計在進行中可以使用多種工具，不一定要畫圖，尤其不必畫工整、好看的圖。

比如在過去，建築系的學生要學好透視法與陰影法，以便畫立體的透

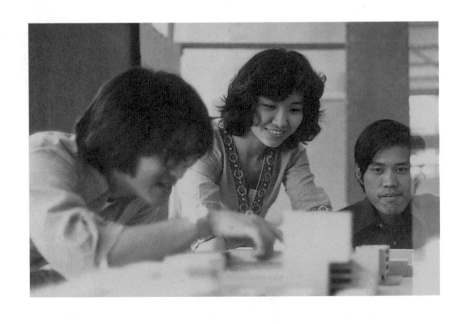

1974年，於東海建築系任教，學生上課的情景。
（左起為姚仁喜、張筱玲）

視圖。傳統的建築教學法中，學生畫透視圖出色的，就是設計成績特別好的。透視圖有兩種用處，一是畫出來使設計者自己判斷設計的好壞，決定取捨：一是畫出來做為說服業主的工具。很可惜，第一種用處，並不十分切實，倒是第二種用處十分有效，透視做為一種模擬的手段並不理想，可是一幅畫得五彩繽紛的透視圖卻可以欺騙業主的眼睛。因此建築系的教學幾乎是自欺欺人，在教推銷術了。

國外的教學早已放棄了透視圖，要學生學著用模型來構思。模型不易逼真，無法潤色，但能顯示空間，是學習的良好工具，不是有效的推銷工具。當時台灣的建築系，包括東海在內，沒有用過模型，教師都沒有做模型的經驗。我決心推動模型教學。

可是，沒有學生可用的工具與材料。為了學習，只需要硬紙板與裁紙刀。可是台灣的工商業尚不發達，只有馬糞紙板，不夠用，不夠挺。因此我拜訪了製造紙盒材料的小工廠，請他照著我自美國帶回來的樣品，製造一批，供學生使用。我們製造的紙板不如美國貨平整好看，但可以使用，足以放手進行教學改革。

有了紙沒有刀也不成，就把美國使用的刀當做樣品，在當地翻製。這種刀是鑄鐵做成，可以拆成兩片，夾上刀片，刀的設計便於把握，割切紙板時順手，不吃力。感謝台灣的手工業，都能很便宜地依樣畫葫

蘆地訂製，做了一批供學生使用。不久後，台灣就大量製造了辦公室用的輕便裁紙刀，專門做模型用的裁紙刀就被淘汰了。

我向來相信工具與思考方法是息息相關的——用什麼工具就怎樣思考。我教學生用紙板與刀思考，因為他比較接近孩子玩堆積木的遊戲，我也教他們用膠泥做模型。特別是在造型的研究上，膠泥的模型更有用，更方便。膠泥沒有辦法作出內部空間，不適合於學生使用，但在紀念性建築的構思時使用，便於用雕塑的手法表線造型。這是當時的大師路易士・康所常用的。

用透視圖來設計是創造畫意，用紙板模型來設計是創造空間，用膠泥膜型來做設計是創造形體。對於立足於現代主義的教學來說，空間是最重要的。因此當時的美國各大學建築系，多半以紙板模型為主要的學習與表現工具。

近年來，電腦模擬技術發達，因此以電腦製成的透視圖或動畫成為主流。可是以電腦為思考工具尚沒有發展完成，卻學會了如何以電腦圖象當障眼法來欺騙業主，取得商機，這是很悲哀的現象。

設計教學改革的另一項是引進評圖制度。評圖的方式，是把學生的作品放在幾位教授的前面，經說明後，由教授們分別講評，好在哪裡，

「動口不動手」教學法——

壞在哪裡，然後學生可以辯解。這是在美國行之有年的制度，最大的益處是使學生在討論中學習。對於習慣於專斷價值的台灣學生，此法可啟發他們思考，鍛鍊他們的辯才，學美說服的技術。

我教設計的方法非常簡單，就是動口不動手；在過去，教授為學生改圖，是動手不動口。拿起筆來在學生的草圖上改動，希望學生可以在圖上得到啟發，其實是很有效的辦法，可以速成。但是自改圖學學習的結果，是把老師的那一套直接教給學生，學生不必思考太多，只要體會就可以了。在課堂裡，正確的方法是要求學生思考，走自己該走的路，慢一點成熟也沒有關係。所以我動口，先肯定學生的思考方向，在技法上不成熟，我會鼓勵。我的學生，後來青出於藍者，如姚仁祿、姚仁喜兄弟，大多欣賞我這種教學方法。資質較差者，也可以堅定自己的信心而有所作為。

我也用傳統的教授法教過一個學生，那就是登琨艷。他不是東海的學生，是屏東農專的畢業生，但對室內設計及建築有極高的興趣。在台北做過一段事情後，寫信給我，要求來東海旁聽。他來到東海，並沒有跟班上設計課，是我在家裡教他的，教的方法是用真正的計畫練習，改圖後再畫，逐漸學到的。所以我們之間是傳統的師徒關係。後來他到我的事務所工作，幫了我不少忙。

提高教學水準，除了課程與做法之外，還要請到好的教師。在當時的台灣，並沒有具設計能力的教師，要好，只有向國外請。可是以當時台灣所付薪水尚不到一百美金，如何請得到外國教授？所幸當時台灣對教師資格的規定尚沒有僵化，而東海大學比國立大學更開明些，我才請得到幾位到美國讀書，有設計能力，願意回國來找機會的年輕朋友。比如我回國的第二年就有王體復來校相助，她是哥倫比亞大學建築系的畢業生，他的夫人是東海校友陳永齡，在賓大念了學位。若在今天，他們都沒有在大學教書的資格；可是我情商學校，照美國的辦法，以比講師略高的待遇聘請他們，學校都同意了。後來有校友華昌琳返校，其夫婿狄瑞德也是設計能手，對系裡教學幫助不小，今天在建築界活躍的李祖原與陳邁，都曾於回國時在東海任教。一時之間，東海建築系儼然台灣建築改革的重鎮。

那時候，除了每週去台北一趟之外，我對工作十分投入。當時的待遇有限，又沒有主管加給，回國後幾年沒有加薪，我擔任系主任，負責行政，還要教幾門課，晚上也與老師與學生們往來，真是忙得不亦樂乎，生活非常充實。

我回國後不久，就發現四年的建築教育無法訓練出成熟的設計家。國外有些學校開始以兩年的研究所教育為職業教育，可是台灣的制度以大學畢業為標準，拿到文憑就可以考執照了，所以大學的畢業設計就

代表了學生的職業水準。要提高水準，必須增加修業學分。我開始
與吳校長商量，可否利用二、三年級兩個暑假，增加兩學期的設計演
習，吳校長慨然應允。然而在安排課程時，胡兆輝先生表示反對。他
認為既不是美國的學季制（quarter system），利用暑假不合正規，何
況天氣熱，師生都不能休息。他主張要改，就改為五年制。我覺得胡
先生言之成理，雖不喜歡增加一年，卻向學校提出改制為五年的計
畫。

改制五年──

當時建築系在校內頗受重視，風評亦佳，學生入學的聯考成績不下於
成大，為全校之冠。學校對我們提出的計畫，大多是接受的，可是反
對的聲音發自外籍的資深教授。

前文說過，東海大學是基督教大學，且是滿保守的美式基督教大學，
他們認為東海是一所通識教育的寄宿學院，其任務是作育一般通才，
外加宗教信仰。東海辦了幾年，形成一股力量，很不能接受東海大學
世俗化，他們當然不願見到五年制的職業教育進入東海校園。所幸我
與她們的關係良好，他們不好意思大力反對，五年制的課程才通過了
教務會議。

當時的工學院長由理學院長歐保羅兼代。歐保羅（Paul Alexander）是
生物學家，生性害羞，說話聲音很低，但思想卻很開明，對於任何改

革事項，都不遺餘力支持。他不但支持五年制，而且支持我與社會系合辦都市課程，做為輔修。這可能是台灣第一個與都市規劃相關的課程，後來並成立環境研究中心，他代我們爭取支持，並藉此向美國募款，為建築系建了新系館。環境維護在當時的台灣尚沒有人聽說過，在美國則已開始成為一門受人矚目的學問。東海此一組織雖然沒有發揮什麼作用，卻是開風氣之先。後來歐院長為我們爭取了亞洲協會的研究經費，從事傳統建築的研究與勘察。此書一出版，同樣是開風氣之先，開台灣建築界對古建築調查研究的先河。

民國六十年前後的東海，是我非常懷念的教學環境。在當時，東海校園遠離市區，對外交通不便，師生都住在校內，因此師生的家庭集會甚多，感情融洽。幾位教授經常輪流請客，系務順暢。東海的宿舍也頗令人懷念，在當時是全國水準最高的。內部簡單明亮，外面有寬敞明亮的院子，我住在最邊緣的一戶，竹叢圍護頗有田園風味。

學生人數少，每班在二十人以下。我上課很多，而且參加每一班的評圖，所以每位同學都是我所熟悉的，他們的作品我也都有印象。大家工作在一起，生活在一起，教學相長，我自己也受益匪淺。這種情形一直到學校因財務的壓力不得不擴大招生，每班學生人數超過三十人，才完全改變。

創辦建築刊物：
《建築》（左）、《建築與計劃》（右）。

建築刊物創辦

話分兩頭。我在建築教育下功夫的同時，為了推廣我的建築理念，決定恢復建築刊物的出版。出國前辦的《建築》雙月刊早已停刊，我決定辦一個包含建築的社會面，帶點學術研究意味的刊物，以彌補台灣建築界不做學問的缺失，因而定其名為《建築與計劃》雙月刊。至於經費，仍然商請虞曰鎮先生幫忙，由他出任發行人。也許他感到負擔太重，就約了沈祖海、陳其寬、林柏年等共同負責。這本雜誌以專號方式出版，文章多，調查多，照片只有說明性，不介紹建築作品，所以一開始他們就不甚滿意。

記得有一期是討論台灣當時的住宅建築，分析其平面，推斷其來源。彼時台灣正大量興建四至五層公寓，以三十坪左右為原則，進門後分左右兩戶，室內三房兩廳。我們發現是早期公共工程局自歐洲引進的格局，因經濟合用而被採納。在七〇年代初，台灣尚沒有高層公寓，僅在台北市的敦化南路有一、二棟。市內老屋改建者，都採四層公寓。一棟日本式住宅，改為八戶。

這樣的研究性出版物，對出錢支援的幾位先生沒有多大意義，給錢就不爽快。虞先生為了降低支持者的負擔，就擴大組織，邀請了十位建築師參加。這一來，人多嘴雜，幾乎很難擺平了。

一九七〇年冬，我去柏林參加德國政府辦的工業化社會都市問題研討

會，為時一個月。他們乘此機會集會，決定改變方向，並打算另請年輕人參與編輯。我回國後參加了一次集會，知道他們的心意，就乖乖地讓出編務。

我深深了解，要建築師支持建築刊物是很不容易的。他們出錢，不過希望作品可以刊出；如果自己的作品沒有刊出的機會，他們就興趣缺缺了。何況同行是冤家，不是自己人，誰要幫誰的忙？因此我決定另闢財源，辦一個不同的刊物。

當時我與幾位朋友合夥在台北開的漢光建築師事務所，雖沒有多少工作，已可勉強維持。他們同意由事務所設法籌措，支持刊物出版。當時認為每兩個月籌一萬元應屬可以，就迅速決定出一本比較小，工作需求量比較少的刊物，刊物的名稱是由英文 Environment & Form 翻過來的：《境與象》。在當時的台灣，這是很前衛的名稱。

在形式上，定了版面分割的欄位，整齊、簡潔，照片也都依此剪裁，所以我自己動手編排也花不了多少時間。恍然間，我又回到辦《百葉窗》的歲月了。當時沒有智慧財產權的問題，我們可以直接選用外國雜誌的照片與圖樣，使版面呈現活潑的動感。

這是我自己的刊物，所以我可以隨心所欲地寫文章，不必怕得罪人，

不必怕開罪業界，因此每期我都寫了些短評。有好幾期，我詳細地以建築的實例，介紹了我的創作思路，我希望通過這些文章，可以使我的學生及建築界的年輕人知道怎樣思考。

化身專欄作家

《境與象》開始發行，引起小小的轟動。自一月份辭去《建築與計劃》職務，我籌備這個刊物，四月份就出版了。《建築與計劃》的復刊仍在膠著中。虞先生請的年輕編輯，正是後來在出版界享有盛名的高信疆，他剛自文化學院畢業，在《中國時報》的「人間副刊」擔任海外專欄編輯，思想敏捷，富於創意。可是不論是誰，面對一群建築師，要滿足他們，是辦不出什麼好刊物的。他一面勉力出版了幾期，一面卻閱讀我的《境與象》，非常欣賞我的短評。等他應邀擔任人間副刊主編的時候，就到東海來，當面要求我為人間寫專欄。

這就是我在人間副刊以「也行」為筆名寫「門牆外話」專欄的開始，也是我自專業寫作進入大眾媒體，為報紙雜誌撰寫專欄的開始。記得為「人間」寫的第一篇為〈長廊的苦悶〉，是自建築空間的感受，推演到社會與人生際遇的小品，頗為他所讚賞，信疆到今天還常常提起那篇文章。自那時起，我已寫了三十年的專欄。

《境與象》的銷數不足一千份，但以當時建築界的規模來說，這個數字已經足以使該看到的都看到了。也許是由於這本刊物吧，東海建築

系吸引了一些有為的青年前來，或擔任助教，或擔任助理，有些與我的關係且勝過一般的師生。後來在學術界頗有盛名的夏鑄九，在建築界被視為奇才的黃永洪，都在東海擔任過助教；古蹟維護與研究的專家李乾朗，曾擔任過助理。尤其是夏鑄九經常在我家裡走動，對於雜誌的編輯出力最多。他原是逢甲的學生，卻經常在東海校園，出國後念書念上癮，學位念了一串，可惜的是放棄了建築實務，他原是有設計天分的。

《境與象》除了介紹建築的新思想之外，就是正式推廣古蹟保存的觀念。林衡道先生博聞強記，為民俗與地方史的研究者所尊重。當時傳統建築之研究風氣未開，東海開始進行，經常要求林先生的協助。我們請林先生到東海發表了第一篇演講，介紹台灣傳統建築的基本形式與名稱，刊登在《境與象》上，成為古蹟研究的經典。自此後，各校都請他演講，逐漸成為古蹟維護的領導人，為社會各界所景仰。林先生古道熱腸，對於首次請他演講的事牢記在心，不斷在公共場合提起，表示感激之意。

《境與象》是我辦的最後一個建築刊物。一九七四年，我出國教書一年，因而停刊。所幸此時，建築師公會開始辦《建築師》雜誌了。

在東海的那幾年，自覺頗有貢獻的，就是推動古建築的維護，這是與

1975年，板橋林家花園園邸修護工程。

修復林家花園

第一件古建築的維護研究是台北縣的林家花園。

民國六十年，台北縣工務局長到東海來看我，要求我協助林家花園的修復工作。當時國內尚甚貧窮，政府施政不及於此，民間也無此呼聲。我很訝異台北縣會開風氣之先，想到古蹟的維護。難道是我當年在《建築》雙月刊上寫的短評發生了作用嗎？細問之下，才知道是蔣總統親自交代的。

當時的台灣尚有很多西方國家的大使館，外交使節的夫人們喜歡了解當地文化，而在台灣卻缺少她們希望訪問的古建築。林家花園大名鼎鼎，卻為違章建築盤踞而徹底破壞。據說是美國大使藍欽的夫人向蔣夫人反映的，蔣總統才囑當時台北縣的邵恩新縣長設法修復。當時實在無其他人談古蹟維護，才輾轉找來東海大學的。

辦雜誌互相配合的。

我在六〇年代之初就對古建築維護頗感興趣，曾在《建築》雙月刊以社評倡導，並曾鼓勵當時任助教的蕭梅女士申請經費，進行傳統建築研究。返國後，促成了狄瑞德與華昌琳的傳統建築研究。事實上，除了鼓勵同仁之外，自己也是全心投入的。

漢寶德勘察板橋林家花園的工作照片（1971年）

縣政府想修的林家花園是指林家已捐給政府的那座花園。可是一般人提到林家花園是包括了前後兩座林家的大宅，因此在當天談到調查工作的範圍時，我就主張連同住宅一起做。林家宅園是我所指揮完成的第一個古蹟調查計畫。

當時的經費有限，只有五萬元。我請洪文雄助教幫忙，帶領學生完成測繪工作。林家宅園的三落大厝，為林家的祠堂，故尚有簡單的養護，情形尚稱良好：其五落大厝為林氏家族後代上百戶自住，架構大體完好，但建築本身破損嚴重。至於花園則為數百戶自大陸來台的難民所居住，花園並無多少房屋，他們是依亭台樓閣搭建棚屋，勉強生活，所以當時林家花園已不存在，而是一片漫無邊際的違章棚屋。洪先生帶了學生在棚屋中尋找原來的鋪面與柱礎，及剩下的殘跡，對照著有限的文獻，弄出一張花園的原貌圖來，其困難，實在不是今天的古蹟維護工作者所能想像得到的。一座歷史尚不足百年（至民國六〇年代），又為日本天皇駐驆過的著名花園，就這樣幾乎消失了。經過測繪復現原貌，令人無比的興奮。

我們完成的報告，包括整個宅園，是台灣第一本此類的報告，以調查、建築的考證與修護的建議為內容。這個報告書後經觀光局支持，以彩色出版，並有英文版，對後來的古建築調查工作有相當的影響。可惜的是，後來的傳統建築調查研究，把重點放在歷史上，逐漸脫離

了方向，實際上應該是以藝術考古為核心的。使我感到高興的是，林家花園的研究促成了日後傳統建築維護研究的案例，並逐漸形成風氣，與鄉土藝術的運動合流，成為建築界的顯學。

林家花園的計畫，由於違章戶先建後拆的問題，及林家堅持不包括住宅，而拖延若干年。後來又經夏鑄九到台灣大學後再做了一次調查，在我離開東海大學後，才開始修復的工作。

民國六十年初，在古建築方面，我曾主導屏東孔廟的修建計畫，及鹿港龍山寺的初步研究與維修計畫。尤其使我感動的是鹿港龍山寺的管理委員會的一群老先生，在當時交通不甚方便的情形下，來到東海大學我的小辦公室裡，討論他們希望修復龍山寺的想法。我成功地說服他們，不要新建什麼鐘樓、鼓樓，要保持古廟的原味。這些老先生看了我的學生做的龍山寺的模型，都改而支持我的看法。可惜的是龍山寺香火不盛，籌不出規劃費，直到我離開東海，由亞洲協會資助，才完成了調查與維護計畫的研究。至於實質的修復，已是十年以後的事了。

彰化孔廟修復

我在東海大學服務的後期，在古蹟維護上做的一件開闢性的工作，就是彰化孔廟的修復。

彰化縣政府在商民的要求下，打算拆除在市區占有大片土地的孔廟，事為關心古建築的施翠峰教授所知而為文反對。消息傳到省政府，主席謝東閔關心地方文化，囑縣政府研究保存之道。民國六十四年秋，內政部成立了訪視小組，以故宮蔣復璁院長為召集人，到彰化去了解實情。我是小組成員之一。這個小組看了彰化孔廟，認為規模宏偉，為重要史蹟，應予保存，原議搬到八卦山之地點甚不適當。小組報告送到內政部，部長林金生與小組委員見面後，即發文要求縣政府尋求維護之道。

該年十月初，縣府來文，要求我辦理整修工程。後來又應我之請，派民政局丑局長來東海協商工作進行之方式。我首次提出古蹟之維修，先要經過測繪、研究，第二步才進行修復工程，丑局長慨然同意。

當時的彰化縣政府非常有效率，十月中即正式把商談結果覆文給我，同意依洽談方式進行。自此開始了我與縣政府間愉快的合作關係。

我提出了修復研究計畫書，工作項目包括資料蒐集、測量查勘、考正研判、繪製圖樣、構材查驗、整修方案與技術等項，並把簡要的歷史放在計畫書的前面。這是我國第一個完備的古蹟調查與修復的研究計畫，是我親自執行的，後來就成為古蹟研究的範式。這本報告出版時，由吳榮興縣長寫了序。

1975年，彰化孔廟修復工程。

在研究報告中，我做了三個建議。

第一是整修範圍以現況為準，不再擴大。彰化孔廟原有的建築範圍很遼闊，包括白沙書院，教諭署、昭倫堂等縣學的附屬建築，但經數次修復縮小，到昭和七年已縮到現有的規模。古建築保存以現況保存最適當，因此建議只在現有範圍內恢復禮門、義路。

第二是整修方式，台灣傳統木構造的建築，屋頂上鋪土，塑成曲面，土上施瓦，因此最易漏水，招致上部木結構腐爛，一旦腐爛就必須解體重修。可是重修後，極不容易恢復原貌並保留古老風味，因為換屋瓦，瓦下的土形不能完全復原，瓦上脊飾亦無法復原。當時我建議不解體抽換部分木構。

第三是發包方式。修古蹟不是一般建築，不能照一般建築公開發包，必須有修復古建築能力的包商才能做得好，因此理想的辦法是議價而且指定木工。因為對古建築熟悉的木工才是最重要的。

這三個建議除了第一個比較容易接受外，第二個是技術問題，到今天仍然做不到，因為中國匠師太習慣於解體重組了。據說，大陸在技術援助高棉修復古蹟時，與聯合國專家發生爭執，就是因為中國技術總主張解體重組。第三個建議也做不到，因為政府機關非發包不可。只

改革古蹟修復方法——

古蹟修復的施工並非完全按圖施工，圖面只是一個參考，重點在修復工程的細部圖樣。圖面是調查測繪之結果，無法透視其內部，因此在施工時，必然常有改變圖樣的必要，而且經費也會有所增減，因此我建議成立經常性的協調小組，遇到問題立刻集會討論，做成決定，使符合法定程序。同時我建議在編列預算時，要有百分之十的彈性。

在吳縣長的支持下，丑局長參與此一小組，使工程進行得十分順利。今天已少見這樣清廉而勇於任事的公務員了。在此期間，我有空就開著小車自東海大學，穿過荒涼的南屯，到工地去監工，心情興奮而充實。建築修復工程於民國六十七年秋落成，為時二年。當時我已離開東海大學，到中興大學去了。

在這個工程中，我在修復觀念上有些立場，是與後來為大家所認定的立場有距離的。

是縣府同意先審查木工經驗，並委託我主持大事。到今天，連這一步也免了。

彰化孔廟的修復圖樣是六十五年秋天完成，於同年十月發包，由慶仁營造廠得標，於十二月開工。

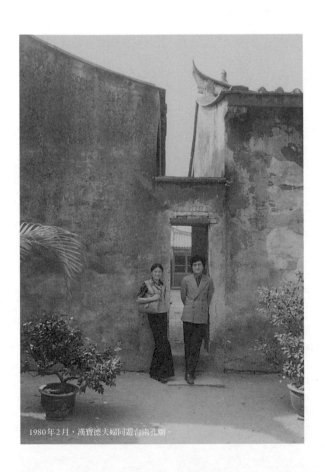

1980年2月，漢寶德夫婦同遊台南孔廟。

我在初步建議中，修復的方法是原樣保存，不予解體，這是一個理想；在繪製施工圖時，礙於現實，使我覺得這種理想無法實施，不切實際。我也知道古建築的保存要用原有的材料，原有的工法。但是認真檢驗傾坍的後殿的構造，覺得引進現代的材料與技法，才是正確的保存之道，因為台灣傳統建築不具備原有材料、原有工法保存的條件。

後來文建會所主導完成的「文化資產法」，根據日本經驗，要求使用原有的工法與材料，是很短視的。

日本的古建築，傳自我國的唐代，是一種高級而精緻的工藝產物，其技術甚為成熟。他們保存古建築，要求用傳統的材料與工法，是提高保存的水準；而台灣的老建築，是粗糙的民間工藝的產物，本質甚不健全，要求使用傳統材料與工法，就是恢復粗糙的施工，恢復三、五年就要修理一次的慣例，對於今天的古蹟保存目標而言，是十分不妥的。

我的修復原則是盡量保存建築的原貌與精神，保存有工藝價值的裝飾物及材料，但涉及結構安全時，我不排除使用現代材料。換言之，我要保存傳統建築的藝術，而不保存其技術，這樣做，才能使建築物成為一種藝術品而長久保存。舉例說，我把屋瓦下的泥土換成現代結

構，很小心地用鋼筋水泥塑出原有外形的曲面，後來受到一些批評。可是只有彰化孔廟自修復以來二十餘年不需要再做檢修。九二一大地震，完成不久的鹿港龍山寺與剛完工的霧峰林宅均不堪一擊，彰化孔廟則受損甚微。很高興的是，經過這次災難，古蹟界不得不覺悟了。文資法因而修訂，抽掉了使用原有工法與材料的條文。

彰化孔廟完工後，我原有意結合年輕同好，共同為維護古蹟而努力，可是中國社會對於一個人努力的成就毫無鼓勵，不要說獎勵了，卻聽到很多帶有酸味的批評。尤其是有些後輩，在我面前不說一句話，背後卻否定我。他們在逢甲學院開了一個討論會，沒有請我，請了在工地幫我監工的楊子昌。楊是老實人，在工地一舉一動都受我指揮，要他說出孔廟的修復是他的功勞，他說不出口。我認真做事，至今不了解為何這樣不得人緣。

由此，我對古蹟維護的熱度遽然降低。到了中興大學，我積極領導了鹿港古市鎮的維護工作。可是沒有吳縣長的支持，沒有丑局長的運作，因而阻力重重，謬誤百出。我對古建築的興趣逐漸為其他工作所取代。一度曾因文建會的設立而重燃希望，但主導者的理念與我所認知的古蹟維護不甚相符，就逐漸把古蹟工作交由學生去負責了。

說到這裡，不能不把鹿港的維護工作交代清楚。

保存鹿港風貌

鹿港是中部的古鎮，過去有所謂一府、二鹿、三艋舺之說，可知在清代，這裡是很繁榮的。而在民國六○年代之前，這裡幾乎沒有什麼發展，只是破敗而已，因此留下了古老的建築與市街。古台南已經消失了，台北的萬華更是全無古味，在這古老的小鎮裡，除了日本人破壞了「不見天」大街，開闢了中山路之外，大體上仍保有原味。尤其是手工藝與演唱藝術，都以傳統的方式保存著，其中如龍山寺，可說是全台最完美的古建築了。

鹿港的女作家施叔青女士，對於故鄉的風貌有極大的興趣，尤其是南管音樂。她的夫婿是美國人，與亞洲協會的主持人 Choate 先生相熟。此君就是贊助東海大學、完成《台灣傳統建築勘察》的人，對台灣的地方文化的保存甚有興趣。施女士當時與鹿港的畫家，對當地手工藝保存有興趣的郭振昌，希望與我合作，由我主持建築與市鎮保存，共同向亞洲協會申請經費，進行鹿港整體風貌的保存工作。

我們果然得到 Choate 先生的資助。為了順利推行保存工作，就成立了一個委員會，稱為鹿港地方發展文物維護促進委員會，聘請當地熱心仕紳、政府官員參與。為了壯聲勢、充財源，敦請鹿港大家族的辜偉甫先生擔任主席。我擔任委員會的執行人。

工作從調查研究開始。建築與市街、工藝與南管分別由我們三人負

《鹿港古風貌》封面。

責。在建築方面，恰在此時，成大建築研究所的學生林會承要我指導論文，以鹿港街為研究對象。調查工作很徹底，其他兩部分，郭先生的工藝按計畫完成，施女士則因夫婿調往香港而必須離去，未實際參與此項工作。另邀請中研院兩位專家，對鹿港的宗教與地方組織加以調查分析。這些研究結果，由我總其成，訂成一本，出版為《鹿港古風貌》的研究。這是一本有廣含性有深度的報告，足以做為後日實際行動的基本資料。後來並請人翻譯成英文本，因此引起美國地方文化保存學者的注意。

對下一步實際工作，經費是一個問題。幸偉甫同我商量，向省政府申請，就透過他的關係，約我共同拜訪了愛鄉土文化的謝東閔主席。謝主席了解我們的需要與目的，答應了我們的請求，就撥了三百萬元給委員會。在當時，這是一筆大數目。

這一次要對鹿港市街做維護計畫，同時對個別的建築物進行較詳細的調查與保存計畫。在建築上仍由我負責，分別完成了鹿港龍山寺、文開書院與武廟的研究，做了修復的準備，接著出版了鹿港古市街的維護計畫。可是後續的工作需要各級政府的支持。我們在維護計畫中首次提到購買民宅，或轉移空權（即容積率轉移）及土地交換等可能性，遇到都市計畫問題，都無法解決，倍感挫折。在古蹟修復方面，以文開書院為例，必須回到按圖施工的慣例，而不可避免的造成若干

破壞，令人痛心。一切努力似乎都觸礁了。

至於手工藝與南管部分，我們的本意是在第二階段選擇若干師傅，進行傳習計畫，使民間藝術可以依原樣保存下來。可是辜先生接手後，不甚了解我們的本意，就未經我手，直接找了一位教授，再做一次手工藝的調查，並出版了很漂亮的專書，對外發售，甚至沒有舉行過簡報，委員會也不開了，我的主持人研究費也沒有支領，漸漸就不了了之。後來才知道，辜先生的產業出了問題，那筆錢被挪用了，連在委員會兼行政的工作人員也沒有領到錢。後來出版的報告都是我付的錢。

辜偉甫與癌症奮鬥了很久，終於棄世而去，這筆爛賬他的後人不肯承認，委員會也煙消雲散了。我感到痛心的是幾個年輕人的理想，如果在辜先生手上開花結果有多麼好！政府撥付這筆錢如未經辜先生管理，手工藝傳習計畫一定可以做起來。而這個機會失掉後，直到今天，雖然政府成立了文建會，也沒有邁出一步。實在因為當政者對文化之事沒有深入了解也。

事隔若干年，我已在國立自然科學博物館任館長，辜濂松打電話給我，因有人告到省府。我希望辜家能拿這點錢出來，可保偉甫先生清譽，且可對傳統工藝維護做一點事情，可是他敷衍我幾句就算了。

鹿港的計畫是僅有的一次傳統文化資產整體保存的努力，完全失敗了。林洋港先生為省主席時，覺得這樣的計畫應由政府推行，就在民政廳下設立了一個官方委員會。當時的廳長是高育仁先生。高先生很支持，把委員會的使命縮小到市街與建築保存。在這個官方委員會的推動下，利用都市計劃法強制執行，鹿港才有第一階段的古市街保存。這個計畫由於政治變遷，委員會停擺，勉強在種種阻力下完成，花了十年左右的時間，營造廠也因而賠了錢。這個空前絕後的案子，後期作業到今天仍然虛懸著。

鹿港之後，我仍然有一個活躍的古蹟修復的工作室，是由我的學生負責推動的。古蹟保存在我心目中是為社會服務，因為作業是賠錢的。我一直有一個略有收益的建築師事務所，可以吸收這方面的賠累，因此撐到現在。這些年古蹟的維護已成為可以賺錢的事業，因此出現了很多不良的現象，政府的制度中有不少弊端，也沒有人去揭露，慢慢就形成一個利益團體，發生球員兼裁判的情形。這真是不幸的發展。

Chapter 8

The Frozen Music

第八章 | 藝術建築

建築是活的——

很多人認為我一直在教書，編雜誌，搞古蹟，可能對建築沒有興趣。這是不可能的。我是學建築出身的，研究建築的設計有年，自認頗有心得，而且有創造的衝動。我回國，機緣固然在東海建築系主任的位子，內心裡卻是想回來，希望有機會在建築實務上有所貢獻。可是回國以後的所見所聞，使我知道台灣雖沒有好的建築師，但取得業務完全是另一回事。由於這種被社會遺棄的感覺，才使我把精神集中在教育上。

可是我並沒有完全放棄希望。我回國後不久，於民國五六年深秋，就在台北設立了建築師事務所，與老同學潘有光合作，定名為「漢光」。事務所設在南京東路一條小巷裡，第一個業務是岳父創辦的一家工廠的廠房。

在當時，岳父蕭錚先生具有一定的影響力，有人認為我可以利用他來大展鴻圖。其實不然。建築的業務是爭取來的，不是送上門來的；影響力可以增加爭取的力量，可是不努力爭取，影響力並沒有用。我的問題正是不懂得爭取，不爭取，只能做一點自己手邊的東西。

工廠本來沒有什麼好設計的，可是無像樣的業務，又是第一個，就小題大做一番，使用了美術館屋頂的做法。用大小兩個四分之一圓的拱

頂，創造室內光線與空間變化，表面本來打算用清水混凝土，工人無此技術，只好以水泥粉光。若干年後，大約因規模太小，就被拆掉了。目前只剩下施工時的兩張照片。

原期望外國顧問建議的住宅公司成立，可以做一些我最有興趣的國民住宅；可是政府在政策上不支持，沒有成立，所以事務所除了做一些零零碎碎的小案子，為蕭家蓋過兩棟住宅外，沒有多少事做。但為了這些瑣事，我們買了一部小車，每週都花四個小時開往台北，在台北停留一整天，再開回東海。

外國顧問很想要我幫忙做點事，他們提出大台北發展計畫，劃定泛洪區，台北市外是一個綠圈圈，增長的人口移到外面做新市鎮，因此提出了林口新市鎮的計畫。他們指定要我負責，可是這個辦法在台灣行不通，所以忙了一陣子，也是白忙。後來結合東海教師的力量為林口新市鎮發展處做了模型，寫了報告，可是此路仍是不通，發展處也悄悄地解散了，外國顧問所最耽心的都市擴散（urban sprawl）就理所當然地成為後日的發展方向。我深切地了解都市計畫是政治問題，自此再也不願插手其事了。

民國五十八年，青年反共救國團台中的總幹事王生年先生來東海看我，希望我為他設計台中學苑。他已經請了建築師做好設計，但他希

1967年漢寶德學成返國後,與潘有光成立漢光建築事務所的第一件作品:工廠廠房。

台中學苑

望有清新的造型。他是奉宋執行長時選之命來看我的，自此而後，開始了我與救國團之間近二十年的關係，我也因此完全放下回美國的念頭。宋先生讓我自由發揮，使我終身難忘。

台中學苑是一座功能複雜的建築，有辦公的空間，有學生活動與集會的空間，還有學生宿舍。我把幾部分加以解析，以新的組合形式，做了個模型。王先生看了大為讚賞，他說，看了我的模型才知道建築原來是活的，不必一定在一些柱子中打轉轉。

後來我為台中學苑完成的設計，並沒有使用那個外觀活潑的造型，而是把各部分歸納在一個正方形中。工程費不足是一個原因（當時的工程費相當於同時的台中圖書館演奏廳的舞台造價），基地不甚寬敞是另一個原因，我在當時奉行幾何秩序也是一個原因。

在一九六○年代的美國，我一方面學到如何自功能分析中創造出活潑的設計，一方面受當時美學思想的影響。那時候我相信建築的美感在於功能與幾何的完美結合，就是所謂「Geometry meets necessity」，不但是建築，其他工藝設計也遵循這個原理。

有生命的建築——

當時最有代表性的建築大師是路易士‧康（Louis I. Kahn）。我在普林斯頓聽過他幾次演講，不甚動人，但他的文章卻簡短有力，發人深

省，我回國後，譯出他的幾篇重要作品結集出版。他理論的迷人處，是把功利主義的現代建築提升到宗教層次。

現代建築講功能，建築的存在是為了某些目的，因此設計者要自功能的了解入手。滿足了功能，再賦予悅目的造型，這就是有名的「型隨功能而生」（Form follows function.）。康則把建築看成一個生命，把功能視為生命存在的價值；因此一座建築的創生要追溯到它的生命的源頭。順著這個觀念，建築的外形是自然長出來的。

比如學校的生命源頭是什麼？是在一棵大樹下面，一位長者對幾個孩子懇切的述說著他的生命經驗；把這樣的生命當作芽，成長為學校，就不會是制式的學校，所建的學校建築，就不會是軍營。

這樣迷人的理論要怎麼在建築上實現呢？康先生使用的是幾何形。他沒有解釋為什麼一定要幾何形，可以推想的是，大自然的生命也是用幾何形呈現出來的，幾何是自然與人文間的媒介。

自幾何看世界，我把空間的秩序整理為兩大類：一為花，一為枝葉。花朵的秩序是有一個花心的圓形或正方形，枝葉的秩序是沒有中心的串連成形的長條形；我們觀察人間的活動，似乎都是這兩種秩序推演出來的。這就是我的建築幾何與生命理論，是我自美返國後的十餘年

表現幾何建築精神

間所遵行的。

依據這種理論，我為救國團設計了幾棟建築，其中比較有趣的是一棟很小的建築：洛韶山莊。洛韶是橫貫公路中間的一個山凹，背靠高山，面臨深谷，救國團在此設了休息站，我知道台灣做不好清水混凝土表面，因地處深山，沒有人見怪，還是試用了；做不好，在表面上施了白漆。因此洛韶山莊就呈現出純真樸實的美感。這是使用幾何形所建的最使我自己滿意的作品，很可惜，沒有受到建築界的注意。

幾何形的理論用在天祥青年活動中心，是最大規模的案子了。我自此發現幾何的建築觀得不到大眾的注意，因為它是一種精神性的造形理論，外觀的立體派風格也無法為中國所欣賞。若在外國，可能成為我一生深研的課題，並形成我的建築風格；但是在台灣，救國團也許可以讓我玩，得不到掌聲，就要適可而止。我的最後一座幾何形建築是建在金龍頭的澎湖青年活動中心，是磚造的外表，以造形與空間來看，我自以為是第一流的作品，可惜同樣的沒有得到應有的掌聲，就被海軍收回去了，這個作品曾得到《建築》雜誌的銀牌獎。

澎湖活動中心被軍方收回，又重新建了一座活動中心。可是這時候，我已經放棄了幾何主義的原則，改採情景主義的精神。

其實我採情景主義，是自溪頭青年活動中心開始的。溪頭的台大實驗林場全是杉木林，救國團要在山坡上建活動中心，為配合當地環境，蔣經國的意思是使用原木。我提出一個幾何形的計畫被婉轉地拒絕。

我到山上看了一下，覺得他們的看法很對，在杉樹林中固守個人風格未免太固執了。這裡是大自然，年輕人來此是要吸納杉林特有的情景，因此我為救國團建造了一個圓木與石台階組成的中心，富於林地風貌。這個中心自開張即受到大眾的歡迎，到今天仍然是救國團較受歡迎的設施之一。當時有很多第三世界國家的使節到台灣，溪頭活動中心成為接待場所之一，常被要求提供圖樣。有一次，一位來自美國中西部的訪客，提出同樣的要求。

自此之後，我在建築思想上，產生了大眾主義的主張。幾何形的理論雖然也是來自生命的體會，但最後呈現的造型是古典的，學院派的，不容易為一般人所了解。以塑造情景為主要目的的設計，在於因景生情，激發人的感情，產生共鳴，基本上是有浪漫色彩的。

約在同時，我有機會對美國西部建築從事比較深入的檢討，對雅俗共賞的大眾性有所體悟。建築是一種切近生活的藝術，也是社會藝術，學院的風格，甚至現代藝術中強調的個人風格並不是很重要的，使大眾感動才真正重要。我知道我的思想已經偏離了正統。

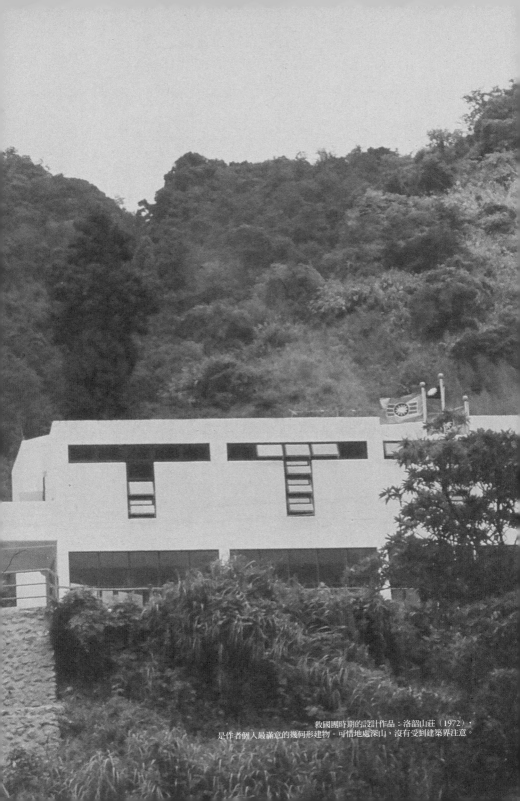

救國團時期的設計作品：洛韶山莊（1972），
是作者個人最滿意的幾何形建物。可惜地處深山，沒有受到建築界注意。

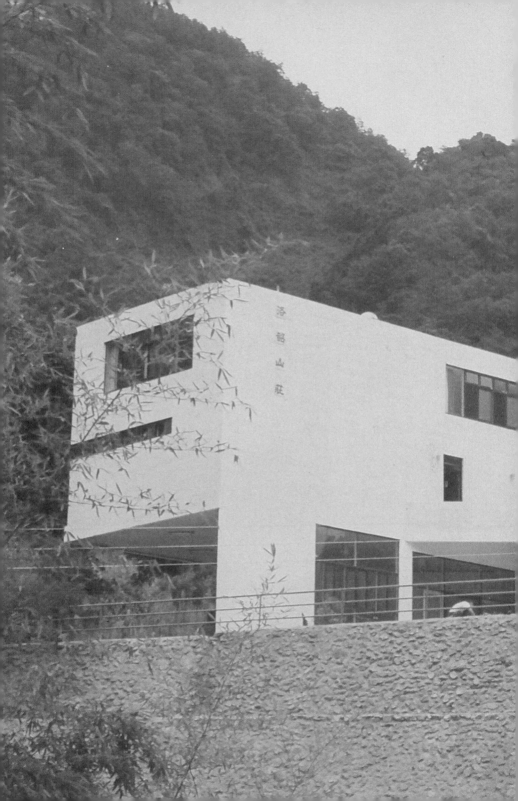

洛鵠山莊

從建築幾何原則轉向情景主義，
溪頭青年活動中心（1983），
餐廳一隅。
開張後廣受大眾歡迎。

傳統與現代 ——

在事務所經營的初期，最重要的作品是中心診所大樓，這是我一生設計少有的一座高層建築。機緣是在出國前，為了肺病不會復發的證明，經由家父的朋友趙克琎大夫的夫人韓琴女士的介紹，認識了張院長。他是哈佛醫學院的校友，聽說我要去哈佛，非常高興，把我當子弟看待。我回國後，曾偕內人同去看他。所以當他決定結合一群名醫，成立私立中心診所醫院的時候，就推薦我為建築師。很可惜的是，這座醫院完成不久，他就辭世而去了，他對我的愛護使我終生難忘。

在忠孝東路大街上一塊小小的土地，要在建築上有所發揮是很困難的。我儘量使用幾何原理，但比較重要的構想是開放有限的空地為公共使用，一方面可使公眾進出方便，同時可增加建築進出口的氣勢。這一點對都市空間的貢獻，大家都不能欣賞是很可惜的，後來市政府鼓勵建商把私有空間開放，還准許他們增加容量，仍然無法貫徹。得了便宜的建商，想盡辦法排除公眾使用其空地的權利。可惜的是，這座建築在執行的細節上不夠精彩。

建築這一行在我國，一直有一個根本問題無法解決，那就是如何融合傳統與現代。早年的「中學為體、西學為用」的理論，造就了使用西方技術建造宮殿式建築的風潮；但是這些東西在改革派看來，是食古不化的，無法把新中國的建築帶到未來的世紀。而此一問題已探討了

近一個世紀，並沒有答案。

在美術上也有同樣的問題，國畫與書法已有上千年的歷史，成為中國文人生活的一部分，到今天，西風東漸，面對西洋畫風的強力侵襲，我們沒有招架的力量，也不知如何融合。因此到今天，大學中仍然國畫與西畫分系教學，井水不犯河水。

我很了解這個問題所帶給中國建築師的壓力，但在東海時期，我認為國家的現代化是首要的，因此應該集中精神，學習現代的設計方法，使用現代的技術；只要方法正確，中國人在空間上的需要自然會包容進去，是不必多慮的。現代功能的建築，當然以現代的方法解決，不必考慮傳統的形式。

至於傳統，是文化保存的問題。傳統建築之有相當價值者，應予以保存，當作歷史的證物、研究的資料。傳統對現代建築的影響應該是緩慢的，經過保存的傳統建築，對建築家的心性形成潛在的影響，再不著形跡地反映在現代建築上。所以在當時，有人問我傳統與現代化問題，我的回答就是暫不考慮。

在東海時，這兩條路，我是分頭走的，一方面在設計新建築上推廣合理的設計方法；一方面則主張古建築的保存，維護古老的風貌。

融合地景地貌的溪頭活動中心。

結合傳統與現代建築——

可是在美術界的幾個朋友，自成大時期就相熟的，特別是五月畫會的劉國松與莊喆，一直努力使中國美術現代化，到了民國五○年代已經頗有成就了。他們把中國畫的筆墨利用在西方抽象畫上，使外國人眼界大開。

民國六十六年秋，我離開東海大學，應中興大學校長羅雲平之邀，出任該校理工學院院長後，離開了教建築的崗位，開始在傳統與現代的融合上下點功夫。我開始把現代建築的邏輯（理）與傳統建築的美感（情）嘗試予以結合，這是十年分頭作業後的體會。

第一件作品是彰化的文化中心。吳榮興縣長在孔廟修復之後一直記得我，當十二項建設中的文化中心開始辦理時，他找到我，帶我到準備好的基地上看看，那是在市郊的一個地區公園裡。我說文化中心應該在市中心才能發揮作用，土地狹窄些也無妨。我們轉到在孔廟不遠處八卦山下的一個球場，就很快定案了：我從來沒見過這樣從善如流的縣長，在那個時代就有這種心胸廣闊、光明正大的地方首長。我與他相處數年間，只見過三、四次，連一句感謝的話都沒說，他也毫不介意。該中心完成後也沒有見過他，他卸任後沒有得到重用，大概是太過正派了吧！

建築基本上是現代的設計，只是外裝使用了台灣傳統建築上的斗子砌

圖案以代替面磚，效果極佳，後來我多次使用，我自認邁出了第一步。建築內部也使用簡單的傳統裝飾，只有在小表演廳使用了濃艷的色彩，這時候登琨艷已為我工作了，表演廳是他的手筆。

第二件作品是前文所提到的第二澎湖青年活動中心。第一中心交還海軍後，救國團在馬公面北的海邊找到另一塊地，因前後有落差，我就使用這個落差，創造了一座緊湊的富於空間變化的作品，澎湖風大，外面加了擋牆，看上去有古堡的感覺。加上傳統的語彙與當地的材料，使此設計饒有趣味，後來並數次得獎。

第三件作品是中研院的民族學研究所。當時的所長是文崇一兄，他與李亦園兄來到我家，談到要建一座新的民族學研究所，包括研究空間與陳列館。他們原有的建築是宮殿式，這次希望有地方色彩。這個方向「正合孤意」。

那時候台灣的經濟尚極困窘，所以他們的新所經費有限，面積也不大。我的草案是結合了台灣傳統建築的多種語彙，把一棟不太大的建築當成村落的一角，屋頂上好像一些民房圍繞著小廣場。在外觀上除了使用斗子砌面磚外，有大膽的傳統的線條。登琨艷執行這個案子，得心應手。文兄看了模型，慨然同意，一筆不改建造起來，是我平生最愉快的事情之一。

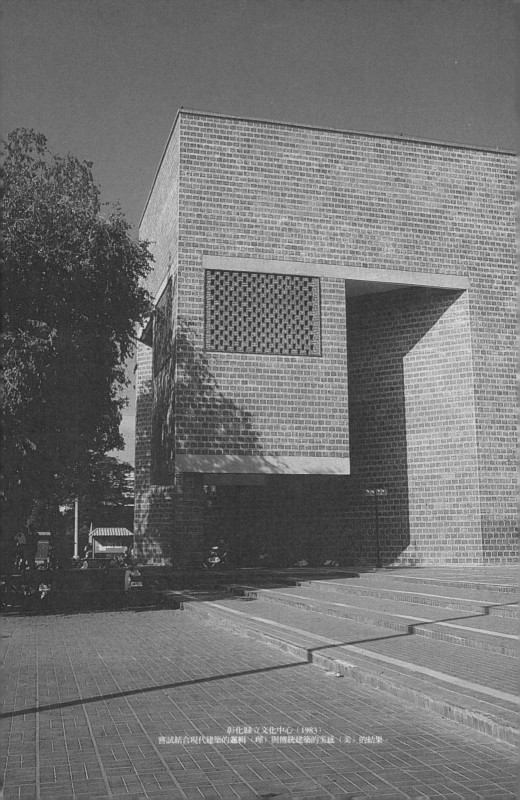

彰化縣立文化中心（1983）
嘗試結合現代建築的邏輯（理）與傳統建築的美感（美）的結果

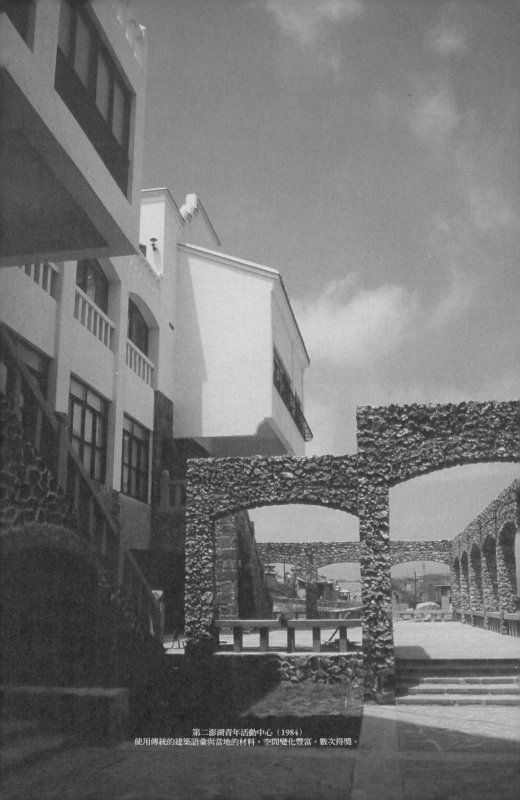

第二澎湖青年活動中心（1984）
使用傳統的建築語彙與當地的材料，空間變化豐富，數次得獎。

高徒登琨艷 ——

在這裡，我要提一提我的學生登琨艷，因為他在我以後若干年的建築業務上，有相當的重要性。

我在東海大學教書多年，但在業務上從來沒有用過東海的畢業生。原因在上文中已提到，我儘量啟發他們的潛能，不是把他們教成一個與我相近的設計家；他們畢業後，如姚仁祿、姚仁喜兄弟，都有自己的路線，不肯為我所用，我也用不了他們。我很高興看到學生們鴻圖大展，找到自己的天地。只有一位趙建中，甘願為我工作了一陣子，可是他有自己的個性，最後還是自立門戶去了。

為我所用的學生只有登琨艷。前文說過，他並不是東海的學生，他是屏東農專畢業，但性喜設計，寫信給我要到東海旁聽。他是我當徒弟教出來的，教徒弟與教學生不同，教學生要啟發他們自己的設計才能，教徒弟是教會他如何用我的方法做設計，所以徒弟幫忙做事就感到順手。

這個作品是融合傳統建築與現代技術的努力中最使我滿意的嘗試，造型很成功，連外國朋友也很讚賞。可惜在開標之後，建材與人工大漲，營造商賠錢施工，建築品質大受影響。後來負責研究所行政的年輕朋友們常常抱怨。

登琨艷是有設計天賦的人，敏感而有創意，手腳勤快，說到做到。一方面跟我研究過傳統建築，同時跟我學建築設計，我去中興大學後，他就到台北的漢光幫忙，像自己的家人一樣，努力工作又不計報酬。他對建築的作業愈來愈熟練，我的工作就愈輕鬆；到了後來，我只要把構想勾劃一個輪廓，口頭描述我的看法，他就可以完成圖樣與模型，供我修改。

在我嘗試傳統與現代建築形式再利用的那一階段，他是我的主要幫手，比較重要的墾丁青年活動中心，與稍後的《聯合報》的南園，都是這樣完成的。他的創造力太旺盛了，後來我放他離去，開創他自己的天地，才有「舊情綿綿」的名聲闖出來。離開漢光後，學著我寫文章，也十分成功，可以說青出於藍。

話說回頭，讓我談談墾丁活動中心的故事。

救國團的宋時選主任動議在墾丁青蛙石邊建一民俗村式的活動中心，是很早的事。大概是受韓國的民俗村影響吧，開始的構想是集大陸各地的民居，組成村落，供年輕學子來此活動、寄宿，並認識中華文化。當時我在忙澎湖的活動中心，墾丁的計畫我僅耳聞在進行中。後來潘振球先生接了主任，由於該計畫延宕過久，派人來找我，要我接手，才知道以前的設計因預算過高，建築通不過觀光局的限制而停擺

設計墾丁活動中心

由於是以民俗村為基本構想，就必然是使用現代技術來復原傳統建築了。我就沿海岸線劃了幾個方格，把一條道路直對青蛙石，在這樣的架構上組合了傳統的三合院、四合院、三落院等，再復原了幾座已消失的古建築，就形成一個頗像樣的村落。其中活動用的會堂與餐廳是經過設計後，用傳統形式做出來的。這樣有秩序、有變化的、有傳統色彩的一組建築，建成後立刻成為公眾所喜愛的場所，被普遍地欣賞、讚美與抄襲。這裡不但是救國團最受歡迎的活動中心，而且為外國朋友所欣賞。美國資深景觀大師McHarg先生於八〇年代應邀來台，南北走一趟，只有在看到墾丁活動中心後，才覺得有了方向，一直希望與我見面。而一直到十年後的一九九九年春，他來到台南藝術學院看我，才把這個感覺告訴我。他原希望與我合作為南投縣做點事，沒想到為地方政客騙了。

我向潘先生說明，由於大陸在鐵幕中，我無法負起集全國民居為中心的任務，而且也不贊成。即使採用北方大宅的形式，因無法配合地方環境，也不妥當。要以傳統民居的精神建一青年活動中心，就應以台灣傳統的閩南建築為基本架構，這不但對台灣傳統文化有保存的意義，而且配合環境，建築不會太高大，也不會太昂貴，建築工人駕輕就熟，表現不會失真。潘主任尊重我的意思，就定案了。

多時。

可惜的是，由於人事的安排，在工程接近尾聲時，一位自省府轉來的官僚擔任副主任，主管工程，使我因此與救國團間結束了十幾年的愉快關係。導火線是傳統建築上的色彩。台灣的古建築色彩是以黑、藍為底，以紅線勾邊，對比十分強烈，這位副主任看不慣，要全改為紅色：依官僚的常規，他只暗示，要我們察言觀色，自動改變。我當然不肯，僵持了很久，最後仍由潘主任裁示照我的設計辦理。自此而後，不論團部的工程人員如何努力，再也不肯原諒我。後來潘主任離職，救國團那種虛懷若谷的風範，從此就消失了。

在與救國團合作的後期，我的建築業務已有重點的轉移。那是因為經由王必立先生的推薦，得到《聯合報》系王惕吾先生的全力支持。

我與必立相識是在美國洛杉磯內弟蕭經家裡。他們是留日時期的好朋友，那年暑假我去探望在美國的中行，安排了一個集會，與幾位年輕朋友聊天，談談我研究風水的成果，必立恰於此時來訪，聽了我一段談話。不久後，他自美返國，執掌報系的財政，就把我引為知己，做為《聯合報》系的建築師。

為《聯合報》服務的第一個工作是第二大樓。王老先生客氣地說，這麼小的一棟建築還要麻煩我。其實我從來沒有機會在市區蓋一棟高的建築，這個機會對我來說是很難得的。

墾丁活動中心是救國團最受歡迎的活動中心。

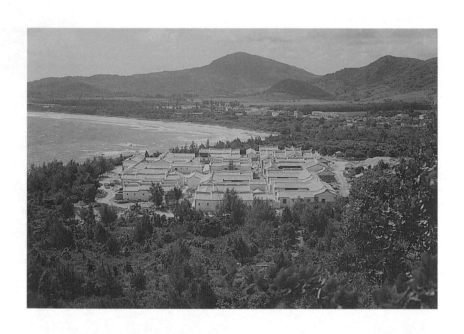

墾丁民俗村鳥瞰圖。

南園構想

為《聯合報》系設計的，最出鋒頭的是南園，而這個計畫是偶然發展出來的。

王（惕吾）老先生事業成功，但身體一直不太好，所以必成、必立兄弟早就留意他身後休息的地方；在各方協助下，找到新埔的一個山谷。必立要我去看看，只是想於適當地點建個小小的集會用的建築，也許可以在附近弄幾間竹籬茅舍，讓高級職員來此度假。當時自新埔進入山谷，極費周章。

自山谷中回來，我表示以當時的情況，面積甚大，為農田與水果樹所覆蓋，建造度假小屋，並無甚可觀。雖在格局上，左右圍護，遠處山巒層疊，頗合乎風水吉地之說，如同璞玉，不經琢磨，優點顯現不出來。我建議不要把度假小屋散布各處，應集中在一起，創造一中國式

我想設計一座具有藝術風格的高樓，建築物本身應是一座玻璃大樓，為了與第一大樓配合，在玻璃之外包一個水泥的外殼。我很滿意這樣的想法，可惜王老先生有點誤解，認為第一大樓的外觀妨礙了我們的構想，所以要我們不必妥協，只朝現代化大樓的方向想就可以了，因此把外殼拿掉，失去了前衛性。他的話我聽不太懂，是溝通不良的主要原因。後來為了配合，他要我們把第一、第三大樓都加以外裝，形成一個和諧的整體。

園林，且可經過全面整理，以英國自然庭園的原則，使大片綠地呈現出自然之美。這種想法立刻為王老先生接受。

當時大陸尚未開放，很少有人見過江南園林。我亦未親履，但因讀過很多資料，對中國園林之設計原則知之甚稔，設計中國式園林並無困難。我對蘇州園林並不是全盤肯定，它有良好的小景，池台之間有細緻的剪裁；但假山過於堆積，建築不能與環境相配合。在當時，我正在研究古代的界畫，了解界畫中的樓閣是與自然環境融為一體的，因此我提出的方案包括了江南園林的風格與繪畫中仙山樓閣的境界，與大陸上所見的園林並不相類。

今天所見大陸的江南園林，是在市區中劃地建造的，多與住宅相接，白壁環繞，並沒有自然環境，其中的樹木則為園中的點景，所以其妙處在小中見大，曲折有緻而已，那裡接觸到真正的自然。我所構思的園林，地處大自然之中，放眼看去並無人煙，而層峰疊巒，觸目蔥綠，當然要與自然景觀產生直接的接觸。所以這座園子的景觀分兩個層次，一個層次是在地面的「曲徑通幽」的富於變化的景緻，這與江南園林相差無多；另一個層次就是仙山樓閣的層次，登樓遠眺，遠山在目的景緻。

園中不能無水，就引山泉蓄水，並循高處繞基地一周，製造層層水

南園原是王惕吾先生的兒女們的孝親之作。

南園一隅

景，最後集中到大池之中。園中的建築必於高處適中之位置建樓，其旁建閣，上有望台以供觀覽。環湖建屋，共四宅，內有層層院落相連，面水處多為閣，用覽水景。這裡不同於一般園林，是可以當住宅用的。

在動工以前向王老先生簡報。後世江南園林，建築色彩以黑瓦、灰磚、白壁為基調。在台灣建江南園林雖非不可能，卻困難仍多，且與地方風貌不合。因此我向他建議採用閩南式之材料與施工方法，他毫無異議，表示他喜歡紅色。他的長者風範，令人畢生難忘。

此園的設計與施工是我一生中最愉快的經驗。我得到充份的信任，建築不必發包，介紹了在古蹟維護中有良好成績的福清營造與慶仁營造，各做一半。建築的進行，由營造廠畫出足尺大樣，經我看過施工，付錢則全憑事務所工作人員的計算。每個禮拜天，由必立開車，我們一起去工地現場視察，王老先生也每週到工地察視。所以偌大一個園子，主樓高三層，在一年之內，由泥濘的農田變為動人的園林。

該園及後來增加的休假中心，於民國七十四年秋完工，引起甚多的迴響。王老先生壓根兒不知道兒女們的原意，現在就完全當休假中心經營了。張佛千先生為園子命名為南園，為主樓取名為南樓，都是紀念王老先生的尊親。園內的刻字與對聯，都是張先生的大作。

Part III
風雲之志

台灣第一座合乎時代要求的國際科學博館。

南園完成的那一年，也就是我一生主要的事業，自然科學博物館第一期準備開館的那一年。我怎麼會去籌劃博物館呢？這要自我離開東海大學說起。

我在東海服務，出國前為三年，回國後是十年，其中有一年是到美國加州科技大學去教書。前半段在教育、出版上衝刺，工作很起勁；後半段卻面臨了東海大學被迫轉型的時期，在工作情緒上開始動搖。

七〇年代，台灣經濟開始起飛，東海大學的外國基金開始不夠用了。我初回國時，薪水是一百美金，高過公立學校；可是幾年不加薪，又沒有超支鐘點費及主管加給，到我出國教書，再度歐遊回來，東海的待遇已落後公立學校甚多了。這自然引起內部改革的呼聲。

在紐約的基督教高等教育聯合基金會（United Board of Christian Higher Education in Asia）知道基金有限，已無法滿足東海的需要，就打算抽腿，分到東方的落後國家，基金會中有些進步人士，甚至主張再回到大陸去，因為這些錢本來就是大陸淪陷前幾所基督教大學所有。

校內的改革派眼看外國人已無力支撐大局，就要求討論改變政策。吳德耀校長雖開放教師們參與校務發展的討論，也無濟於事，終至被逼退休。改革派要的是增加學生人數，以充實學校財務；說起來這也是

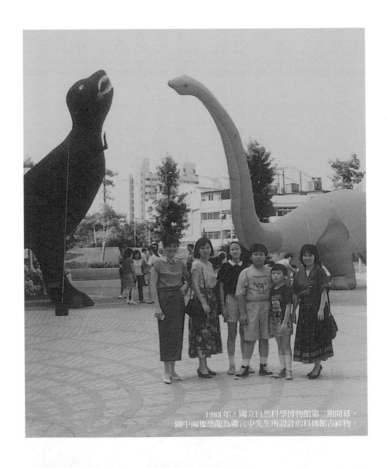

1988年，國立自然科學博物館第二期開幕。
圖中兩隻恐龍為蕭言中先生所設計的科博館吉祥物。

不可避免的事，但靠學費生存對建築系影響最大，因為師生比是教學成敗的重要因素。

接任中興理工學院院長

一九七七年八月。

我雖不很想去，但他以老師的身分命令我，也只好去報到了。時間是繫。他到中興那幾年，適逢理工學院院長出缺，立刻就想到我了；興大學。他是有心人，自哈佛校園一別，就偶爾寫短函給我，保持連為成大開疆拓土，奠立了基礎，就做了教育部長，部長下來又接中平校長打電話來，要我去接理工學院院長。羅校長原是成大校長，我想離開東海，可是又不知到哪裡去。恰巧這時候中興大學的羅雲

在建築上也花了不少時間。教）。所以那幾年，我利用空閒在《聯合報》上寫了不少文化專論，間（中興沒有建築系，其都市計畫研究所在台北，我又沒有什麼課可請好的教授又不容易。我以外來者的身分領導他們，實在無發揮的空視。而且內部不睦，同仁間鈎心鬥角，學術水準不高，地處台中，要當時的中興大學是很保守的，仍以農學院為中心，理工學院得不到重

會議結論；如何在必須獨排眾議時，婉轉下一決斷而不會引起反感；要參加很多會議，或非正式的集會。如何將不同的意見歸納為適當的在中興，我跟羅校長學了不少做事的方法。擔任院長，實務不多，但

跨入新領域——

如何知人善任，在多種矛盾中保持均衡，而仍能發揮工作效能，羅校長無形中教給我很多。我學習到用人要用長處的原則，因為沒有完美的人。我的一位中學老師，李春序先生，此時在中興植物系任教授，人生經驗豐富，也為我排除很多困難，使我自一個自由而機動的私立學校，適應一切公事公辦，樣樣按規矩的國立大學。

中興理工學院院長這個職位，並沒有什麼學術地位，可是卻因緣際會，使我走到博物館籌劃的路上，因而改變了人生的方向，為社會做了一點事情。

民國六〇年代的後期，蔣經國推行十二項建設，首次把文化建設放在裡面；文化建設在地方為縣市文化中心，在中央為國立文教機構，其中包括了科學博物館一項。這也許是沈君山、劉源俊寫文章的影響，可是人事的機緣是非常關鍵的。

當時對科學博物館之設立最有熱誠，而且最下功夫的人，是中興大學的環工系教授陳國成。此君在校不得人緣，但對科學教育有強烈的使命感。是時的教育部政次是施啟揚先生，也是他在台中一中教書時的學生，大約是透過此一師生關係，他把科學博物館的構想列到教育部文化建設的計畫中；也許就是這個原因，為文化界所真正重視的美術館卻被列到省市級的建設項目中。當時教育部提出了三個國家級科學

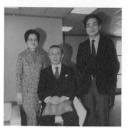
與孫運璿先生（中）合影。

博物館，北部為海洋博物館，中部為自然科學博物館，南部為科學工藝博物館，應該也都是陳教授的構想。

民國六十八年，教育部先後辦了兩次國外考察。第一次是去東北亞，也就是日、韓，為一般性文化設施考察，參加者包括文教各方面人士；第二次是去歐美，是為科學博物館辦的。兩次考察陳教授與我都參加了。

可是自然科學博物館在三個館的計畫中首先被推出，也是有背景的。在當時，國內對科學博物館一無所知，沒有人才，也不知道要怎麼進行。走馬看花式的考察解決不了這些問題，在教育部官員的心目中，可能只相信陳國成。在考察的名單上，已經隱約可以看出陳教授的影響力：三個博物館分別由中興、成大、海洋學院負責籌劃的組合，而當時陳教授辦的一份《自然》雜誌，幾乎每期都談科學博物館。從自然科學博物館開始，就是要陳教授打頭陣。

施啟揚打電話給我，要我擔任自然科學博物館的籌備處主任時，說明可以請陳教授協助規劃。我並沒有立即答應，但立即表明要我承擔責任，我就要做主。他說那是當然。我在建築上已小有成就，而且多年來想到台北做事，到台大教書；蔣彥士先生很希望有機會時，我可以從事藝術專業教育。可是經過全球性的博物館考察，我對科學博物

的重要性也有了初步的認識。在考察隊伍中，除了陳教授，我是唯一寫了考察報告的人。只是跨入一個新的領域，令人惶惑不安！

我加以思考，就向東海大學的老朋友孫克勤教授請益，他立刻給我打氣，認為這是具體貢獻社會的機會。我何嘗不知道世上重要的博物館對社會大眾、對學術界的重大貢獻！華盛頓國會大廈的博物館群，倫敦的大英博物館及南肯新頓的博物館群等歷歷在目。可是未知教育部是不是這樣想，他們可能是以南海學園中的各館為基礎去設想的。我要做好一個科學博物館，只好抱定「事在人為」的奮鬥精神努力以赴了。當我最後答應下來時，我的雄心壯志與教育部的設想是大有差距的。

我同意之後，於民國七十年的三月，正式接到教育部轉來的一紙聘書。孫運璿院長在文上批示，以三年為期。我盤算著，此三年恰好是我在中興大學的院長任期之內，我沒有辦法對中興大學有什麼貢獻，建一座博物館也是一種貢獻吧！如今回頭想想，這樣小視建館的困難度，實在是很幼稚的。

在教育部的官員看來，自然科學博物館已經萬事俱備，我來操刀一割就可以了。

好事多磨的博物館計畫

教育部決定在台中設館，指的當然是台中市。為了怕其他縣市爭，成立委員會，要台中縣、彰化縣也提出地點，參加評選，施啟揚親自帶隊，逐一到現場察看。但是，台中市提出的大坑與大度山坡，大家也不滿意。

所幸參與其事的副議長林仁德，曾帶少棒隊去美國，在芝加哥看到博物館都在城裡，就建議設在當時的二十四號公園。委員們去現場看，當時附近並未開發，進出都很困難，土地也還沒有徵收，大家卻感到滿意。當時我在場，也覺得位置適當，是博物館成功的重要條件。

一切都好，只是不靠大馬路。曾文坡市長十分支持，慨諾把公園前的計劃道路也劃給博物館，以連結中港路。教育部正式接受這個地點，曾市長即於任內買下三公頃多土地，供第一期開發，因此在我接到聘書時，台中市的土地已準備好了。

經費也大體確定了。

教育部內部認為建一座博物館等於辦一個小型學校，花不了多少錢。也許是根據陳教授提的數字，有六、七億就很夠了；報上已經出現政府斥資七億建博物館的消息，似乎只要提出具體計劃，伸手就有了。

內容似乎也是伸手可得的！

教育部官員參觀過大阪的自然史館，都是一些昆蟲標本陳列著，這樣的博物館展示應該是很容易湊起來的。何況《自然》雜誌上已有很多具體的計畫了。

可是我心目中要建的是一個具有教育性的，合乎時代要求國際標準的科學博物館，在學術上要能達到大學研究院的水準，在展示上要能為社會所需要，觀眾所激賞。在此之前，我翻譯了《文明的躍升》，引起很大的迴響。因此我對從科學教育的使命與目標，都有了一定的看法。

這就是我拒絕了陳國成教授幫忙的原因。籌備處尚未成立，他的自然科學博物館計畫，包括建築與內部展示計畫，已經發表在《自然》雜誌上了；可是他的計畫太過務實，與我要求的標準相差太遠了。我要從頭做起，他已胸有成竹，所以只好忍心排除了他與自然科學博物館的關連。

然而要如何下手？所謂籌備處者，只是我的一張聘書而已，既無經費，又無人員，也無辦公場所，一切都要我自己想辦法。

成立籌備處 ——

我自己是兼職，身為中興大學的院長，接了教育部的聘書，籌備一所國立博物館，我認為對中興大學有正面的作用。既然教育部因中興大學才把館設在台中，自然是以為學校與館之間應有互動，學校可以作為館的後盾，館可以作為學校的延伸；沒有想到向來眼光遠大的羅校長居然並不高興，甚至覺得我有二心。因此我以為會得到中興的熱烈支持的想法泡湯了。

我只好回頭找東海大學幫忙。孫克勤教授慨然允諾下海，並帶了幾位生物系的校友前來助陣。在開始籌劃的那幾年，他是我的精神支柱。

至於行政方面，我的表哥牟海超義務來幫忙。他為人能幹、爽快，曾任教官多年，後來在建築師公會當過祕書。聽說我要籌備新館，就自告奮勇而來，希望在建立制度後，可以有正式的職位。透過他的關係，先借到建築師公會的一間房，作為臨時辦公室，可以使這些義工朋友們見面、辦事。這是同年四月間的事。

幸虧中興大學的李慶餘教務長對我十分支持，非常希望中興積極參與博物館籌畫。他雖無法影響大家，卻說服了學校同仁，暫借老辦公室下面的兩間房子給我。這座老建築是日據時期蓋的，年久失修，羅校長新建辦公大樓後，就丟在那裡，因無錢修理，室內是漏水的，但牆上的長春藤仍然可觀。

我希望把整棟建築借給我，由籌備處出錢修好，這樣籌備處可以有足夠的辦公空間，又可以為中興大學保存下來。可是農學院不點頭，他們寧願屋架爛掉，可以拆除重建。因此我們只好略加修繕，於該年的夏天遷進去辦公。誰也沒有想到，孫院長「以三年為期」的批示，形同具文，無法幫我們推動工作，只在這兩間辦公室裡，就度過了四年多艱苦的歲月。

籌備處成立的前兩年，我帶著幾位不計代價的朋友，在這陰暗的辦公室裡，不無四面楚歌之感。

教育部從來沒有籌備過博物館，因此不知籌備處為何物，考試院也不知以何法管理，因此樣樣沒有成規可循，上文有所請求，幾乎一律駁回。有錢也不給，給了也不能用。我們的編制與人事，又遲遲不肯批准，使得籌備處靠借債度日，工作人員拿不到薪水。負責批准經費與計畫的經建會，一片懷疑之聲。

我是靠信心與毅力做下去的。

我相信自己一定會把事情做好，我知道怎麼規劃，怎麼無中生有，而且我有愈是面對艱難愈不退縮的個性。何況我有幾位願意同甘共苦的同仁為我的後盾。

第一步，先以問卷調查的方式，向中、小學的老師請教，他們希望有怎樣的科學展示。再以信函寄給給世界上五十多個重要的自然史館，告訴他們我們的打算及現狀，請教應如何進行規劃。

由於沒有標本，一切從零開始，只有放棄傳統的分類展示法。有人回信認為仍應自收藏開始，有人則給我們鼓勵。其中最鼓勵我的是卡內基自然史館的退休副館長，史瓦格（Swager）先生，他認為沒有收藏的包袱，反而是做好一個先進的自然博物館的契機。後來我請他做顧問，來台數次，對我們的計畫提供意見。

第二步，聘請與科學博物館相關的專家，成立了顧問委員會，來決定展示的內容。這些顧問都是該行知名的學者，有廣闊的視界者。他們不會有專業的偏見，有接納他人意見的雅量，有意幫我成事者。因此這個委員會，改館後稱為諮詢委員會，前後十數年，成為我最有力的支柱。

經過籌備處同仁多次的商討，顧問委員會的審議通過，工作的方向有了一個輪廓，不出四個月，就有了建館的哲學理念，有了闡釋的目標，及涵蓋的科學領域。

建館的總主題是「人與自然」。

建館的三個闡釋範圍是：

萬物之靈的人類：對人類軀體與心靈的闡釋。

偉大的自然界：對自然界與自然現象的闡釋。

人與自然的和諧關係：對人與自然關係的闡釋。

這是經多次討論，由我整理寫下來的。這樣的內容綱領已經說明了自然科學博物館所涵蓋的學域。那就是傳統上自然博物館所涵蓋的生物科學、地球科學與人類學。可是自然科學博物館是國內第一座科學博物館，顧問委員的背景遠超過此三個領域，因此增加了數理科學、人體科學與農業科學。

第三步，在大方針確定後，就以腦力激盪的方式由籌備處同仁與顧問委員提出有故事性的主題。我要求大家注意趣味性，以降低教科書的色彩。依此，我們決定了三十六個主題，各學域大體均勻分配。

這種主題展示的方式是我們新創的。在當時，環視世界主要自然史館，仍然是以分類為主，使用主題，可以不必有大量標本，可以凸顯科學的趣味性，可以做跨領域的展示。我們初步決定的主題，並非都有具體的內容，也並非都很理想，可是足夠作為工作的起點。

科博館橢圓形的中庭。

第四步，我知道政府財經人員對自然博物館的經費仍然只有七、八億的概念，要做出三十六個主題，外加收藏等，會把他們嚇跑。所以定一個發展順序，以分期建設的觀念向他們提出，就有被接受的可能。

分期建設不僅是事實上的需要，也是我個人的信念。我認為任何一個偉大的機構，不論是學校還是博物館，是很多人的智慧與努力，在很長的時間中，陸續發展成長起來的。開辦時可以有一個理想，然而不論在人力、物力上，或經驗與見識上都有嚴重不足，再了不起的領導人也無法在幾年間建立一個可垂之久遠的機構。我們要一面做，一面學才成。可是政治人物都不太習慣這樣的觀念。

要分期就要有個分期的原則。在討論後，我們很快就決定了優先順序的四原則：

1. 以不需要收藏品者為優先。
2. 易於製作、不必經過繁複設計者優先。
3. 對大眾有吸引力者優先。
4. 最能表現地方特色者優先。

到此，我們有了建館的理念，有了建館的內容與主題，有了發展的順序：也就是有了想法與做法，可以提出整體建館計畫，申報到政府

第一期計畫——這個計畫只有短短的幾頁，卻是經過半年時間的思考，同仁們的心血結晶。是深思熟慮，衡量實際情勢訂出來的。我對計畫的可行性深具信心，因為它既有遠景，又有實施的彈性。

可是只有整體計畫，沒有實施計畫，仍不可能有進展。必須同時提出第一期的建設計畫。

根據我們定出的優先順序原則，大家選定了先做太空與氣象。主題名稱是「宇宙乾坤」與「氣象萬千」。我開始翻閱大量資料，知道這就是星象館之屬，必須有一星象儀。自資料中，我知道美國的兩家科學館已有了星象儀加上全天域劇場的設備，頗受歡迎，我直覺地感到這是未來博物館的明星。就決定在第一期計畫中把它稱為「太空劇場」。至於氣象，則以知識性的圖表與模型展出。這個計畫，加上我們粗略估算的經費需求，就由教育部轉到經建會。

經建會在提委員會前，都有初審，以便作業單位作成建議。在會上，他們請了沈君山來審查。這位老兄原是我聘的顧問委員，卻不來開會，自然不知計畫的來龍去脈。他就把他最早的科學館的構想說出來了，希望可以讓學生學到基本的科學原理。他所想的就是外國的科學

了。

選擇星象儀廠商

中心。我本打算說服他，後來想想，科學中心是孩子們很喜歡的，可是本不應設在自然科學館，應設在科工館才是。然而既然是大家的意思，何不將計就計，增加一部分數理展示，以達成我開館時造成轟動的願望？這就是把第一期的展示結合部分數理科學，部分天文氣象，合稱科學中心的原因。

經建會終於於七十一年二月，通過了我的整體發展計畫及第一期建設計畫。籌備處成立不到一年，就通過了初步的計畫，已經很令人滿意了，當年經建會的效率與理性，今天已看不見了。

行政院原則同意後，我們要提出第一期的詳細計畫。為此我出國考察，實地了解太空劇場的建設。全天域電影機是加拿大IMAX獨家生產，無可選擇。但是星象儀就要比較效果、談談價錢了。至於科學中心，問題比較簡單，就交由高振華先生負責，他後來接替孫教授，擔任研究規劃組主任。

傳統的星象儀以西德蔡斯（Zeiss）最佳。美國的斯比茲（Spitz）已發展出用電腦技術呈現的星象儀，有與IMAX合作的經驗，我原是屬意他們的。日本五藤公司的代表偷偷提出資料，指斯比茲有缺失，使我一時失掉主張。東德的蔡斯在台灣也有代理，表示東德製品與西德相同，但價錢便宜，誘我去東德耶納考察。

為了發現真相，就冒險去了一趟耶納。當時鐵幕低垂，我提心弔膽地到耶納聽了簡報，看了他們的演示，覺得他們的星象儀雖歷史最久，效果不及西德。當提起圓頂是傾斜的時候，他們表示未曾嘗試。

自東德去了美國，在紐約會見西德蔡斯的代表，到華盛頓細看太空館的蔡斯最新設備，星光效果確實亮麗可觀。自東部到中西部的明尼蘇達科學博物館，專程試看斯比茲設備的效果。在表演星象動作的時候，居然無法啟動，證實了日本人的說法。而東德與西德星象儀的故障率幾乎接近於零。

到舊金山去看科學院博物館的毛利生（Morris）星象儀。這是戰後自創，後來由五藤公司承接的系統。回國前到日本看了五藤的演示，其效果不及西德，但與東德相近，價廉而有新的電腦設備，尤其重要的是，願為我們開發在傾斜圓頂銀幕上投射。

回國後，覺得只有一個選擇，就是日本五藤。

但是，這些產品的代理不讓我們下此決定。斯比茲使用政治壓力，有美國參議員致函給政府；東德的代理商則用媒體的大幅報導來造成困擾。由於東德造價昂貴，又來不及製作完成，我就負起責任，向經建會報告，推薦五藤的產品。所幸大部分委員無意拖延，案子不過

三億，才由俞國華主委裁示通過，不但通過，而且接受我的要求，增加了百分之五的物價波動，與百分之十的計畫變更。俞主委是十幾年間，最開明而有胸襟的經建會主委。時間是七十一年十一月。

花了一年半的時間，終於可以開始實質建設，今天想想是值得的。謀定而後動，是日後成功的保證。這時候，羅校長已經離開中興，新校長待人很傲慢，我已辭去中興的工作，專任籌備處主任，準備衝刺。

第一期的實質建設是很順利的。雖然小的波折不斷，如建築執照申請時的紅包風波，購買全天域的議價，乃至開工時未舉辦典禮，使林市長不高興等。大體上按照計畫進行，建築師與營建公司也都認真負責。此時籌備處內部，牟海超離職，秦裕傑擔任祕書，以他熟練的行政經驗與工作的熱忱，解決了大部分的人事問題，使籌劃工作得以順利進行。而孫克勤離職，由實幹的高振華擔任規劃組主任，使工作自構想階段進入建設階段，使第一期的工作終能在民國七十五年元旦開館，引起博物館之熱潮。

第一期開館

開館是教育部長李煥先生主持的。是後幾個月，觀眾與訪客，迎接不暇，假日經常排長龍。太空劇場尤為大眾所喜愛。俞國華院長與郝柏村總長來訪，印象深刻，即席同意增加解說人員，郝總長並指示軍校學生分批來參觀。蔣經國總統因病，派了媳婦徐乃錦女士來看，給我

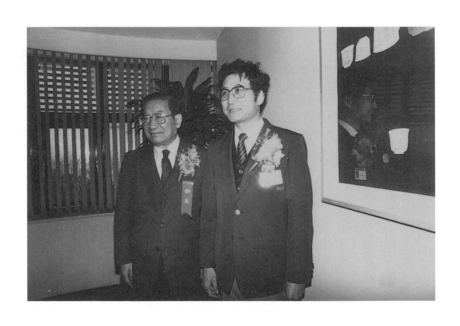

促成科博館開館的重要推手，李煥先生（左），時任教育部長。

們很多鼓勵。同仁無不受到鼓舞，工作情緒高昂。我們為台灣的博物館開了新的紀元。

開館固然是令人興奮的事，但接著來的營運與正式成館的努力仍然要煞費精神。一個展示面積不足千坪的館，每年有一百六十萬觀眾，到了週末，連展場中空調都無法應付。而週末人員的配置，也靠同仁們士氣的激勵。我們開發了台灣首創的電腦科學遊戲，開創了第一個館內的餐廳，加上賣店，真是麻雀雖小，五臟俱全，已有國際級博物館的架勢。因此我招待過很多元首、外賓，包括李光耀先生。

但我們仍然是籌備處，是以任務編組來運作，主管都沒有加給，我仍然不是館長。這是因為組織條例很難過關。先是卡在教育部。我們是第一所科學博物館，希望有效率的組織，足夠的人員，但社教司則要以原有的各館為模式。重點在，我堅持要以學術人員進用大部分人才，予以研究員相當於教授的資格。我要把博物館等於公務機關，逐漸改為等於教育機構。加上我本人並非公務員，要以教授身分分擔任館長的問題，是李煥部長的堅定支持，才建立制度的。

過了教育部，要到行政院。而行政院的審查要看人事局的態度。他們仍然不了解為什麼需要研究。我觀察世界潮流，知道電腦將成為一股主要的力量，遂設立了國內博物館第一個資訊組，也費了不少口舌。

好不容易才在政務委員郭為藩的幫助下通過，送到立法院。

當時的立法院尚為老委員控制，通過不成問題，問題是員額。吳延環是執刀的人，堅持要刪減。他是長輩，認為年輕時背過我的前妻逃難，我無話可說。幸李部長運用他的影響力，才通過了一百四十人的編制。我得到館長聘書已是七十六年的春天了。

展覽廳一隅。

Chapter 10

Hard Knocks

第十章 | 建館橫逆

開館掌聲雖令人興奮，我的心情並不很輕鬆，因為更重要的第二期建設，與組織條例等，正進行到很緊要的階段。

在我積極推動第一期建設的同時，第二期計畫已經發動了。在第一期建築發包階段，計畫書送進了經建會，於七十二年的二月初次審查。當時經建會中住都處的前後任處長，張隆盛與蔡勳雄，都很幫忙，但簡報的結果甚不理想。

困難重重的後期建設

經建會中，自然科學博物館的潛在敵人是政務委員費驊先生。費先生是工程界的前輩，在政界一帆風順，對我也很愛護。他歷任數部的部長，是政府中有影響力的人物。民國六十四年冬天，中正紀念堂比圖，我在去美國的飛機上，看到比圖的廣告，頗有所感，就寫了一封信給《中央日報》，反對排斥當地建築師的比圖辦法，主張要公開就全面公開，由評審決定優劣。我寫這信時，完全不知道是費先生主辦的，而且他的兒子正與外國建築師合作參加比圖。該信經《中央日報》披露，他的不愉快經過胡兆輝教授的轉述，我就知道了。

在行政院，費先生似乎是負責文教的政務委員，對教育部的計畫有很多意見。國家十二項建設中文化建設的博物館計畫，雖經行政院通過，他卻不甚贊成。所以於公於私，他都站在反對的立場。在第一期計畫審查時，他就明確地提出了反對自然科學館的意見，也不贊成太

空劇場的設置。他的意見沒有被俞國華接納，使他很不高興，到了第二期計畫審查時，火力就無法阻擋了。

經建會的部長們不久前才通過了三億多的第一期計畫，忽然又看到第二期計畫，而且經費增為十多億元，認為這是無底洞。我解釋說，自然科學博物館之本體，就是外國的自然史博物館，第二期將是自然史的主幹。至於經費完全看政策，我要的錢可以做到國際標準，要降低標準，可以看錢做事。有一位部長問我全館做完要多少錢，我回答說，大約要四十億，但不必做完。

這個數字教育部的在座官員也是第一次聽說，大家都不免怔了一下，但就成為後日教育部的底牌。當時委員們既不願降低標準，又覺花費太太，一時無聲。李國鼎提出財團法人的想法，又提出自然史館在現階段不如科技館重要，考慮可否改為青少年科學館。我表示這是教育部奉行政院核定的計畫。

他們發言後，俞國華輕鬆地說，這是他們兩位有科技背景者的一偏之見，但也沒有下結論。

會上來了一位客人，那就是文建會主委陳奇祿先生，被邀請來會表示意見。他對此計畫並無了解，但以專家身分指出計畫中「古代中國人

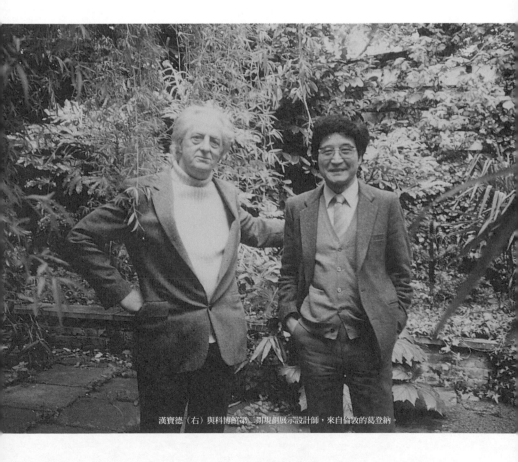

漢寶德（右）與科博館第二期規劃展示設計師，來自倫敦的葛登納。

的故事」一主題不妥，他與我請的顧問李亦園先生心結甚深，說這話我很了解。同時我也知道他自認為是博物館專家，不相信新時代博物館的價值，認為台灣只有省立博物館才算博物館。他在會上作不利的發言，更加沒有結論了。

後來我為求他徹底了解，到文建會去為他做簡報。陳主委與我個人早已相知，簡報也是向他請教之意。發現他的反對立場是在費驊請求下決定的。

那次會上原則通過，只是要審查內容，正面的收穫是要我們培訓專才，選送專人出國。後來張譽騰、周文豪都是在這個計畫下培養出來的。

照說既已原則同意，把內容弄仔細些應可過關，可是費驊堅決反對此案，甚至以辭職相威脅。我當時以為他忠於國事，曾去行政院為他簡報，可是他對計畫內容不表意見，認為教育部的此一計畫應徹底修改。他主張此案應交外國人辦理，要再辦出國考察。

我了解費先生的決心後，知道事已不可為，決定辭去籌備處的職務，到台大教書。當時台大土木系辦了一個建築與城鄉計畫組，夏鑄九已在該校任教，一直希望我去。這時候我已取得台大的聘書。

我有此決定，口頭告訴朱部長，他要盡力挽回此事。他要我為他準備一個文件，可以在院會後與孫院長面談。為此秦裕傑跑上台北，忙了一陣子，文件備好了，可是消息傳來，孫院長身體不適，沒有主持院會。

照理說，一位部長，是內閣大員，主持教育大計，區區博物館這麼件小事，應該可以乾斷才是，可是我國的制度，堂堂部長還要屈服於政務委員之下，想見院長都沒有機會，真是不可思議。這，加強了我回學校的決心。

巧遇貴人

自台北回來，遇到時任國民黨台灣省黨部主委的宋時選先生。他請我到他的住處吃飯，我聊到近年來種種古怪經歷，告訴他我決定回學校教書。他卻大不以為然。他對我有信心，認為我若辭職，此館前途堪虞。他勸我稍安毋躁，讓他試試向孫院長說明。

我向來不知道宋先生有這樣大的影響力。在與他談話之後不久，教育部就接到電話，孫院長已定好時間，要與我見面。

七十三年一月十八日的下午，我帶了簡報的書面資料面見孫院長。原定三十分鐘的談話，延續了一個多小時，聽了我的說明，就交代第六組龍組長簽辦。他鼓勵我繼續努力，要注意學術界的共識。多年後他

告訴我，當年因費驊堅決反對而有所延誤。這個案子未經經建會同意，就由院長直接批准，是少有的例子。若干年後孫院長來館參觀，我談到這段往事，他也記憶猶新，非常高興當年有此決定。可是此案批准，距離經建會「原則同意」已經整整一年了。

計畫批准，同仁大為興奮，第二期的規劃就如火如荼地展開了。

首先是請倫敦的展示設計師葛登納先生（James Gardner）來台，商談展示內容及設計委託事宜。

我在七十二年六月，期待計畫批准的時候，去了一趟英、美，尋找優秀的設計師。倫敦的葛登納先生是我的選擇。我在國際博物館協會的大會上查詢了幾位英國專家，知道他受到英國同行的尊敬，是英國五位皇家設計師之一。我如約到他在倫敦北區的家裡，就知道他是我要找的人了。在他的客廳兼辦公室裡，陳列了他設計的各種模型與藝術品。年近八十，一頭白髮，眼光仍然犀利有神，是天生的設計師。

計畫批准後，他來到台灣已是七十三年春天了，在中興大學的老辦公室裡，他對第二期的內容進行了解，並深入地討論，最後做了兩大修改。其一，把原先第二期中他不熟悉的兩個中國主題移到第三期，第二期的內容就形成「自然演化史與自然現象」的系列；其二，是把三

個主題連成一體，構成完整的演化史。這樣的結果，一方面使自然科學博物館的發展段落分明。第三期就是「中國的科學與文明」了。

個主題連成一體，構成完整的演化史。這樣的結果，一方面使自然科學博物館的發展段落分明。第三期就是「中國的科學與文明」了。

同年的中秋節，他再度來台，向我們簡報規劃結果。他帶來了一個簡單的模型，是對建築空間提出的建議，根據那次討論的結論，我開始徵求建築師。

我用邀請的方式請了五位建築師參加，除了宗邁事務所之外，都沒有考慮展示的需要。他們也沒有來要求進一步的資料，有的設計還自己表現出一套博物館理論，使我感覺建築比圖實在是無端的浪費。宗邁的設計雖不盡理想，略加修改，葛登納也覺得很滿意。第二期的建築與第一期共同形成一群眾廣場，廣場的兩翼都有大面積的騎樓，就成為自然科學博物館的重要特色。

決標審查

七十四年夏天，突破了種種困難，第二期建築終於開標了。在此以前，教育部通過了我們與葛登納的設計合約，第二期就可順利推行了。這時候，第一期建設已近完成，又逢南園完工，幾乎是我一生中最高興的時期。

可是到了展示工程要發包的時候，問題又出現了。這次的問題出在審

計部。

價值數億的展示工程，委託一家公司設計，已經很不容易了，為此我
不能不感謝教育部對我的信任。而這位葛登納先生在設計完成時，堅
持要包給歐洲的製作公司。他的意思是英國國營的 Beck & Pollizer 公
司，信用好，經驗豐富，製作工廠在倫敦，就其監造合約中的責任而
言，是最適當的。他年事漸高，做事認真，展示製作時要就近監督，
對我們是最有利的。然而按照審計部的規定，這是十分困難的。

在教育部與審計部間往返數次，四個多月過去，沒有絲毫進展。在當
時我與何懷碩夫婦往來甚密，懷碩聽了我的牢騷，建議我找他們認識
的第五廳黃蔭昌廳長請教。我於七十五年底見到黃廳長，他耐心地聽
了我之所以希望議價的理由，也深深了解我渴望國際高品質的心情，
就教我合法申請之道。就這樣，審計部終於核准了議價的請求。三個
月後議價成功，以一千二百五十五萬英磅決標。但也因此誤了半年，
把完工的日期定在民國七十七年七月底，以配合八月一日開放的日
期。

政府的破格支持，與我一再的堅持是有代價的。葛登納先生在演化系
列上的設計超乎他自己的水準，完成了當時世界上最好、最完整的自
然史展示。直到今天，十幾年過去了，仍然不輸他人，使自然科學博

物館成為真正有國際標準的設施，同時使該展示成為在台灣展示的標竿，也是幾乎無法達到的標準。如果說，科博館的第一期開了台灣民眾的眼界，第二期的展示則使很多國際人士刮目相看。新上任不久的毛高文部長不喜歡形式，很不甘願地主持了第二期的開幕典禮。

我向來認為科學博物館除了以大眾科學教育為目標外，美感培育也是任務之一。科博館並不直接進行美育，但一切展示及建築環境都要以具有美感的方式表現出來，以收潛移默化之效。展示的美感同時可以建立高超的標準，使之具有持久的價值。所以我要求同仁有此認知，為觀眾作美感的表率。第二期開館，同仁們無不以興奮的心情，面對觀眾。

在第一期開館，第二期展示發包的七十五年春天，我本以為自然科學博物館的本體已定，第三、四期不妨暫緩，等未來的館長徐圖發展。哪裡知道李煥部長為了幫助我早日完工，堅持要立刻進行。

實現第三、四期的理想──

我記得那是在他的辦公室，談到二期的經費問題。他問我三、四期如何了？我回答說，經建會似乎打算可以暫時延後。他立刻站起來，打電話給經建會的副主委王章清，在電話中不但聲明自然科學館的第三、四期要立刻做，而且強調高雄的科學工藝博物館也要做。王章清在電話中只做輕微的抵抗。他交代我三、四期一起報來。

科博館中庭。

在軟弱的朱部長之後，李部長顯得很強勢。他的一句話，我又把精神振奮起來，面對新的挑戰。七十五年五、六月間，就整理了三、四期的建築與設備計畫，報了二十五億元的經費，經教育部送到行政院了。

經建會排定了七月三十日審查。俞國華做了院長，經建會已經沒有往日那麼威風了。但我還是怕被否決，就打電話請李部長陪我去。李部長接了電話，問祕書當日是否有空，祕書說另有安排，他說漢先生要我陪他去經建會，重新安排吧！

到了開會的那一天，依例還是我帶人去安排幻燈簡報。準備好了，李部長進來，大家都站起來與他打招呼。一個很複雜的案子，我報告完畢，居然沒有人提出問題。費驊已因車禍去世，李國鼎只說了一句：「建築可以先建，內容可以慢慢檢討。」因為無人搭腔，案子在五分鐘內通過了。李部長問我，你要我來做什麼？他不知道，如果他不來，我至少要答辯個把鐘頭，即使通過也會附帶一些條件。回想第一、二期過關的往事，不禁令人感慨不已！

困難接踵而來——

經費問題解決了，土地卻出問題。

台中市雖承諾提供土地，卻沒有錢買土地，因為都市計畫的公園用地

也要按公告地價向地主購買。

其實這個問題我已為台中市解決一半了。七十五年三月，開館不久，我請省主席邱創煥來館參觀。事後我做了簡報，有台中市張子源市長與林仁德議長陪同。他提出尚有土地未徵收的問題。他慨諾補助半數，其他可以貸款。可是省府的補助要第二年才有，一時無法解決，市政府想出法子，向館裡借工程周轉的經費，此法經教育部同意，才勉強解決了。

錢的問題解決了，又出現建蔽率的問題。根據都市計畫法，在公園中建築，建蔽率不得超過分百之十五。前二期沒有問題，但三、四期面積遼闊，占地甚廣，非占到百分之二十不可。經過反覆的溝通，非改變都市計畫，把公園用地改為機關用地不可。

以上的問題雖麻煩，花費時間，還可以順利解決。可是也有幾乎解決不了的問題。在三、四期建築發包之後，市政府發現在土地的中央有一塊一百多坪的土地，屬於國有財產局，尚非博物館所有，因此不能發給執照。我們認為既為國有地，一紙公文即可解決，誰知這塊地是我的厄運。

在法律上，這塊地是「抵稅地」。即當年的地主因無錢納稅才把地抵

給財政部的。這樣的地被視為現金，不能無償撥用。即使是公用也要拿錢買。這已經是不甚合理的設限了。這塊地甚小，台中市政府可以出得起錢購買，可是省政府的地政處反對。

反對的理由是，財政部國有財產局的土地依法只能賣給使用土地的博物館，市政府沒有權力購買，而市政府不可以出錢為博物館買地。這是死結。國有財產局的官員很開明，表示可以通融；地政官員都非常保守，即使上報內政部的地政司，仍然不同意。最後只好請行政院幫忙。他們想出一個法子，由法務部主持會議，各單位均參加，各表立場後，由主持人裁示做成結論，交由市政府執行，發給執照。

這個紀錄到了市政府，仍然為科員所拒絕，怎麼商量都過不了關，市長說了也不算。最後是靠建管課長是我的學生，了解了案情，決定負起責任，發出執照。可是時間已耽誤了一年。正式開工已是七十八年六月了。為這件事我體驗到官僚的可怕。完工後，郝柏村來館參觀，我告訴他這段往事，他不斷搖頭，不能理解政府的科層政治已僵化到如此的程度。

這一年具有關鍵性。因為得標的忠和營造廠財務本來就不健全，如果第一年順利施工，工程已可完成一半。而在七十八年中以後，物價波動，使他們發生財務危機，幾乎做不下去了。以後的一年對我而言，

每天都是噩夢，幾乎垮在這個工作上。

忠和做不下去了，怎麼幫忙也解決不了了，眼看非解約不可。照過去的事例，公家機關遇上營造廠倒閉，必然因糾纏不清的法律問題，拖延十年、八年才能解決。所以到了八十年三月，忠和在燈盡油乾的情形下，正式停工的時候，我開始面臨是否要解約的考驗。

其實在七十九年初，問題初次出現的時候，我就有意解約。與工程界的朋友談起，他們都要我謹慎，一旦解約會有黑道介入，使後期的工程不得順利發包；其次，解約的廠商可能懷恨，告到法院，工程要等案子解決才能進行，最拖延時日；再其次，可能對我本人發動攻擊，或由立法委員對我施加壓力。就是因此之故，我用各種方法，花了近一年時間，想盡辦法幫廠商的忙，做到仁至義盡。加上我平時連節禮都不收，得到他們的尊敬。所以山窮水盡，廠商也無話可說了，我就毅然解約。他們來我家求我，我也求他們諒解。

這時候的教育部長是毛高文。他承受了不少的立法委員的壓力，有好幾次，他在立法院會場打電話給我，要我小心處理。後來我索性告訴他，他如果出面干涉，我解決不了問題。希望他把壓力推到我身上，他欣然同意。

重新招標——立委的壓力雖大，經我詳細說明利害後，大多不再過問。可是此時由於館內人事不和，有人藉機向監察院檢舉，以當年忠和的資格不合為名，希望混水摸魚，自其中得些好處。

當時的監察院老賊當道，有些監委靠打秋風過日子。其中有一位王姓監委，年逾八旬，已半痴呆，由兒子為助理，到處要脅公務機關，聽到這個消息，立刻以監察院查案為名，來館調卷。此公坐在我辦公室裡，不發一語，只是流鼻涕，一切話由其公子代問。他們走後，我萬分感慨，實不知國家的政治腐敗到這種程度！我本想向國民黨中央黨部要求幫忙解決，可是他老先生查案申報的協同監察委員就是中央黨部的要員！

這時候，我受到很大的精神壓力，血壓突然升高，頭髮開始脫落，幾乎要放棄了。可是我已決心完成這座博物館，只有絞盡腦汁來應付問題了。

所幸博物館籌備之始即來幫我忙的吳俊賢技士是辦事很妥當的人，招標過程如公文全無缺失。監委的用意，是自忠和的投標資格上做文章，先是向忠和榨取，再威脅博物館，謀取私利。忠和的紀錄冊上並無過失紀錄，而且也沒有油水可撈了，就一再地騷擾本館，弄得人心惶惶，只是想討些好處。

既然已經解約，就要進行招標。解約時留下不少小包的債務，忠和無法償還，都要新的包商處理。我恐怕沒有人去投標，考慮再三，就拜託營造界正派經營的朋友，一定要幫忙投標，就大膽地進行重新招標作業了。

民國八十年四月，終於順利由凱拓營造得標。由於物價漲了，工程費也上漲，但是有明台產物賠償的一億元，尚在預算容納的範圍內。凱拓的老闆也是朋友的朋友，我一再拜託，就盡量地趕工了，並重新定下八十二年八月為全面開館的日期，做為全館努力的目標。

在建築開標之後，要為空調開標，由於經建會要求一定要節省用電的儲冰式，又有一番周折，我聽取簡報，了解美法等國的系統，考量我們的建築空間，也大膽選取工研院改良的系統，安放在建築筏基裡，以節省經費與空間。

層層審查──

可是這時候展示計畫卻遇到了阻力。

第三、四期的計畫，規模大過一、二期之和，共十四個主題。一為地球科學，共八個主大部分，一為中國的科學與文明共六主題。第三期展示在第一期還沒有開館的時候，就委託日本丹青社進行規劃。為什麼找日本人？因為中國科學的資料必須自大陸取得，當時

兩岸並無交流，日本人則已可自由進出，此其一；日本人對中國科學向來很有興趣，他們有不少研究中國科學的學者，此其二；第三期由英美設計師主導，第三期希望變變風格，此其三。丹青社是經過高振華先生與我去日本探訪，認為是較有博物館展示經驗的。

丹青社很用心地籌劃，主要的貢獻是作成空間架構，把科學與技術、農業、醫學等致用之學放在樓下；把心靈、南島民族、古代中國人等涉及於文化的展示放在樓上，用一個關鍵性的展示，即宋代水運儀象台的復原模型放在進口處的中央，做為中國廳的標誌性展示，而且串連樓上樓下，結合物質與精神。他們的規劃被我們的同仁改了很多，有些基本上是我的設計，如中國人的心靈廳懸弔的廟宇，但他們以水運儀象台為核心的觀念為大家所稱賞，認係突破性的構想。

問題卻出在這個水運儀象台上。這是北宋時宮中用水來帶動的鐘錶，且有渾象與渾儀，既有科學史的意義，又有人文的價值，且外形好看，具有展示價值。有趣的是蘇頌留下來的書，詳細說明了構造，可以據之復原。唯一的問題是中國古書的圖不夠寫實，在構造細節上語焉不詳，近世的學者雖有復原，卻得不到共識。大陸只做了縮小的模型復原，日本人曾做了水動力部分的復原，卻是照英國人研究的成果。

戶外兒童遊樂設施。

丹青社既決定把此台當成主要的展示，除原寸復原外，還請精工舍加上現代裝置，使它計時精準些，因此經費偏高。

第三期計畫送到教育部，部裡人事更迭，把展示業務的審核自社教司轉到總務司。總務司既不懂展示，也不懂科學，接到公文，不知如何處理，就送科技顧問室審查。這就慘了。

我於辦博物館時，李模次長就警告我不要依賴教授。我也試過，而浪費了經費卻得不到結果。所以後來的一切計畫，除了諮詢委員會的教授外，沒有再請其他教授參加。很愉快的是，社教司的計畫未經過科技顧問室的教授們，才有第一、二期的成就。後來的科學工藝博物館，花了七十幾億而展示無甚可觀，乃因太過遷就教授意見的緣故。

教授先生們是很純真的。他們忠於自己所知，也堅持自己的意見，自以為是。可是卻不考慮展示的目標，也不顧及博物館的經營方針。委託精工舍設計的復原模型，不但具有計時的功能，可以調整誤差，而且有演示的功能，可以看到機器的運轉，有相當的吸引力，只是造價確實高了些。教授先生們看了，覺得簡直是浪費公帑，所以連沈君山這種所謂通人，也不贊成。他們不知道，我在第一、二期的建設中花的錢，超過這些多多了。若早經他們審查，一定開不了館的。

專家審查

他們大多來自清華，就向曾為清華大學校長的毛高文告狀，認為我太專斷，決策過程粗糙。我把諮詢委員會的名單拿出來，都是有更高地位的教授，毛高文沒辦法，只好交趙金祁次長協調，平息教授們的怒氣。

我反省自己推動博物館建設的風格，確實是有些專斷。可是我是有把握的專斷，我每下決定前，必然對於內容已掌握了精要，對於其效果有十足的把握。我實在不相信一群對事理摸不著頭腦的角色開會，會得到高明的結論。我對於做事是相信才智論的。事情是由才能與智慧做成，不是靠專家學者集會。我不敢說自己是才智之士，但做做博物館這樣的小事，使它達到國際水準，確實在我的能力範圍之內。

然而不幸的，近年來，各級政府動不動就用專家集會審查來做決策，就出現很多平庸的產物。

趙金祁次長一再以時間急迫為理由，協調了多次，包括請客吃飯，用心良苦。教授們看到部長的困擾，就決定放我一馬，雖然他們仍然希望我能把水運儀象台做成一個不能水動的小模型。這，我是絕不能接受的。

他們在這上面做文章，使我頭痛又忙碌了一陣子，可是沒有耽誤，因為建築因換廠商已經延遲了，還有些多餘的時間。遂把水運儀象台等

自行開發水運儀象台

大的項目扣下來，先行發包，讓我多思索一下以後的做法。

我這時候覺得，雖然過關了，並沒有勝利。若照原定計劃請精工舍做水鐘，必然會受到中國的科學由日本人復原的譏諷。我衡量一下時間，決定自行開發。我要做一具由自然科學博物館開發出來的水運儀象台。我放棄日本人的計畫，原因之一是在該計畫遇到學者挑剔的時候，負責研究的日本京都大學的學者，像縮頭的烏龜，不敢拍胸脯。我對他們失掉了信心。

宣布自製之後，有大陸與台灣的人士透過不同的管道表達負責製作的願望。可是沒有人有足夠的經驗，使我有信心付託給他們。最後還是大膽決定依館裡的同仁，也是我的學生郭美芳小姐的建議，自行開發。在已建好的三期建築裡，郭美芳帶領一個工程小組開始細心地製作並試驗水動的核心系統：樞輪。我經常提心弔膽地去工作現場觀察進度。試驗大體成功後就委託熟悉於古代木造的慶仁營造廠製造木構架與雕刻，委託新竹的林先生製作渾象與渾儀。當即將完成的時候，李煥院長帶客人來參觀，我為他導覽，感到十分驕傲。因為這是自然科學博物館自行開發的，世界上第一座原寸，能動的水運儀象台，那已經是八十二年的春天了。

放棄了日本的設計，也放棄了演示的可能性，在教育功能方面差了

些。可是以博物館的立場來說，雖有所犧牲，依原件復原是正確的決策。這一點，可以認為教授鬧了一陣子的貢獻吧。

第三期的工作沒有完全交給日本人，有相當大的部分留下來，由館裡自行主導，由同仁們積極參與設計與製作。今天中國科學廳舉目可見的展示，尤其是中國科技部分，幾乎全出於本館自己的設計，或自大陸購買的標本。丹青社只是總其成而已。宋代虹橋的復原就是一個例子。

第四期同時進行。地球科學廳中，除了「芸芸眾生」與「微觀世界」兩主題仍為精緻之展示外，其餘主題均為博物館教室。為了提高觀眾的興趣，更增加了三個劇場，分別為立體劇場、環形劇場與鳥瞰劇場，以展示地球環境。這一些都要在半年之內安裝完成，館內同仁全力投入，保證了這些設施的成功。

可以想像，二十五億的預算要在二、三年內執行完畢，會忙到什麼程度。我們能在此提出的不過九牛一毛，同仁們的辛苦是我終生感激不盡的。科博館的同仁與我建立了工作伙伴的友誼，雖分離多年，仍然有深厚的感情，不時地要我回去與他們小聚。

最後的一年多，來自清華的李家維副館長為我分勞不少。他的協調與

解決問題的能力，在千頭萬緒的收尾作業上發揮了極大的作用。後來由他接我的館長是很自然的。

全館落成是民國八十二年的八月，距離二期開幕已有五年。這時候，郭為藩先生是部長，我請他來主持，他建議請連戰院長。連先生是答應了，可是我大約是不受歡迎的人物，後來又取消了。他被安排參加些雞毛蒜皮的公眾活動，對於這樣重要的典禮卻不肯來，實令人不解。好在我也不喜歡裝模作樣的政治人物，就由熱心的郭部長來主持。我又請了孫運璿與李煥兩位前院長，為屋頂廣場的龍虎池開光點睛。當日免費開放，科教組主任王維梅安排了各種活動，有近十萬人進入湊熱鬧，晚上我回到家裡睡了一個大覺。

是年冬天，我們舉辦了一個國際討論會，邀請全世界最著名的自然史館館長，包括北京與上海的自然博物館長來台提供卓見。他們對我們在這麼短的時間內，以這樣少的經費，建造出這樣水準的博物館，表示出乎想像。

Chapter 11
Fine Arts School
第十一章 | 教育夢境

話說我接受籌劃自然科學博物館的工作，原本只打算做三年，一頭栽下去，卻花了十二年半的時光。這是我一生中最寶貴的歲月，一直急著早日做完，可以回到自己的生活，不必再與政府官僚系統糾纏。可是毛高文做部長不久，就為我安排了另一個任務。

再築夢境

民國七十七年夏天，第二期開館不久，他就告訴我科博館的本體已經完成，後面可以交別人辦理，我應該去台南辦一所藝術學院。我與他相識多年，他一直認為我應該辦藝術學院，當了教育部長，機會來了，所以他很堅持。當時我推行三、四期計畫尚未遇到困難，當然希望留下一座完整的博物館，就沒有答應。他說，你先去烏山頭看看吧，漂亮極了！

毛部長不管我的反應，就於七十八年初成立了籌建小組，聘請委員，並以我為召集人。我們去現場勘察，向縣政府提出徵收一塊民地的主張。

台南縣爭取中正大學失敗，辦藝術學院是毛高文的主張，縣政府不甚歡迎，就在烏山頭水庫的西坡畫了四十公頃山坡地應付。地上有七個山頭，連為一線，做為校園是很勉強的。到場的委員與高教司的官員一致認為沒有平地是很難建校的。李雅樵縣長雖不願意，也只好硬著頭皮頂下來了。所以我們就照六十公頃的規模去規劃包括一塊十多公

頃平地。

七十八年，我帶小組成員出國兩次。一是美日考察，一是歐洲考察，帶回不少資料。到了第二年的秋天就把整個計畫端出來了。

這個計畫並不好做，因為毛高文出身工程，可是對藝術特別有興趣。他不但要求台大設置藝術學院，也鼓勵國立藝術學院改制為大學。台南藝術學院是在他任內提出的，他要把它辦成一所非常完整的藝術學府。他認為我就是那個為他完成任務的人。他要我以藝術大學的規模去構思。

我當時的看法，實在覺得烏山頭離開城市太遠，成立藝術學院有脫離社會之嫌。因為台南有愛好西樂的傳統，我向他建議設立一所音樂學院。可是他不贊成，而且強調應重視生活藝術。事實上，藝術學院與其他大學在性質上完全不同，它是天才教育，要投資大量的經費。一個數千學生的藝術學院，就必須降低標準。然而我只好順著他的思路去構想。

遠離市區的學府不是極小，就是極大。極小，可以類似修道院一樣，以心靈的寧靜平和，修習藝業。人很少，在教師的聘請上也較容易。要大，就要放大到可以成為一個社區，支持一個小學，有購物中心，

著手擘畫台南藝術學院

足以使師生安居樂業。所以國立藝術學院或國立藝專的規模，學生有一千人左右是不成的，要就是三、五百人，要就是三、五千人。

為了達到毛部長的要求，我提出了至少三千五百人的計畫，幾乎包含了藝術的每一個學門。這個計劃並沒有參考外國的制度。因為在歐洲，藝術學院都是單科學院，如美術學院、音樂學院等為主，亦有應用藝術學院之類。大陸沿襲了俄國的制度，也都是單科學院。美國的藝術專業教育比較自由，但在東部，仍然以歐洲的單科制度為主，如紐約有名的茱麗亞音樂學院。在西部，才有少數綜合性的藝術學院，其實只有一所是與我國制度相類的，那就是洛杉磯的加州藝術學院，可是其規模也很有限，學生不多。唯有東歐與德語系的音樂學院，學生可達數千人，有普及教育的性質。他們都是以音樂立國的，我們做不到。

我向毛部長簡報的計畫包括了五大部門，等於大陸北京的幾個學院之和。我把學校的系所架構與校園建築的構想提出，毛部長對我信任有加，只說很好，而且不要考慮經費，要以做好為原則。並要求以藝術大學的計畫去推動。

那時候，正是教育經費花不完的時期。同時，環保署尚未成立環保委員會，對於山坡地開發尚無嚴格的規定。台南縣政府如能把握時機，

把土地及時解決，一所大規模的，世上天字第一流的藝術大學如今應該已經與世人見面了。

可惜的是，當我正嘔心瀝血為自然科學博物館的三、四期解決問題時，台南縣政府土地之取得延遲了兩年。這固然使我完成了博物館的工作，可是台南縣希望有一所大型學校的機會就消失了。

當土地大體解決的時候，政、經情況已是八十二年初，郭為藩就任教育部長。國家財政忽然緊縮，教育部感到經費的壓力，再也沒有富裕的感覺了。同時，郭部長對藝術學院的看法比較受歐洲的影響，覺得應該設在城裡。因此他上任後曾發表台南縣的藝術學院可以歸併到成大的意見，引起台南縣民意代表的關切，使他無法招架，趕快否認。

事實上他確曾問過我藝術學院可否歸併在大學中，我的回答是，理論上應該如此，學生可以有良好的人文背景。大學生也可接受藝術家的薰陶。但在台灣，大學中的學院不能獨立自主，藝術院將為弱勢單位，第一流的教育是發展不起來的。

好吧，那就辦吧！郭部長向來是政府中最支持我的高級官員，既然非辦不可，他就要我辦下去。其實對於新設藝術學院的籌劃，已經擱置

1999年，時任台南藝術學院的漢寶德向李登輝總統（右三），說明南藝校園的設計。

兩年多了，毛部長下台，我幾乎已經不再認真地打算去台南辦學。博物館即將完成，我可以守著這座館到退休，也可以離開公職，回到建築教育界去，何況台南縣表現得很不積極。所以他問我時，我略猶豫了一下，我不希望做一件不為大家感到需要的事。就在這個時候，台南新上任的縣長陳唐山先生到博物館來看我，拜託我積極推動藝術學院的籌劃，使我很感動。前幾年，每次毛部長催我，我就約李縣長見面，總見不到人。這位陳縣長居然登門拜訪，使我有被需要的感覺。

我為藝術學院籌劃幾年，又出國考察，已經對藝術教育有所了解，從頭開始計畫一所學校，未嘗不是我的心願。到了八十二年的八月，全館落成，郭部長主持了開館典禮，又頒給我一個一等文化教育獎章，設立了藝術學院的籌備處。他打破了毛部長不准兼任籌備主任的規定，讓我以館長兼任。那年秋天，我就開始思考藝術學院的前景了。

我承認接受這個工作與我對校園規劃的興趣不無相關。我在哈佛念書時，畢業設計就是校園，一生卻沒有機會插手於校園。未來的歲月如能完成一座校園，應該是一個良好的句點。

這段時間，我也曾徵詢朋友們的看法。所得到的意見大多是負面的。他們都是好意，都是真誠地認為設在台南的鄉下，如何請到好的教授？也有人認為學生也不肯去，未來的台南藝術學院一定是第三流

高水準的小型藝術學府——

但是我接到的又只是一張聘書！

所幸到了十月，謝義勇自願來處做祕書。他原是高雄市立美術館的籌備主任，建築完成就離職，後來到文建會籌劃高雄民俗村。案子通過了，卻被新上任的主委擱置，心情不爽，來屈就我處。我為他在自然科學博物館的台北服務中心放了一張桌子，開始辦第一張公文。他扮

的。還有一位朋友懶得細說理由，只說一句，做不好的！

說來說去，問題似乎只是偏遠二字。我晚上問自己，在偏遠的烏山頭，你真打算放棄一座已受到國際肯定的博物館，去為一所藝術學院斬荊闢棘嗎？偏遠是一個解決不了的問題嗎？以我的個性來說，我要辦一所藝術學院，也是一座可以與世上第一流學校並駕齊驅的學校。我能解決偏遠的問題嗎？

我整理自己思考的方向，覺得是可以接受的挑戰。首先要放棄以台北為中心的觀念。肯定自己是南部的學校，以南部藝術界的資源為根基，可以立於不敗之地。同時，把視野放遠，自國際回視台灣，就不覺得烏山頭與台北之間有多少差別。我要辦一所有國際視野的學校，不是與台北的學校相競爭的學校。我很有機會克服困難，辦一所國際水準的藝術學院。

演祕書兼工友的角色，由於他的協調溝通，又吃苦耐勞，對藝術學院的籌劃，貢獻良多。

計畫的進行並沒有耽誤，因為計畫書是我寫的，校園計畫的構想是我勾畫出來，由漢光建築師事務所免費製作的。因此，到八十二年底，我就正式向郭部長提出新的建校計畫。

在新計畫中，我把學校縮小到六百人的規模。因此山坡地可以不必開發，保留自然環境，只利用平地。這樣既省錢，又可避免環境評估可能遇到的麻煩。其實這是很對我的胃口的。

學校的規模縮小了，學校的水準卻要提高。我比較一下七十九年的情勢，三年之差，台灣開放了私立大學的設立，有很多藝術科系設立。再設一所學院，開辦一些科系，實並無意義。因此我建議新設的藝術學院以研究所為主，且盡量不與其他學校重複，設立一些台灣非常需要的新所。

不但以研究所為主，而且要把創造性的研究所與學術性的研究所分開，建立創造性藝術頒授美術碩士（MFA）的觀念。在美國，美術碩士是藝術界的最高學位，具有與文理科博士學位相近似的資格，其成績優異者，可以在藝術學院教書。

大學教師資格認定 ——

台灣的藝術教育上，有一個問題一直困擾著大家，使創造性學科找不到優秀的教師，那就是教師資格的審訂。在台灣，教育部的學審會很保守，他們只承認博士學位。由於藝術界弱勢，多年來一直遷就學審會的專斷標準，升等要靠論文。師大的名教授，溥心畬、黃君璧等，若不是來台灣即進去教書，按後來訂定的辦法，他們連講師資格都有問題。齊白石、張大千都進不了大學之門。

要真正的藝術家寫論文是不可能的。因此升等的藝術教師有人拼湊甚至抄襲一些彼岸學者的著作；有人勉力為之，水準有限。好在藝術界並沒有健全的學術品評體系，審查的人也沒有學術背景，所以很容易騙過。然而認真的創作性藝術家不肯這樣做，就無法升級。這個問題後來總算引起教育部的注意，一位開明的人事處長花了九牛二虎之力，使學審會同意了用作品升等的辦法。只是要改變進入大學教書的資格，就困難重重，無能為力了。

在外國沒有這些問題，他們是以藝術的造詣來聘請教師。以建築教育來說，幾乎完全看建築作品。我所知道的哈佛，沒有優秀的作品，就沒有做教師的資格。有些學校，請不到大師級建築家教書，就對年輕教師要求學位，也不過是建築碩士或美術碩士。有些名師，若在台灣可能沒有講師的資格。我在普大的老師，可能連助教都做不上。

推行一貫制藝術教學

可是在台灣，由於只認博士，自民國七十年之後，大學裡幾乎沒有建築實務與創作經驗的教授，在世界上是獨一無二的。這種風氣導致優秀的大學畢業生非念研究所不可。研究生要寫論文。好的設計家為了學位，丟掉了創造能力，實在非常可惜。

因此我向郭部長建議，要辦好一所藝術學院，非把學校任用教師的資格放寬不可。郭部長一方面要求行政院人事行政局趕快批准專業技術教師任用的辦法，做為過渡期的制度，一方面則要求教育部趕快完成藝術教育法草案，送行政院轉立法院立法。

希望藝術教育法早日立法還有一個理由，就是促成一貫制教育。在我的籌建計劃到一段落時，我向教育部提出前三年的發展計畫。由於我已接近退休年齡，建議台南藝術學院第一個發展階段，只發展我所熟悉的視覺藝術及相關的研究所。可是郭部長認為一開始就要把特點打出來，同時設立與生活藝術相關的影視藝術，與一貫制的音樂教育。為了這些，更加要努力促使藝術教育法通過了。

所謂一貫制，就是在藝術學院中招收中、小學年齡的天才學生，中間不經過聯招，就可以升學。這是因為音樂與舞蹈教育都要自小時候開始。一旦發現天才孩子，應細心培養，不必照一般學校考試升學，就可讀到大學。教育部早就在初中、小學設了藝術才藝班，但因為升學

考試，不少天才學生就流失了。同時中、小學的才藝資優班，在學校受到特殊照顧，造成同校學生的心理障礙，家長並用各種方式使子弟進入資優班，因此受到各方的詬病。藝術學院的一貫制教育可以一舉解決這些問題。

這樣的制度已經在藝術教育界談了很多年了，但都沒有成功，主要是沒有法源。這一次郭部長本要以實驗教育的名義辦理，行政院堅持反對，就只有等藝教法通過了。這一點，楊樹煌教授在立法院關係上花了很多精神，終於在開學的第二年通過了。

所以開辦一所新的藝術學院，不只是辦學，而且是建立一些新的制度，突破現況，以求精進。如果沒有專業技術教師任用的辦法，台南藝術學院無法在美術，在應用藝術，在音像（即影視）藝術上請到有能力的教師；沒有藝術教育法，就辦不成第一個一貫制音樂系。開創新局是我的興趣所在，所以這些難題在我手裡突破，使我有相當的成就感。而我們的學生的表現也沒有使我失望。

話分兩頭，讓我說說校園的規畫。

前面提到，我接了籌劃主任之後，很快調整步伐，按照新的經濟情勢，新的環保觀念及郭部長的想法，提出了一個緊縮的計畫與大幅縮

小的校園。學域的架構沒有變，仍然是視覺藝術，音像藝術與表演藝術，因學生人數減少，經費縮減為四十億。在簡報中，我表示為了節省土地，台南藝術學院可以不要運動場，可以不要大禮堂，體育館，我希望保有翠綠的山頭。郭部長欣然同意，他早已面臨經費的壓力了。

我這樣做，實際上是保存了山坡，也就是沒有先動烏山頭水庫的下邊坡，雖然地質報告說這裡比較穩。我要保持自然景觀，同時釋政府各單位之疑，他們一直認為設校會破壞水庫安全。即使如此，我還是委託一家公司，做了環境影響評估，報環保署，要求早日開發。

雖然我用的都是山坡下的農田，由於環評委員會的複雜程序，還是花了整整一年的時間，到八十四年的年初才通過，這還是看我的面子。所以建校工作是自八十四年正式開始的。當然一切以整地工程開始。

我的校園規劃觀念與時下流行的看法是不同的。近年來台灣建了不少校園，大多是沿襲著功能分區的觀念，把學校裁成教學區、宿舍區、運動區等，然後畫成一個好看的圖案。這是現代主義的幼稚的思考方法的產物，我在五十歲之後就把它放棄了。

我回大學的發源地看，以牛津、劍橋的校舍為例，哪裡有什麼教學

回歸大學原貌

區？宿舍區？他們的學院就是教學、生活融為一體的環境。在這裡，他們讀書，居住、交誼、禮拜、吃喝。這才是大學生的生活。

反過來說，我們的大學宿舍區為什麼雜亂無章？又缺乏生活品味？教學大樓為什麼那麼軍營化？大而無當的圖書館為什麼那麼倉儲化？實在是因為把大學校舍分門別類，當貨物一樣地上架，因而使學生生活制式化的緣故。台灣的大學校園太缺乏靈性了。早年的東海大學，雖也有這個毛病，卻以自然環境來沖淡這種片段的感覺，後來那些密度高的校園就無能為力了。

台灣的大學校園計畫有另一個觀念的缺失，即靜態的規劃觀。學校的籌劃者與建築師都認為可以在數年內把校園建成。那幾年，教育部對於在數年內就建成校園的新學校頒獎鼓勵。然而這是預算執行的角度，大學是有生命的，一所偉大的大學要吸收很多人的智慧才能成形。在少數人的指揮下，數年內建成，不可能是偉大的。因為它需要隨著時代成長，需要發展的空間，也會因成長的需要而有所改變。其實在我看來，大學校園中最忌諱的，就是校園裡建築風格過分地統一。

基於這些思考，我認為規劃的主要意義，是提供一個組織構想。而我的構想是從自然地貌的性質來入手的。在長形的校園土地中，百分之

構築大學的心臟

六十是山嶺，共有七個山頭羅列其間。除了後來增加的平地外，剩下的只是山谷與山腳。在土地的中央，與山嶺平行，為一條狹窄的很深的排水溝，被雨水沖刷得看不到底。可是在校園裡，這是很危險的。南部的急雨要靠這條溝宣洩到校園外面去。可是在校園裡，這是很危險的。所以總的說來，我們得到的是一塊支離破碎的土地。保留了山頭所剩無幾，除掉山頭則失去自然風貌，實在不是好材料。烏山頭雖有美名，卻是在校地上看不到的。我必須用這塊材料來創造一個有特色的校園。

我想像如果這個危險的排水溝是一條美麗的小河，這裡就可愛了。為什麼不可以？我決定在這條溝裡填上一條巨大的排水管，以宣洩雨水。在水管上做一條淺淺的水流，創造一條美麗的小河，把教授的宿舍建成河岸的街屋。大學的精神中心是大師，教授先生們住在校園中央的樹蔭河岸，豈不是適得其所？

我希望來校教書的教授們，住在校園的中央，都要以大師自許。他們是學生覓求智慧的寶庫。他們的客廳是最好的教室。所以在第一年的建設中，我根本沒有建造教室，當然也沒有行政中心！

我建造的是圖書館與畫廊。這是師生必要的精神食糧。我希望建一座具有象徵意義的建築，做為藝術學院的核心。這組建築等於哈佛大學的 yard，若干年後，學校發展得很大，老校園依然是他們的心目中的

台南藝術學院。在初期，整個學校都在裡面。我們可以在圖書館裡上課、辦公、讀書、聽演講、看展覽。

我向教育部要了一筆錢，花了籌劃處大部分的人力，去籌劃圖書的購置與整理。所以在我們開學的時候，已經有一個超過其他學校的藝術圖書收藏了。

至於建築，我打算由我直接指揮。至少第一期，應該有統一的風格，也就是我所認定的風格。

這在台灣政府的制度上是不容易做到的，我只好另外創造一個可以被教育部接受的辦法。

政府的制度一天天地收緊，對機關首長的授權一天天地減少。在我籌劃科博館的時候，我尚有選擇建築師的權力，有指定建築師比圖的權力。但十幾年之後，立法院通過預算的附加條款，規定建築要經過公開比圖。這實際上已干涉到行政，但政府不敢有違。這是一種以公平的精神為主軸的制度，卻不是達成建築理念，或提高建築水準的辦法。

後現代的建築藝術，愈強調個性，看重理念的表現，也就是建築愈來

愈接近創造性的藝術。但是建築功能的需求卻不是容易滿足的。比圖的制度使建築師在很短的時間內完成設計，既不可能在藝術的表現上有什麼新創，又達不到滿足功能的目的。換言之，正確的辦法是選一位有能力的建築家，與建築的委託者長期接觸，溝通心意。然而這是法律所不允許的。

我解決這問題的辦法是把建築設計分為兩部分。前部是創意與構想，後部是建築細部設計與施工圖樣的繪製。我先用委託計畫的方式，委由一位有創意，能合作的建築家完成初步造型與空間的研究。我委託的是與我合作多年的登琨艷。

這一部分的工作非常花時間。他要試圖理解我的建校理念，用建築造型來表達。在八十三年，他前後做了幾個模型，古典的、現代的、後現代的都嘗試過了。後來我告訴他，這所建築必然是具有多元性的。它必須：

本土——具有地方建築的風味

中國——具有歷史傳承的象徵

現代——具有合乎功能的空間

古典——具有大學建築的紀念性

這座建築不是要要拿建築獎，是要滿足師生的心靈需要。我們沒有必要去遷就建築評審的口味。因此我們把他發展出的幾個模型的精神融合在一起，由我畫了草圖，請他研究。八十四年初，使我感到滿意的設計就出籠了。這就是今天大家所認識的台南藝術學院。

八十四年春天，為了考察一貫制的音樂教育，遵照郭部長的意思，我與謝義勇一起去了東歐。除了拜訪音樂學院之外，我也乘機看了東歐，尤其是捷克與匈牙利，在二十世紀初所流行的「新藝術」式樣的建築。這是一種以繪畫與浮雕加在建築上的現代建築，給我很強烈的感受。我覺得裝飾不是罪惡，而是文化。裝飾令人愉悅，也可以傳達純抽象的造型無法傳達的信息。

回國後，我就決定以裝飾做為呈現中國傳統的方式。以現代的造型，本土的面材與色調。加上中國的裝飾，應該具有原創性與大眾性才是。

我們用評比施工圖的方式，再加上經驗的條件，選擇陳柏森先生為我們完成這組建築。他是圖書館的專家，可以幫忙解決一些技術問題。可是建築內部空間的基本構想仍然是我所決定。我很強調圖書空間的人文性，很討厭看到整層的書庫，整層的閱覽室。而把它分為四個開架式圖書室，每個圖書室大約可藏七到十萬本書。我打算陸續把它們

裝飾成如同歐美大學圖書室一樣的風格獨具。

好不容易，這棟建築在八十四年八月發包了。我們的經費並不多，建築的設計有些花樣，很擔心包不出去。好在一家台南本地的廠商是老字號，在底價之下包去，使我放下一顆心。這時候，我已把自然科學博物館館長的職務，交給已做了幾年副館長的李家維先生，我就全心為籌劃藝術學院的誕生而努力。

Chapter 12

Academic Environment

第十二章 ｜ 南藝誕生

沒想到，當籌劃的一切步上軌道時，一件突發的禍事臨頭了。我的妻子蕭中行女士突然於年底去世了。

民國八十四年十月十一日是我們結婚三十週年紀念。當時我已離開科博館。那天晚上我們筵請了好友，有科博館的館長李家維夫婦，史博館的館長黃光男夫婦，名導演陳耀圻、袁旆夫婦，何懷碩、董陽孜夫婦及詩人瘂弦，在世貿聯誼社聊天，賓主盡歡。我們沒有宣布，是怕他們送禮。這是我們婚姻的高點。

中行是一個無怨無悔的妻子，她嫁給我，死心塌地的經營家庭，我不懂風情，連句好聽的話都不說，她毫不介意。在三十年間，除了初回國的幾年，因是否長期留在台灣而時有勃谿外，即使在經濟上辛苦的那些年，她沒有一聲抱怨，隨我台中、台北來回奔波。後來她到美長住，取得公民權，是為了兒女的教育。返國後帶著兩個孩子，經營起事業，有聲有色，並負起大嫂的責任與我的父母建立起良好的關係。等到兒、女長大，都進了美國著名的學校讀書，而且也有很好的成績，她是一個幸福的妻子。她終於成為家庭的支柱。

喪妻之痛——

中行的意外是在香港發生的。我在香港大學建築系教書的學生王維仁，為我安排了幾場演講。最後一天，我外出參觀古建築，回來時她已昏迷，住進港大的瑪利醫院。在她陷於昏迷之際，伴隨的友人想盡

辦法都找不到我，甚至把在香港出差的小妹妹都找來了，我的悔恨可想而知。

我失魂落魄，唯一想到的是把在美國念書的兒、女找回來，分擔我感情上的壓力。不久很多親友都趕到了，親人穿梭式的看望，卻更增加我的傷感。每天只能陪在那裡，期望出現奇蹟。這個期望終於在五天之後放棄了。到十一月二十五日，醫生說，已經看不出生命跡象。

接著是把遺體運送回國，辦理喪事。在忙亂與悲痛中回到台灣。又是尋找墓地，趕建墓穴，於十二月十八日辦了告別式。當天的會場由登琨艷設計，並帶領熱心幫忙的同仁去安排。王小棣為她的一生做了節目，來會場致意的長輩、親友絡繹不絕。父親在場亦不時流淚。

為了排除傷痛，我努力從事學校的籌劃工作，常去教育部與郭部長商討設校的細節。女兒回來陪了我一段時間，兒子更休學在台陪我，處理中行過世後的事務，使我的傷痛逐漸平復。

八十五年二月，行政院通過我的設校計畫。第一年成立四個研究所、一貫制音樂系，雖把郭部長請到會場，也沒法說服行政院的官員，因無法源而被擱置。

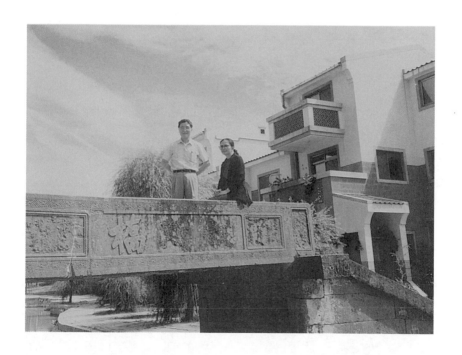

漢寶德、孫寧瑜夫婦於台南藝術學院。（2000年）

如期開學 ——

我第一次感受到政府官員對「法源」觀念的固執。我認為法律是用來限制某些不適當的行為，或用來作為編列經費的依據。我認為法律是用來限制某些不適當的行為，或用來作為編列經費的依據。法律未規定者應該用命令來補充，否則就應該在行政裁量權之內。流行的看法卻是沒有法律規定的就不能做，因此必然限制了很多有創造性的構想！試想做任何事都要法律，一行一動都要立法，要多少法才夠呢？在這樣的法網中，我們能有所發展嗎？這實在是非常保守的觀念。

工程的進行也非常緊湊，幾乎在緊張狀態。我答應郭部長在八十五年秋天開學，所以於八十四年八月才開標的工程，必須在一年內完成。一個五層樓的建築，有複雜的內部空間，即使我為趕工廢除了地下室，照台灣一般施工的進度也很難辦到。

我為什麼答應準時開學？我做事是按計畫的。答應郭部長是在八十三年。依當時的計畫，原定八十四年春天開工。可是我們的政府裡總有些公務員會在雞蛋裡挑骨頭，弄出些事，延到秋天才批准。開學的時間不變，哪能不趕得昏頭脹腦？得標的廠商雖很負責，但沒有建造這種特別建築的經驗，他們很要面子，真心努力趕工，還是不免延誤。所以到了六月底，新上任的吳京部長主持校長布達式的時候，現場仍是一片混亂，典禮只能在教育部舉行。

回頭想想，我太信守承諾，太著意於搶時間了。也許下意識中，覺得

自己的時間無多吧！如果厚著臉皮延期一年，沒有人會怪我，也不至於到了秋天開學時，校園無法完工，招惹一些師生的抱怨。

開學是在黃土與爛泥中進行的。我與營造廠簽的合約是限期完成的，不能完成要罰款。即使如此他們也沒有辦法。何況建築師的圖樣也有些小毛病。到了九月，校內完成的建築只有另一營造廠施工的四十棟教授宿舍及中心廣場兩翼的畫廊。但學生已招進來了，無法退縮，就在十月一日正式開課。

十月一日開課，算陰曆恰恰是我的生日。同學們不知道，只在我家客廳為開學舉行一個小聚會。自中行去世後即照顧我的助理孫淳美小姐，安排了這個溫馨的活動。大家正談得起勁時，登琨艷派人送來一個生日蛋糕，做成圖書館大樓的樣子，大家才知道當日是我的生日。過一會兒，陳唐山縣長居然來道賀了。這表示有人打電話請他來了。陳縣長個子高，長得帥，來到我的小客廳，頓時使大家感到興奮。我就請他與我一起切蛋糕，慶祝台南藝術學院這值得紀念的一天。我一直懷念這樣素樸的學校生活，回憶師生在泥濘中共同成長的日子。

陳縣長是台南藝術學院的真朋友。除了前文提到他一上任就去科博館看我之外，他支持我們不遺餘力。後來為了在學校的四周，計畫一個大學城，我們委託住都局辦理，每次簡報他都趕來台北參加。有一次

他遲到了，我向在座的工作人員說，縣長實在太忙，因為昨晚有朋友談天太晚，今晨起不來，隨即向大家道歉，其純真令人感佩。難怪他是全國最受人民愛戴的縣長。

爾後的幾年，陳縣長對台南藝術學院關愛有加，建成後，每有活動必來參加，並帶外國訪客來，一再表示台南縣因有台南藝術學院而感到光榮。這與台南縣有些立委動不動就說，我們要的是大學，對於藝術學院，棄之可惜，食之無味的話對比起來，益發令人感到陳縣長的謙謙君子之風，及對文化的深刻了解。他從來沒有向我抱怨學生人數太少。有一次，我說我們是個小小的校園，他說不小，已經是夠格的大學了。

開學沒有正式的典禮，只在南畫廊前面的開敞廊上與同學們說了幾句話。我鼓勵大家以學校為家，建立一個第一流的藝術學府。這裡也是師生的臨時餐廳，我們請了附近村落的幾位太太為我們煮飯。這時候，中央廣場尚在施工，可是圖書館大樓正面的一對金鳳凰，已經在陽光下閃著動人的光輝了。

有鳳來儀

——說到這對金鳳凰，是另一段故事。

校園的建設，為求建築的特色，比起其他校園遇到的困難多。前文說

這對金鳳已成為南部著名觀光點。

銅鏡廣場地面有漢鏡鳳凰圖案，與建築相結合。

過，我去東歐，感到裝飾藝術之美，決定在建築上使用裝飾紋樣，加強校園主體建築的紀念性與大眾性。其實在歐美，主要大學的重要建築，大多以雕飾之美來呈現其追求智慧的理念。我國並沒有這樣的傳統。近年來雖然建了不少校園，沒有人在建築上施以雕鑿。一方面固然是建築師沒有認識，同時也是因為建築的預算標準很低，只能做粗糙的建築，我後來戲稱為「破爛標準」。

我希望台南藝術學院的建築有紀念性與大眾性，打算在雕飾上下手，但這筆錢一時找不到。這時候，鄭淑敏擔任文建會主委，我向她說明校園中要設置公共藝術，問她可否向文建會申請，她答應了。當時法律上規定的百分之一的藝術經費，不准列在建築費裡，要另向文建會申請。

登琨艷根據我的草圖提出了計劃。在主建築的正面與天際線相接處，做金鳳一對，以示「有鳳來儀」，以象徵本校師生的高尚情操。下以唐草襯托。正門立一石坊，刻唐式天王，門廊兩側飾以磚雕。廣場地面則以漢鏡鳳凰圖案飾之。都直接與建築相結合。

按文建會的規定，委託創作要經過評選，作品還要通過層層委員會，包括民眾參與。最後要交文建會的公共藝術委員會審查。我們的設計提到文建會，被委員們取笑。他們認為所謂公共藝術就是現代雕

刻，哪裡見過這樣的東西！我沒有出席審查會，聽謝義勇說，沒有通過的可能。這筆錢事實上業經鄭主委批准，而且撥了款，可是文建會的科員稱不准動用。結果是開了多次會，耽誤了我們的時間。眼看來不及了，我毅然決定使用環境整理工程所發包剩下的預算進行施工，就把錢退回文建會了。我們完成了在台灣唯一無二的公共藝術，為大眾所喜愛的作品。

學校落成後，這一對綠色纏枝花草擁托著的金鳳，在南部的陽光下閃閃發光，已成為一著名觀光點。台灣花了那麼多公共藝術的經費，有哪一個作品這樣耀眼的為大眾所矚目？

我向來認為真正美好的決策是明智的決策者，採納多方意見後，以自己的智慧下決定所得到的結果。不可能是一群委員商定的結果。只有沒有決斷能力的人，才找一群人來做決定，美其名曰提高決策品質，實則分攤責任，彌補主事者信心之不足。台灣已逐漸放棄明智的領導模式，進入集體的平凡與愚蠢的時代。這是我感到無限鬱悶的原因之一。所幸幾年之前，政府的法令尚有彈性，使我繞過了這種愚笨的決策方式。

保存歷史美感 ——

我的個性，有機會做事，就要做得有聲有色。一個嶄新的校園缺乏歷史的感覺，即使美，卻沒有深厚的人文情懷。我於大陸考察期間，曾

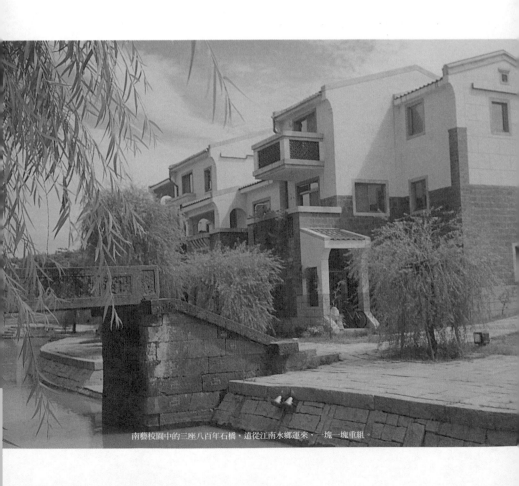

南藝校園中的三座八百年石橋,遠從江南水鄉運來,一塊一塊重組。

見識過江南水鄉，看到一些古老的石橋被拆除以新建道路，因此江南的小橋流水的景致已經不見了。我心念一動，要登琨艷打聽有無古石橋可買。

登琨艷託當地的朋友打聽，江蘇已經很少了，浙江紹興正在開發中，其近郊尚有待拆的石橋，於是我們就把小河上的五座橋中的三座，換上古石橋。這個工作並不容易。拆解時要編號，運到台灣重新組裝也要特別細心施工。這些辛苦是有代價的。自從八十五年底施工完成，就成為南台灣的知名景點。不但為中國保存了這幾座古橋，而且增加了校園古色古香的風味，為參觀訪問者增添了話題，並幫助我們推動台南藝術學院的知名度。

在草創中開學，我的心情時有起伏。對於未完工的環境，雖然受到一些學生的抱怨，但基本上我認為是正面的。教師中，特別是自國家電影資料館館長來校擔任音像紀錄所所長的井迎瑞先生，就完全以正面的態度來看待我們這樣艱苦的開學歷程，他帶了學生把篳路藍縷的建校的過程記錄下來，並鼓勵他們，記錄了學校周邊的民間活動，使第一屆的學生拿下不少全國性的獎項。

在那段日子裡，學生、老師都住在教授宿舍裡，在教授宿舍的客廳裡上課，師生打成一片。老師們也因此而有較好的感情。辦公室等行政

教授治校

這是「教授治校」的制度所造成的。在過去，著名的學校靠有智慧、有眼光的校長來領導。能請名師任教，制定課程大計，都是他的責任。那種制度在教授們的學養提高後就不太適當了。所以今天的大學需要自治。可是今天的藝術界，並沒有名重一時的大師，甚至沒有幾位學問、藝術、道德成熟的人物，教授治校，只是鼓勵內鬥而已。開學不久，我就感受到藝術家之間的角力了，使我憂心而無能為力。

我憂心，因為教師們，雖然都有相當的造詣，但很少是有理念，為教育奉獻的人。他們在進入學校前，也許從來沒有思考過藝術教育的方向，希望到學校服務，大多以個人的利益為考量。可是一旦接到聘書，立刻就有投票決定學校發展的權力，或決定系所、課程與人事的權力。這實在是外人很難想像的困局。

我發現台灣的大學，經過民主化歷程之後，已經不是以前的大學了。我曾夢想做這個藝術學院的校長，可以把自己的藝術教育理念發揮出來，通過校舍、教師、課程等要件予以實踐。我是創校校長，在校舍、環境方面可以做一些事情，但談到教師與課程就滿不是那麼回事了。

空間，甚至餐廳，都在畫廊裡，並沒有真正的壓力。可是使我感到心情不定的，是學校的制度。

我們可以想像，幾位教師在一起，隨時處於競爭的局面。要升等、要擔任多種行政職務，要申請補助，要爭取重要課程，無不需要自合縱、連橫中取得多數票，要生存就要戰鬥的意識是很可怕的。失敗者心存報復，興風作浪，甚至抱著寧為玉碎的決心者，只要有一、二位就嚴重影響學校之發展。剛剛成立的台南藝術學院，有很多需要解決的大問題，大家團結一致，尚不見得順利突破，有了內部的分裂，我就感到心勞日拙，有無能為力之感。

教授治校，規章由他們來訂，自然是私心掛帥。比如為了保證教師的素質，必須有甚高的自我期許，訂定教師續聘的條件是很重要的步驟。可是這樣的提議，到了會議上，得不到任何反應。台灣的大學，教師雖為兩年一聘，但那是形式，教師法保障了他們的權益，幾乎是鐵飯碗。我不明白，為什麼立法者不了解年輕教授需要督促的道理。為什麼不學學美國，只有資深、已有成就的教授才是終身教授呢？台灣過熱的民主，浮濫的福利觀念，喪失了良性競爭的精神，實在太可惜了。不僅在學校制度的建立上發生困難，在硬體建設上也遇到阻力。教育部對國立大學建築計畫加強了控制，可能是公共工程委員會策動的吧！

台南藝術學院開學時，完成的建築只是圖書館、畫廊等核心建築，與教授宿舍。郭部長離任時，後期的建築在執行中，但管理辦法已經改

變了。

八十五年的春天，在郭部長的任內，我為二期的音像大樓、音樂系館選擇建築師，仍舊沒有徵圖，使用資格審查的辦法進行。可是此法報部時，遲遲得不到回應，經過郭部長的幫助，才勉強同意。我的辦法是選一個建築師，徵圖是選一份圖，我們的社會居然分不清楚這一點，實在太愚蠢了。

僵化的官僚制度——

在八十四年以前，各單位對建築經營的申請，只要列出空間需求，以部定單價算出所需經費即可。一旦批准即列進單位預算中，通過立法院撥款。這個辦法的唯一缺點是時間太過短促。各校通常得到撥款後開始徵求圖樣，不免產生了一些急就章。而且自建築執照到發包，手續繁複，有時還不免節外生枝，建築經費幾乎不可能在年度之內執行完畢，常被立委指摘。我知道這個缺點，就利用建築專業的背景，在沒有預算時就開始進行設計，有時花費近年的時間去切磋、思考，預算批准時，就辦理發包了。

八十五年開始，教育部使用先期規劃的辦法，把各校建築設計也控制在手上。那就是把建築從動議到取得預算與設計再列預算。這個改變有三個效果：其一是把建築從動議到取得預算拉長到三年的時間；其二是要在尚無經費的時候先給規劃費，請建築師進行設計；其三是由一個委

員會來審查設計。這個辦法，除了第三點我有所保留外，應該是有利的。可是對於新建的學校，正在發展中，急需建築的台南藝術學院，這不啻是青天霹靂！因此自郭部長離部以來，我們得不到一分錢，直到八十八年楊朝祥部長上任，李總統來校訪視，才允諾立刻撥款以救燃眉之急。但是到楊部長卸任，因為審查意見，這筆錢仍然沒有撥下來，在這方面，教育部已完全癱瘓。

最可笑的是，我們的音像藝術館恰好在制度改變時期要施工。申請經費時並未附設計圖，取得經費，建築師就發揮創造力，設計出一棟無法計算樓層的建築。但教育部堅持與我們申請時之文件記載不合，不准發包。我說破了嘴唇，他們也不能了解。最後還是靠我倚老賣老，與主計處商量，才勉強過關，延誤了半年之久。這座建築是姚仁喜的設計，後來屢次為建築界稱賞。

台灣的政府，由於政治的發展，權力的制衡成為一個通則，已經容不下希望發揮創造力的人。過去二十年，政策的改變，為政府做事的人把精力都消耗在制衡造成的摩擦上。我無法忍受這種愚蠢，而且為國家做一點事，已經低聲下氣得太久了。屬於我的時代已經過去了。

八十七年秋天，是我任期中的第三年，也就是最後一年，我要為了是否尋求連任而長考。。台南藝術學院的基本架構已經建立了。我們已經

有了九個研究所，分屬視覺與音像兩個學域。二個一貫制音樂系在台灣初創。在前兩年，我們的學生得到國內外二十幾個獎，已有了初步的成就。校園的架構大體完成，已廣為人知。未來的歲月需要很多新的智慧去發展新的領域，也需要年輕有活力的領導者去解決一些使我感到疲乏的問題。我該離開這個我愈來愈不喜歡的政府體系，不再每年到立法院看無知立委的嘴臉。我該過優游自在的生活，在藝文的天地中尋求滿足。

因此我決心屆齡退休。

Part IV
寫藝人間

Chapter 13

Leisure Time

第十三章 | 有情歲月

深度歐旅

我常對學生們說，我是一個傳統的中國讀書人，因緣際會，讀了建築，又到外國留學，回國後自東海大學轉到中興，使我為國家做了兩件不大不小的事情：既是傳統的讀書人，我少不了學而優則仕的觀念，把為國家做事視為一種責任與義務。但是與傳統讀書人一樣，對於為了完成公務不得不低聲下氣，時時有「不如歸去」的念頭。為國家做事是一種機運，老實說，中國讀書人誰沒有凌雲的壯志？誰又沒有懷才不遇的浩嘆！可是有了機會，也不免身在廟堂心在山林。

過去的讀書人留下來的作品不外兩類：一為述志，一為抒懷。然而，更多的是因志不伸而抒情。我自高信疆引介寫報紙專欄以來，就抱著同樣的心情寫些文章，發抒一些鬱悶。自民國六十年代以來，我感謝朋友們給我發表的管道。

不但寫文章有些古人情懷，在忙碌公教的生活中尋求精神的出路，我的興趣也與古人相類，那就是旅遊、書畫與古文物。

在當時，因為有一張綠卡，即美國居留證，使我可以自由出國旅遊。可是深度的旅遊，除了上文提到的回國任教時，以蒐集資料為目的旅遊外，就是於一九七四年，到美國教書後次年，春天到英國參加倫敦大學的都市發展研習會，接著去歐洲旅遊一個多月的經驗。

威尼斯的聖馬可廣場。

那年去倫敦住了兩個多月，每到週末就有計畫地搭車到鄰近的城市與鄉鎮，訪問有名的古建築並拓了些銅版畫。研習會並集體繞行英國一周，經威爾斯、蘇格蘭、英格蘭各大主要城市返回倫敦。研習結束時，又拿了東海大學基金會的錢，自英國出發，訪問上次沒有走過的地區。中行自舊金山前來會我，我們自英國經比利時、荷蘭、自德國進入北歐。經魯比克時，在一座小教堂裡發現一只大型的紀念性銅版，我們合作花了一個多小時拓印了一張，至今仍懸掛在台南藝術學院的辦公室裡。我們自北歐返回德國，過萊茵河、往浪漫之路、多瑙河，到維也納。中行必須回美工作並照顧子女，在機場與我灑淚告別。

我單獨背起行李，過阿爾卑斯山，經義大利山區及米蘭一帶，往訪托斯坎尼（Tuscany）的幾個美麗的小城。經佛羅倫斯到的里亞斯德海岸，看拜占庭的遺跡。我所看的幾乎都是詩情畫意的中世紀的天成之作。雖然寂寞，卻感到心靈的充實。

自義大利北部搭車回到法國，在巴黎附近訪問鄰近的鎮市，蒐集哥德大教堂的資料，然後南下到訪羅馬建築的發源地，一一探訪名跡。自法國南部進入西班牙，在巴塞隆納看名畫家如畢卡索的美術館與高弟的作品。南下到馬德里及附近的山城，身心已疲累之至，遂收拾行李，返回台灣。

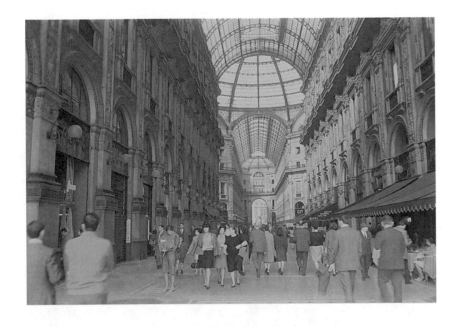

艾曼紐二世迴廊為一深具巴洛克風格的優雅長廊,建於1865年,亦被稱為米蘭的客廳。

羅馬競技場。

憂心文化轉型——

這一年的歐美之行，我寫了一些遊記，後來陸續發表在《聯合報》副刊，並結集出書，題為《域外抒情》。在當時，對外觀光並未開放，我的遊記顯得頗為突出。可惜我的寫法，文化報導的意味重了些，一般大眾並沒有太大興趣。

中行在美的那幾年，我在台灣的單身生活不能說非常愉快。但是在台中五權六街的小樓上，我思索了很多，寫了很多文章，討論文化問題。我也許當不起文化評論家之名，卻是名副其實的文化觀察家。這些文章在七十年之前，發表在《中國時報》副刊，由於副刊編輯易人，我轉而發表在《聯合報》的第二版。

這些文章，在時報副刊發表的，包括了對鄉土藝術家洪通與朱銘的推介，範圍比較廣泛，文字比較長，後來結集為《化外的靈手》。在《聯合報》二版發表的，則為二千字的評論，少數被收在社會文化論集裡。這些文化的專論，隨著時間逝去，就被大家遺忘了，今天回頭想想，不禁嘲笑自己所為何來！

在當時我確實很憂心台灣的文化。七十年前後，十項建設完成，台灣正進入經濟快速發展期，可是轉變期間，文化的不適調症已提前來臨。首先我憂心的是農村文化的敗壞。質樸的、傳統的、純真的農村受到新財富觀念的影響，價值觀產生巨變，連祀神的活動也改變了。

傳統的儀典中固然有些迷信的成分，如乩童等，但基本上是民俗藝術為主的活動。這時候，脫衣舞孃、電子花車等市街上的三流文化取代了民俗藝術，令人痛心。在鄉下，色情之猖狂超過市區。

另外，我感覺到都市中一直設法建立起新的秩序。違章建築氾濫，交通秩序紊亂，使我對中國傳統的常民文化無法順利現代化非常憂心。現代文化基本上是市民文化，是西方三百年逐步建立起來的。我們接受了西洋的技術及賺錢之道，卻無法學到如何做一個都市居民，我始終認為這是政治家應該矚目的焦點。

那時候，政府開始提出文化建設的計畫，很具體地要求每一縣市都要有文化中心，包括圖書館、美術館與音樂廳等。這確實是世上少有的文化振興計畫，但是在那個階段，民眾也許並不需要精緻的藝術，我認為地方的文化建設應該從根基做起，不能用一座建築來包裝。我主張從傳統民間藝術的美感的振興開始，把中小學的禮堂與廟宇當作文化中心來建設。

同時，這個社會已經「向錢看」，走上重商的途徑，卻不尊重商業文化，也就是市民文化，因此無法建立起新的倫理觀。這個社會究竟要到哪裡去？

玩古物中看傳統文化——

我幼稚的想法，以為文化建設委員會成立，就要解決這些問題，因此期望甚深。可是社會風氣的改造，民間文化的提升，不但要主其事者有深刻的體認，而且要有政府領導者及各個部門的參與。有目標、有策略、有具體執行的方法。這對新成立的文建會而言，是既無此認識，也無此能力的。他們所能辦的，是為古蹟維護立法與文藝季的活動。整個地說，是以日本的文化行政為參考。在今天看來，文建會所能做的事也許只有這些，而在當時，我確實感到很失望！為此我寫了些文章，表示了意見，其結果只是與文建會疏離而已！

寫文章之外，我養成了在週末逛畫廊與古物店的習慣，以排遣工作的壓力，充實精神生活，增加風雅情趣。我完全走上古文人的覆轍。

中行回國以後，常陪我出來逛逛，開始時經濟並不富裕，但逐漸養成看到喜歡的東西帶回家的壞習慣。

最早，我的收藏興趣在民俗器物。一方面因為它與我關心的民間文化相近，另一方面在當時並無其他文物可看。在一九七○年代的後期，我花了點錢在所謂古物上，所買到的，如果不是民俗品，幾乎全是偽品，尤其是陶瓷。那是「繳學費」翻書研究的階段。

八○年代，大陸鐵幕開始出現裂縫，有古物流出。有些流到台灣的古

物市場。我遇到一、二位真正的古物商，才看到真正的古物。我偶爾想買，經濟情況仍不甚好，但中行從不表異議，反而跟著我學習，替我張羅付款。玩古物是古人敗家的原因之一。我無家產可敗，卻玩掉了少數積蓄。但無可否認的，我自古文物的認識上對中國文化有了深層的認識。這時候，我在台大城鄉所兼建築史課程，就把我自器物上認識的文化，做為理解古建築的背景，受到學生的歡迎。我常常感到，看到古物，好像把那些遙遠的時代拉到我的眼前，使我可以細心觀察當時物質與精神世界。古人說一粒沙裡見世界，自器物中看文化，要清楚得多了。

我是這樣迷上文物的。旅遊是跨越空間去理解異域的文化；文物是跨越時間，去理解古代的文化。我的愉快不過來自於對文化無盡的探索而已！賣文物的朋友們有時賣給我偽品，不管他們是有意或無意，我都不責怪他們。當我發現時，就是我的認識能力提升的證明。在探索的途徑上，這是無可避免的！

後來中行經營漢光事務所頗有成績，經濟寬裕些，我們更加陶醉在古藝術中。我們把學習的範圍擴充到古玉器與字畫。我們不但同出同進，我逐漸發現她的興趣已經超過我了，逐漸使我們成為某種程度的鑑賞家。我開始了解收藏家與鑑賞家之間的關係。不是收藏家很難成為鑑賞家，鑑賞的能力與收藏的專精度有關。

朱銘雕塑作品（漢寶德·攝）

接觸古玉使我了解了古代中國文化中精緻的一面，了解了古代人的思考與審美的觀點，甚至了解他們的空間觀念，我開始有探究古文化形式美學的打算。有朝一日，如果有閒有錢，我要寫一本中國形式美學的書，以補今日學者研究的盲點。

在八〇年代末期，我們開始接觸字畫。中國古人特別喜歡在字畫上做假，所以我本不喜歡碰，但看多了，就想收藏幾張補壁。不懂，只好信任名聲好的畫廊主人的推薦。還是會吃虧，因為他們也未必真懂。

中國古人特別喜歡在字畫上做假，所以我本不喜歡碰，但看多了，就想收藏幾張補壁。不懂，只好信任名聲好的畫廊主人的推薦。還是會吃虧，因為他們也未必真懂。

在我年輕的時候，很看不起古文人消磨生命的方法。喜歡器物，可以自認識文化去解釋，可是一直覺得字畫的文人味太重，與現代藝術精神距離太遠，不願意碰。可是以好奇心去了解，慢慢覺得字畫代表了文人的心聲，雖不能自其中觀察文化，卻另有一套邏輯，對其推演不加理解，是無法掌握中國文化的全面的。因為自中國古文人看來，只有書畫才是他們的藝術。

寫書法修養心性

到上海去闖天下的登琨艷，於九〇年代初開始帶些大陸的紙筆來，要我練習毛筆字，「以便老來無所事事」。我自從進入大學以來就沒有寫過毛筆字了，把他的話視為笑談。這時候，中行在台中市經營了一個很舒服的家，牆上掛的是清末以來名人字畫，家具也古色古香，一時就動了雅興，重新執筆了。

書法展的作品也留給宗博製成電腦桌布，供人下載。

書法是中國第一藝術，也是最難的藝術，我眼高手低，又沒有經過專業的磨練，但心情不爽時，提起筆來有消除煩惱的作用。由於晉、唐書法需要功力，我就從漢碑的隸書開始寫，參照清中葉以後的名家作品，慢慢就寫得有點樣子了。

我的書法，在朋友與同事的鼓勵下，發揮了修養心性的功能。中行於八十四年冬去世，我回到台灣，淒苦之心簡直難以言語形容。我就以書法來療治。每天早上我把《禮記》與古人的詩集拿出來，依我選定的字體，寫上兩個小時再去上班，心情感到輕鬆些。

我並沒有書法的天才。後來略有進步，覺得寫的實在不好，只是表現了個性而已。我的朋友何懷碩，寫得一手隸書，難有人相比，董陽孜的行草更是名聞天下。我從來沒有向他們請教，因為我沒有做書法家的打算，只是與千千萬萬高齡的朋友們一樣，用書法消磨時間罷了。

一位朋友告訴我，書法是藝術，卻不只是藝術，它是人的手跡。聽了這話，有朋友向我要，帶有紀念的意味的，我就大方地送。

中行過世後，兩個孩子與我共度一段時光，就分別回美國去完成了學業，並分別於民國八十六年與八十七年完婚成家。我在朋友與同事們的協助下，逐漸恢復了正常生活。

親友們開始關心我，希望我早些找到一位可以互相扶持的伴侶。特別關心的，是我年近九旬的父母。他們自己的身體不太健康，但非常擔心我失去了伴侶，缺乏照料。由於每週見面，都感受到他們殷切的期盼，漸漸有了壓力。

我知道在我的年齡找到一位伴侶是很困難的。我被前妻中行所慣壞，是標準的大男人主義者。即使我想改也不容易改過來。我尊重有成就的女性，恐怕無法與她們相處。有人勸我，不要再婚，可以請女傭解決家務事。從另一個觀點看，我享受了幾十年的幸福婚姻生活，卻也使我的生活經驗受困於婚姻生活。嘗試過一個單身的老男人生活，未始不是擴大人生經驗，豐富心靈的途徑。可是中國社會是保守的，男女之間，即使只是一般的來往，不涉感情，也要有固定的關係。我想認識台北很多有趣的女性，與她們建立可以談心的朋友關係，是不可能的。女性之間有排斥性。

再度結婚——

幾年之後，我還是耐不住寂寞，決定排除萬難，再度結婚。在這期間，在董陽孜的家裡，我認識了今天的妻子，孫寧瑜女士。

她是師範大學前校長孫亢曾的小女兒。孫校長已經一百歲了，母親也已九十歲，兩老均健在，全靠寧瑜照顧。她從小就是孝順的孩子，努力幫忙家事。大學畢業時，父親已進入老年，放棄了出國求學的打

1999年2月5日，漢寶德與孫寧瑜再婚。

算，在師院任助教，以便照顧父母。孫校長以清廉聞名，退休後就靠寧瑜以微薄的薪水養家，並以自己的勞力侍奉，已二十餘年。

寧瑜面貌清秀，思想敏捷，心智細密，待人以誠，勤奮負責，是學校裡很受歡迎的老師。在忙碌中不忘讀書，所以能升任為副教授。為了父母，她原不打算結婚了，可是在她姊的慫恿下，開始認識我，與我交往。兩人的生活習慣雖有差異，但情意頗為投合，漸有相互扶持的打算。

八十七年，母親的身體一直不好，因腹膜炎開了刀。如此高齡能挨過大手術，全家額手稱慶，她在病床上看到寧瑜，就開始催我結婚。到了年底，我們決定結婚，抱定互相尊重、互相發現的心情共同生活。我介紹她認識少數知友，大家都很欣賞。

前兩年剛辦了女兒與兒子的婚禮，此時又要辦自己的婚禮，實在說不過去。寧瑜沒有結過婚，沒有典禮似乎不妥。亦師亦友的李慶餘教授主張有盛大典禮，把寧瑜介紹給我的朋友們。後來想到一個折衷的辦法，就是到台中的自然科學博物館，舉行一次簡單隆重的小型婚禮。

科博館的同仁，自我離開後，一直與我保持聯絡，每次回到台中與回到家一樣，一定與他們聚餐。我決定在科博館的貴賓室辦這次婚禮，

一切都交他們幫忙安排，他們感到很興奮。許立如總管一切，王維梅設計婚禮現場，把婚禮辦得高雅有特色。周延鑫館長與李慶餘教授為我們證婚。除了科博館的部分同仁外，少數聽到消息的朋友，如歷史博物館黃光男館長，科工館謝義男館長，台南藝術學院的成群豪主祕遠道前來參加。我的兄弟姊妹及寧瑜的姐姐匹茲堡大學孫筑瑾教授自美回來，陪同董陽孜來祝福我們。

第二天，台灣的朋友都知道我們結婚的消息了，因為我們不願聲張，但必立交代了記者來採訪，《聯合報》與《民生報》都刊出婚禮的照片。這樣也好，使我們不必再為婚事向朋友們發出報告了。我們就啟程去美國度蜜月，認識在美國的朋友，同時看看在美國無法趕回來的女兒與兒子。

離開南藝

學校遴選新校長的過程並不順利。我雖然設計了比較合理的遴選方法，但遴選委員們個人的看法都很強，不容易為學校通盤考量。所以兩次徵選，都達不到三分之二的票數。我只好在任滿後，留校做了半年的看守校長，到八十九年一月底為止。

最後一年，楊朝祥回到教育部擔任部長。楊部長是台南藝術學院創校時的主要支持者，視南藝為自己的學校。上任不久就來校視察，參加了音像館的落成典禮，了解學校面臨的經濟困難，慨允協助。不久，

漢寶德、孫寧瑜伉儷溪頭留影。

李總統來訪，他又隨來。在「九二一」大地震後，台南藝術學院的師生參與了慰問的活動，楊部長並委由我們做了災後建校的紀錄片。所以當我於一月底要離校時，他還希望我留任到新校長產生。但我雖有戀戀不捨之情，卻不願戀棧，天下沒有不散的筵席，這是我放下一切的時候了。

我真正要離開學校了，同仁們為我安排了兩次惜別性質的活動。第一次是年底的學校創建回顧展，同時展出了吳棠海先生古玉的研究。第二次是一月底的交接典禮與惜別餐會。同仁們送了很多紀念品，安排節目使我感動。

我感受到同仁們對我離校的依依之情，他們為我收拾行李，在台北、台南兩個辦公室中及台南宿舍裡，整理了幾十箱的書籍與雜物。到了我離校的時刻，他們鋪了紅毯，列隊送我出門。有些同仁紅著眼送我上車，使我受到很大的感動。寧瑜陪著我，也感受到這種溫馨，認為我的努力沒有白費。

我在台南藝術學院退休，台中的自然科學博物館的一些同仁聽說了，一定也要為我辦一次惜別會。我固辭不獲，就在我尚未離校前的一月二十日到台中赴約，他們安排在吳俊賢技士開的飯館裡集會，場面十分溫馨，他們知道我的懷錶失靈，就送我一只近似的，勾起我一陣溫

暖的心酸。這些同仁們的感情是我一生最大的收穫。當晚參加的，我都送一本書留念。

退休的消息當然傳到了在上海的登琨艷的耳朵裡，他等待我退休已經多年了，一直希望我離開公職後可以與他一起再做建築。最近幾年，他因在生意上被騙，只好滯留上海。但也賣了房子，慢慢還清債務。可是正因為如此，在彼岸建立了良好的關係，開始有所發展。

他在台灣仍保留了辦公室，就在民生社區我家的附近。其中主要的一間，面對院子裡的荷花池，是為我保留的。因此我就決定在退休後暫時使用他的辦公室了。他為此回到台灣，為我整理了一番，院子裡已經被遺棄數年的水池，又有綠萍與紅魚，準備苗芽的荷花，就等夏天的來臨了。

在這間辦公室裡，我思索自己的未來。

有些朋友認為，我堅持早日離開學校是有另外的計劃，其實不然。具有決定性的大選正進行中，我並不十分關懷。對於世局，我看得太多了。政治這種權力爭奪的遊戲，即使在民主社會的選戰上，也不覺高貴，但都用高貴的工程加以包裝。因此，使我對服務社會感到灰心的因素，不會因為政權的改變而消失的。當然我也存著一點希望，只是

不會因此而期望而已。

然而天地是很廣闊的。我要做我喜歡做的事，過我喜歡過的日子。因此我為自己的辦公室，那由用蘇州灰色大磚塊砌成的壁上，題了一個名字：

歲月有情軒

上帝如果假我以時日，我會為自己開創一個新的未來。過去的六十五年，我覺得自己活得有意義，有價值；希望未來的歲月，過得有智慧，有風情。

Chapter 14

Life Education

第十四章 | 打造宗博

在我自學校退休，到處幫閒的兩年間，除了文字工作之外，乏善可陳，略為值得一提的是我曾被推選為三個藝術基金會的董事長。當時我開玩笑的說，我是董事長專家。這三個董事長當然以國家文藝基金會的董事長還有點事情可做，可惜因任期甚短，做不了什麼。

國家文化藝術基金會是在一九九六年成立的。成立之初我就被聘為董事，當時的董事長是陳奇祿先生，執行長是陳國慈，在創立初期制度的建立上，就有一些問題。記得鬧得不甚愉快的，是組織條例上誰是決策者的問題。

條例上說由執行長綜理會務，那麼也就是老闆了，可是又說執行長對董事會負責。這本來沒有問題，只要開董事會時，由執行長報告會務就可以了。但董事長是全職，每天上班，究竟是個什麼差使？他還對外代表基金會呢！當時的陳先生已經高齡，政府是安排他一個閒差嗎？可是他有意見怎麼辦呢？當然不免有些衝突了！

又，在條例上規定基金一百億元，但要求民間捐助。既然是國家成立的基金會，民間如何可能捐助？開始時政府只撥二十億，即使存款利息高些，也沒有多少錢。與作為上司的文建會比起來，實在太有限了。即使後來陸續撥款累積到六十億，利息卻持續下降，所以真正有辦法的藝術家會直接向文建會要錢。向國藝會申請，要經過三審五

審，最後定案，也不過十萬八萬，實在不值得。

怎樣提高國藝會的地位與功能是大家很關心的。

後來雖接辦了國家文化藝術獎，引起社會大眾的注意，但功能問題仍然沒有解決。比較起來，美國的文化藝術基金會是直屬中央的，經費是由政府編列預算。雖然受政治的影響，但沒有一個管錢且不必審查就可以直接補助藝術家的上級機關，處境要好得多了。

二○○一年一月，許常惠董事長過世，大家開個會就把我補上去了。我沒有後台，照說輪不到我，可能是因為我已經是第二任的董事了，到任期只有九個月，依法不能再延，可以讓他們好好想想，誰才是適當的董事長。

國藝會與文建會之爭——

我上任之後，在辦公室裡坐下來，想想應該怎麼利用這個機會。

依我的個性，我當然希望能為國藝會在根本上解決制度性問題。究竟董事長該做什麼？只要把圖章交出來就可以了嗎？我對著已離職的陳國慈送的一盆大蘭花，想了很久，決定對此不動聲色，讓新上任的執行長古蒙仁任意發揮。我很想嘗試著與文建會談談藝文補助分工的問題。我在文化政策的文章中，早就談過這些問題了。

百貨店上的宗博館——

我國政府設置國藝會，放在文建會的下面，本身就是一個錯誤；這兩者在精神上是矛盾的。美國設國藝會是因為沒有文化部，而且不願有政府干預文化之嫌，才設基金會對藝術與文化予以補助。我們既然已有了文建會，而且編列大筆預算去補助，何必再設國藝會？這個錯誤已經鑄成，那麼可不可能至少在對藝文的補助上，使國藝會與文建會有所區隔？

很有趣的是「國家文藝獎」。頂著國家的頭銜，這個獎應該是全國最高的藝文獎吧！可是文建會每年還要辦一個「行政院文化獎」。行政院獎是不是比國家獎高呢？有什麼不同呢？在行政院上面還有總統府，國家文化總會每年又要頒「總統文化獎」，這個當然應該比行政獎高吧！這是搞什麼名堂？我參加過行政院與總統文化獎的評審，覺得遠不如國家文藝獎嚴謹，可是這是什麼制度？有人說得明白嗎？

總之，短短的九個月，這些問題偶爾開會聊聊，還沒有坐熱板凳，我就走路了。

這時候，位於永和的世界宗教博物館，在外國設計師的指導下已大體完成，據說已經落成開幕了。我帶了南藝博物館研究所在職班的學生去搶先參觀，作為課堂的一部分。看過以後，覺得展示的設計比我想像的要好，就在館裡裡借了一個房間，向學生說明並加以討論。整體

說來，我對展示是很讚許的，在旁邊相陪的法師似乎很高興。上完課後，我們就很滿意的告辭了。

沒想到過沒有多久，就有法師到我家邀請我去擔任首任館長了。原來他們有了館，卻沒有館長呢！

在這之前，我與宗博之間還有一段淵源，在這裡需要交代清楚。

在我尚在自然科學博物館館長任上的時候，就聽到靈鷲山要籌備宗教博物館的消息。他們要建一座現代化的博物館，所以到處找專家幫忙籌劃，很自然地，就找到科博館來了。

在當時，我實在不能相信佛教人士會花巨貲建造科博館式的機構，沒有答應參與他們的籌劃。過了幾年，我已離開博物館，從事籌劃台南藝術學院的工作。在學校已經成立，我已出任校長，但建校工作仍在積極進行的時候，我在台北市敦化北路的南藝台北辦事處裡，接待了靈鷲山的開山法師——心道法師。他在幾位弟子的陪伴下來看我，希望我能擔任世界宗教博物館的籌備主任。

心道法師是非常謙和的宗教領袖。他用不很有系統的言辭說明了建館的宗旨，使我頗受感動。把世界各宗教齊聚一堂的博物館，器量真是

宗教建築模型展之一。

夠大，志趣真是夠高。他決心建設成像科博館一樣活潑而具大眾性的展示，也看出其胸懷廣闊。但我尚沒有完成南藝的建設計劃，無法離開校長的崗位，答應參與他們的籌備工作，準備俟時機成熟再決定是否採進一步的行動。

靈鷲山與我的接觸是因為在科博館時的祕書，林明美的中介。這時候她已是宗博籌備處活躍的幹員。我從她那裡對宗博的籌備有些了解。原來心道法師發願建館若干年，地點一直沒有著落；沒有地點，怎麼進行積極的規劃？最初的動議是在山上，但在山上建館有多少人去參觀？在台北市區找地點談何容易？這樣經過幾年的尋覓，總算有了結論：一位虔誠的信徒在永和中山路的大街上要建造一座大樓，準備做百貨店，願意捐出上面的六、七兩層，供建館之用。在現實條件下，這已經是最好的狀況了。

博物館設在樓上，在西方沒有先例。因為文化機構總要有獨立的建築，有文化氣息的外觀。可是在日本就比較多見了。日本地狹人眾，戰後市區地價昂貴，對於私人設立的博物館，即使是富豪，也很難做到。所以就把博物館放在高層建築中。他們的博物館多是展示古今美術。日人雖好藝術，通常在百貨公司的最上層，顧客比較少的空間，展出美術品，近似商業畫廊，也可以稱為美術館。我相信宗博樓層的捐獻應是仿照日本的前例所設想的。

漢寶德於宗博展場內留影。

我參加了兩次籌備會，提出了一些意見，其中對地點的建議最為具體。我認為世界宗教博物館的設立宗旨，立意宏大，與商業畫廊不同，不能接受日式百貨店上的空間安排。

原設計是讓觀眾循百貨店的顧客逛店，逐層觀看所安排的電動梯或電梯，到六層的博物館。這是無法凸顯博物館的存在，歡迎大量觀眾來訪的。為此，我提了兩點建議。第一，至少要另闢進口，與百貨店分割清楚，設置專用樓梯與電梯。第二，如果可能，在建築面大街的牆壁上設置電梯，直達六樓。這種想法是來自巴黎的龐畢度藝術中心。因為這樣做可以減少市民視博物館為商業機構一部分的懷疑，同時因電梯的外觀，吸引大眾注意，甚至引起好奇心而來館一逛。

我所提建議與簡單的圖樣，只被採納了第一項，就決定了宗博發展的命運。它有了獨立的進口，但卻沒有視覺上的自明性。成為大眾性博物館的機會是不多的。

後來我沒有積極參與籌備，漸漸失掉了連繫，是因為我在參與會議的時候，感覺到宗教團體的決策方式不合乎效率原則。他們議而不決，決而不行，因為事無大小都要大法師點頭。心道法師個性溫和，不善於拍板，無人實際做成主張。我的個性喜歡明快的決策，系統的思考，完整的授權。在大學或為政府機構負行政責任時向來是這種作

風。我雖很喜歡他們，卻無法接受他們的做事風格，就慢慢疏遠了。後來他們請了洛杉磯的一位博物館館長來此負責籌劃，可知態度非常認真，我衷心的祝福他們，希望他們成功。

我知道他們自科博館所聘用的外國展示設計師中找到幾位，且從事比圖式的選擇。至於世界宗教的展示內容，他們請了哈佛大學的教授為顧問。後來決定採納紐約展示設計師 Ralph Applebaum 的設計，由國外的公司負責施工，我相信設計的成果會超過大部分的國立博物館的。在施工接近完成，快要開館的時候，傳來美國籍的博物館長離職的消息，恐怕也是因為不習慣他們的決策模式吧！

二〇〇二年的一月心道法師派人來請我擔任館長，因為 RAA 的工作成果使我滿意，我有些心動，但又怕他們的授權不足，做不了事情，因此陷於長考之中。山上再派人來談，我就提出了先試半年再說的想法。就這樣，到三月份我就正式到任了。

樹立運行目標──

我接到的很像是一個開館多年的博物館。

員工數十位，組織完備，展場每天開放，觀眾不多：事務有法師管理，館長似乎是虛設的。我的辦公室在心道與了意法師辦公區，高高在上，與同仁辦公區有些距離。這是不成的，因此我試行館長權力的

第一步，就是命令重新為辦公室間進出最方便的地方，與會議室相連。這樣可以營造一個共同工作的氣氛。我又把館的組織調整簡化為三組，展蒐組與教推組分擔博物館業務的四種功能，另一為總務組，負責行政相關工作。會計管錢，由法師負責，加上兩位祕書就可以了。我把宗博的組織縮編為三十多人，因為我知道博物館的人力必須精簡，它不是營利機構，是公益性文化機構，要準備長期投資。

我三月上任，立刻感覺到雖然展示架構明朗清新，有大館架勢，要經營下去，卻有很多缺漏。在硬體上如此，軟體上更是如此。首先我要找到一個營運目標，以便向社會大眾推廣。

宗博是一個理念型博物館，它的存在是因為心道法師要把世界各大宗教的共同精神推廣給社會大眾。他感覺到世上的每一宗教都是教人向善，可是為什麼歷史上、民族間的戰爭都是因宗教的衝突所造成呢？所以宗博成立的意義在於「愛與和平」價值的推廣，並不是宗教珍奇文物的展示。

然而以「世界宗教」為題，博物館很難經營，因為師出無名。無可諱言的，宗教信仰的對象是單一的，宗教之間有強烈的排斥性。世界宗教並不能吸引各宗教的信徒前來。相反的，大家都不會來，連捐款的

入口的金色大廳隱含宇宙之意。

佛教徒也沒有多大興趣。如果是文物的展示可以用藝術來吸引觀眾，「愛與和平」如何吸引觀眾呢？

我在展場中漫步了若干遍，決定推出生命教育為博物館的教育宗旨。宗教的教義都是對生命意義的闡釋，他們所施教於信眾者都是對生命的醒悟，及如何經營一個喜樂、安詳的生命歷程，並以愛心推己及人，營造和諧、幸福的社會。要做到這些，必須推行生命教育。科學博物館的社會任務是科學教育，美術館的社會任務是美感教育，生命教育應該是宗教博物館的社會任務。我把這個觀念向同事們宣布布，作為文宣主軸，並向董事會報告，自此就成為全館共同努力的目標。

在國民教育中原有訓育的觀念，教導學生如何待人接物，做一個行為正當的國民。可是近年來，新的教育方法放棄了訓導的觀念，不再使用管教與體罰來糾正學生的不當行為；提倡愛的教育，希望啟發學生善良的天性，達到德育與群育的目的。可是效果並不理想。有些學校仍然利用體罰來管教，有些學校則以放任、寬容等方式，希望學生自己去體會，因此學生行為江河日下，霸凌之事層出不窮，學校竟束手無策。其實就是因為缺少生命教育。

其實愛的教育就是生命教育。

政府早已在省政府時代提出生命教育的觀念，也有一個形式上的生命教育委員會，但既沒有具體的做法，也就是明確的主張。我希望宗博的展示可以做為學校學習體會生命意義的途徑。換句話說，希望成為教師帶領學生來此上課的地方。

有了這樣明確的目標與推廣的對象，教育推廣組的同事就有努力的方向了。他們各自思考落實生命教育的方案，包括與臨近的國民中小學簽訂合約，使學生可以在放假期間來館免費參觀。在強化生命教育效果上，怎樣把導覽的方式改變，使學生可以領會展示的涵意。到了第二年，就有同事主張成立生命教育領航員協會，希望社會人士與學校老師來參加，目的是透過協會使熱心於生命教育的人士了解本館展示的意義，從而可以帶領更多的老師參與生命教育的傳播。

在推動生命教育時，我立刻感到既有的展示以成人為對象設計，在國小與幼兒方面沒有顧慮周到，確為一大缺憾。博物館教育的發展趨勢是向下延伸，我開始動腦筋，在館內尋找適當的位置，增加一個兒童生命教育展。想到這裡就在館務會議上集思廣議，聽聽同事們的意見。在那時，宗博每年的經費充裕，尚在建館階段，使我的一些增建可以順利推行的。可是在董事會正式通過我館長延任三年的時候，經費就大筆刪減了。然而我決心增設兒童展的計畫沒有改變，並且宣布布以「愛」為主題來構思展示，並請了曾為本館同事的

軟硬兼施

——話分兩頭。我初到宗博，除了確立生命教育的方向外，在博物館展示無尾熊開始，還沒有頭緒就離開宗博了。

從此以後，宗博成為孩子們的博物館。我開始構想如何自此展示中擴大「愛」的效果。由於展示中有對動物的愛的部分，使我想到，如果館內有一個小型動物園，讓孩子們學著擁抱、愛護小動物，可以啟發他們愛的本性，從此擺脫打打殺殺的凶惡行為。我想到從澳洲討一隻

這個夢想經過三年的努力，一直到二○○五年春天才完成。我沒有想到，已到垂老之年，還要以與幼兒同樂的心情，參加開幕式，並為奇幻獸命名。一位同仁穿上奇幻獸形的服裝，在會場走來走去，使我想到迪斯奈樂園。

這時候宗博的經費已緊縮了，利用有限的預算構思動人的展示需要想像力與創造力。設計團隊不負眾望，提出「奇幻獸」的構想，作為未來展示中的主角，以吸引幼稚園的孩子們，並為它設計了一個可愛又稀奇的造型。這是與正常展示廳中老氣橫秋的格調不同的，充滿了童話的意趣。

設計師執掌，在我劃定的空間內進行具體的設計。我要求他們要把孩子放在心上。

的內容上也進行填補。先談硬體。

在世界宗教大廳中，RAA的設計是把十個重要的宗教分列兩側，以攤位的方式展出，包括圖象與文物。大廳的中央空間保留為活動之用。我覺得這樣的展示達不到目的。

上任後，發現觀眾來到大廳有恍然莫知所措之感。他們不是宗教學者，對於循序閱讀說明，觀賞文物，實在沒有耐心。圖象引不起他們的興趣。這個大廳設置的目的原是希望觀眾對各個宗教不同面貌的認識，進而對他們的信仰及相關儀典制度與文物發生興趣。能認識才能包容，原是宗博設置的目的。這個展示如果不能使觀眾邁出第一步，意義就有限了。

我決定利用中央空間，設置一個達到此目的的展示，就提出了宗教建築展的構想。一般說來，我們對各種宗教的認識有限，大多是自其建築辨別開始。這使我想到，也許可以把主要宗教的教堂與寺廟，選其具有代表性的，有歷史價值的作品，製作為模型展示出來，應該是比較有幫助的。後來我在袖珍博物館發現觀眾對於建築的模型非常有興趣，更加強了我實現此一展示的決心。

建築模型可粗可細，要展出當然要做得極為細膩，而且唯妙唯肖。只

有完全寫實的模型，連材料質感與表面裝飾都做出來，才能引人入勝。我選定製作的目標，以我的專業來說並不困難，但如何做到高水準呢。我想到在自然科學博物館的中國科學廳，幫忙製作模型的林健成先生。他的手藝有國際水準，收費很便宜，當時的宗博可以負擔得起。我選的這八大宗教模型，除要考慮其宗教美感與歷史價值外，還要考慮風格、地點與時代的分配，最後我把東海大學的教堂放進去，代表台灣與現代。

我對林先生的要求十分嚴苛。他要去找很完整的資料才做得到，因為過去的宗教建築都是很華麗的，建築上的裝飾細節很繁瑣，而且不能有錯，經得住專家觀眾的仔細欣賞。不但如此，我要求主要的室內空間要做出來，加上光線，可以利用螢幕欣賞。因為宗教建築的內部都是很特殊的空間經驗。模型雖小，對觀眾的好奇心與求知慾的滿足來說，能顯示一些是我們的責任。很高興的是，林先生接受此一挑戰，在一年之內就完成了任務。我仔細看了這些模型，覺得已到達收藏的標準，至少在我所訪問過的世界博物館中所見相比較，它們是超標準的展品。

二○○三年七月，這些模型在姚仁喜的陳列設計下對大眾開放，果然得到觀眾的歡迎，以後就成為宗博的主要展示區了。由於這次的成功，我覺得宗教建築展示尚有更大的發展空間，至少想到尚有兩組可

做，一組是現代宗教建築。自上世紀初以來，現代建築師在各宗教都有重要的創作，如果做成一組，可以吸引建築與設計科系的學生與藝術家來參觀。另外的一組是台灣的宗教建築。台灣各宗教都很發達，自日本占領時期到今天，有一些建築是值得展出的，可以看出外來文化的影響。

宗博的展示空間有限，我計劃逐步完成，先個別展出，每組完成，即全省各地巡迴展出。後來只完成了柯比意的「廊香」與萊特的「聖三一教堂」，都得到好評。我離職後這個計畫就無疾而終了。

二○○四年年初，我發現在世界宗教大廳中展出的文物大多是美國東部重要博物館借來的。當時靠哈佛大學顧問的幫助，宗博付出高昂的保險費，空運來台展出，可說煞費苦心，而觀眾卻毫無所感。眼看借期將到，我查看當年的文件，斟酌如何向他們要求延期。他們絕想不到這些東西搬空，宗博的世界宗教展就唱空城計了。

由於有了製作世界宗教建築模型的經驗，我幾乎立刻決定向美國各博物館提出准許複製的要求，以徹底解決展示的問題。他們知道我們的困難，大多在不可多製、限制定點展出的條件下同意。但也有些怕我們模製時傷害到文物，還要費些口舌說明我們的複製方法。最後終於得到了他們許可。林先生花了半年的時間，就把包括古埃及棺木等文

這些模型已到達收藏的標準，亦是超標準的展品

物複製製完成，他的技術高超，完全用視覺與繪畫方式，對文物不造成任何傷害，也沒有就誤了展示。到了年底，大廳內文物已完全換裝，原物就可以物歸原主了。費城博物館派人來驗收，因為在理論上，複製品也屬他們所有，只是永遠借我們而已。這些專家看了複製品，對其品質也都點頭首肯。因此我心裡放下一塊大石頭。

初試啼聲

在軟體方面，我只舉一項，就是「華嚴世界」的節目。華嚴世界是世界宗教大廳一端的一個大圓球，RAA的設計是一個小劇場，但開館後，劇場內的節目一直沒有完成，放映設備也沒有安裝。我接任後，才知道原設計並沒有利用圓頂劇場，而是把畫面分別投射在頂上而已。他們想到的特色是互動。讓幾位觀眾去操縱圖面。我聽了承包商的報告後，再看他們的初步計畫，覺得缺乏展示效果，必須改變。可是承包商毫無觀眾概念，對我的問題也無法回應，我決定與他們解約，他們就欣然同意了。

我所要的是一個圓頂劇場，如同科博館太空劇場，只是小一點而已。觀眾坐在下面可以看到一個有吸引力的畫面籠罩著他們。可是這樣做，不論是放映設備與影片都要從頭來起。如果真是二十公尺以上的球形劇場，花大價錢找專家，我也不頭痛，但「華嚴世界」是一個十來米的小劇場，到那裡裡去找人呢？沒有博物館做過這樣小的圓頂！那一陣子找了在科博時合作過的團隊，無人能幫我忙，連使用先

進投射技術的Digistar也找過了，都幫不上忙。我請我的一位得力的學生許瑞容，全力推動此案。

很幸運的是，我找到一家光學公司，承諾設計、製作投射鏡頭。他們花了幾個月時間，歷經數次測試，總算完成。軟體的製作也以宗教建築產生為主題，經過多次故事與圖面的修改，總算在二〇〇二年的年底完成。試放時請心道法師驗收，他點頭，我雖未盡滿意，也算過關了。

宗博的規模雖只有科博的十分之一，可是水準卻不低，由於是民間機構，在運作上有極大的自由，地處台北，也較能引起大眾的矚目，所以我感覺到在宗博的幾年，在展示工作的籌劃與推動上，更容易劍及履及，有成就感。除了常設的展示外，我做了幾檔特展，都引起媒體與社會的關注。茲將其中特別有趣的兩檔簡介於下。

二〇〇二年，在宗教建築展完成後，我打算做一個有趣的特展。我一直覺得宗教與人類的關係不只是信仰，也是藝術。我去過敦煌，看過石窟寺，使大藝術家折服的唐、宋彫塑與壁畫，自然也感動了我。回到台灣，一直感到我們的宗教非常興盛，處處是廟宇，廟宇內外遍布著塑像與繪畫，但其水準僅有民俗價值。我很想把古中國的佛教藝術品借來一展，使國人開開眼界。

泥塑與壁畫，價值昂貴，搬動不易，借展是辦不到的，就打聽敦煌是否有複製的能力。似乎可以；但要複製，實不知要經過多少關卡，才能做到。這時候，我聽到山西今天尚有熟練的泥塑工人。怎麼可能？原來他們的藝術學院的教授曾研究古廟中的藝術，試圖保存其技術。成功後就把這種技術傳授給當地的年輕人，可以用來修理古廟及古代塑像。所以山西的泥塑技藝其實已經復活了，承襲了唐宋元明的風格。我聽到後感到很興奮。我們不必回溯到敦煌，只要回到山西的古廟就可以了。

經與山西省文化局方面聯繫，說明我們希望展出古雕塑複製品的意思，請他們介紹技藝高明的匠師。很快就找到並連絡上了。

雕塑體型龐大，搬動不易，他們表示願意來台塑製。我很高興，因為這將是一個別具生面的展覽，一方面是展出泥塑的過程，觀眾可以學習，也可以了解，是很難得的機會。另方面，則是成品的展覽，是各種佛像造型的呈現，都是山西古廟中的典型作品，包括一具三米長的臥佛，相當於複製，展示時可以同時介紹古佛像的圖象。展示後，這些作品當然都成為宗博的收藏品。

山西的石師傅帶了兩位徒弟，發揮了他們的長才，是宗博最熱鬧的一次展覽，媒體報導，文化界人士來參觀，都有非常正面的反應。同

宗教建築展很受觀眾歡迎。

時，出身於本土的吳榮賜來參觀，他覺得台灣也有泥塑傳統，應該傳承，要求我在宗博辦類似的現場泥塑展，他可以帶學生來表演。我立刻答應，在為兒童展準備的場地上，他很認真的，按步驟做起泥塑菩薩來。他的努力感動了文建會的傳藝中心，希望能到他們的館裡裡舉辦一次，而且可以想法傳承下去。

另外一個使我記憶深刻的特展是「一幅畫的展覽」。

世界宗教博物館之展示不是以佛教文物為主，所以我一直想辦一次基督教的藝術特展。可是宗博的收藏十分有限，而到歐洲去辦借展又非財力所可負擔。在我檢視收藏室的時候，發現了一張歐洲巴洛克時期的繪畫，相當夠展出標準，忽然想起多年前曾寫過一篇文章，〈只有一幅畫的美術館〉，指出在俄國與英國都曾用一幅畫作成一個豐富的展示。英國在國家畫廊作過的展覽是我親眼看見的。我覺得用一幅畫作為主題來展出，仔細分析其內容，不論在藝術與歷史的深度理解上都是很有幫助的。平常我們逛美術館，只看到牆上掛滿了大大小小的畫幅，何嘗弄得明白其意涵？所以一幅畫就是一個世界，是可以作為展出主題的。

這幅畫是十七世紀喬丹奴的「牧羊人的朝拜」，是「聖誕圖」的故事。畫的本身相當動人，但裡裡面充滿了隱喻，實在不是觀眾所能了

解的，所以我們誘導觀眾去認識這張畫的內涵。同時並對畫家及其重要作品做了深入介紹。「聖誕圖」是基督教藝術中的一個重要題材，西方有很多環繞聖誕創作的著名作品，我們都設法用對比的方式加以分析，讓觀眾既可欣賞，又可理解故事內容，然後我們引導觀眾對同一個題目下的不同表現方法加以分析，指出其藝術的與歷史的因素。感謝今天的複印技術，可以把這些畫做成大型畫板，與說明組合成很像樣的展示。

到展場的最後，觀眾才能看到這畫的原貌，高兩公尺的大作品，美觀而動人，可以駐足欣賞後離去。

這是我在博物館工作的若干年間，最使我感到滿意的展覽。我的任期就要到了。我希望我的後任者能把宗博的精神更加發揚光大。展覽組的同仁為了歡送我離館，正為我籌備一個書法展。我要分神去整理、分析我的書法習作了。我的書法真的值得一展嗎？

二〇〇八年三月，我把辦公室遷到榮譽館長室，準備在這裡為靈鷲山籌劃宗教園區的開發。

Chapter 15

On Beauty

第十五章 | 美感人生

二〇〇八年的年初，總統大選落幕，馬英九以壓倒性的優勢奪回政權。剛上任的文建會主委王拓忽然面臨立刻要下台的窘境。他與我都是當年為《時報》人間副刊的高信疆寫稿的作家，也算是老友了。他來宗教博物館看我，向我表示，我寫的《談美》，他認真讀了，覺得文建會要認真的推動美感素養。我一方面很感動，一方面很好奇。感動，是因為我寫《談美》那麼多年，書出兩本去，從沒聽到文化界有什麼反應，更不用提政府文化首長了。他是第一位官員向我表示肯定的。好奇，是因為他的任期只有三個多月，怎有時間推動如上複雜的計畫？我不客氣的把這個疑問提出。他回答說，他要擬定幾年的計畫，使後任無法改變。因此希望我積極幫忙。對此，我當然一口答應，但不免仍然半信半疑。

真的，手握權力的人一句話，勝過我們千言萬語。他一方面邀我去文建會對同仁們演講，說明美感培育的重要性，一方面要求同仁們迅速擬定計畫，向經建會提報經費。同時，他把甫自省政府轄下歸併的四座社教館更名為「生活美學館」。因為他把美感培育計畫定名為「生活美學」運動。生活美學就這樣出現了。

可惜的是，我沒有信守承諾，幫忙文建會同仁去擬定計畫，因為這正是我要離開宗教博物館長職位的時候，一方面要安排離職的一切，包括在居家附近找一間辦公室，一方面要了解靈鷲山開發計劃的種種，

（登琨艷 攝）

已經自顧不暇。所以當文建會把計畫提到經建會審查的時候，我發現一些不妥之處，已經來不及了。我幫助他們去經建會參加審查會，說明計畫的重要性，在有些官員的反對聲中，通過了五年計畫承諾會後修改計畫內容。時間已是五月中，幾天後，政權交接，王拓就下台了。

新政府的文建會主委是黃碧端，上任後於六月中來看我在宗博的書法展，談到生活美學運動計畫，希望我繼續幫忙。她對過去的情形不了解，自然沒有計畫修改的指示，我能幫忙的只有在計劃中的一個項目，「生活美學理念推廣計畫」中，擔任叢書出版計畫的召集人。即使如此，我也很興奮的參與並領導幾位委員向夢想邁進。

什麼是美 ——

在過去幾年間，我已在美育方面做了深入、全面的思考。

誠然，要推動美育最重要的第一步是理清觀念：什麼是美，為何推動國民美育，王拓匆忙間使用「生活美學」這個字眼，是文學家很容易犯的毛病。把美感過於空泛的解釋。

表面上看來，很受歡迎，也很容易懂，但卻容易失焦，無法擬定推動的方法。

既然要我負責理念推廣，我就請了幾位有名望的設計界教授擔任委員，一起編輯叢書。我們的首要工作是說服文建會的工作同仁，讓他們與我們抱有同樣的工作目標。

可惜的是，由於文建會高層對我的理念未必完全認同，加上公務員習慣上的流動性，在我擔任召集人的短短幾年內，主辦科長就換了兩次。兩位主委對我都是敬而遠之，從來不曾與我深談工作推動的成敗，如何改善等等問題。

我認為美感素養的提昇應該是文建會的核心工作。但是文建會似乎並不同意。他們也不理解，為什麼生活美學的理念小組成員都是設計界人士。我很想告訴他們，文字、藝術、設計都與美有關，但只有設計與美感的關係最密切。

文字與藝術的美要經過很多想像力的闡釋，設計的美則直接訴於感官。何況藝、文到底是中、上階級知識份子的精神世界，與庶民的日常生活是有距離的。這些話我實在沒有機會對他們說。

由於我年事漸長，加上髖骨曾於中年時受傷，退休後，醫生勸我換人工髖骨，我寧使用手杖減少壓力，所以走到哪裡都有超過實際年齡的老人表象。政黨輪替後，我又掛了個總統府資政的虛名。所以政府官

員對我不免寬容幾分。他們雖不贊成我的生活美學觀，仍然勉強讓我推動下去，實在不是我所希望的情況。

雖然如上，理念小組的成員們還是盡可能的完成了第一套書的編寫。大家興高采烈的以六個領域來收集圖片。我決定以街道、建築、景觀、室內、家具、器物等六個最接近生活的項目，各找一百張具有美感的圖例照片，每張照片加上二百字的說明，委員會的六位委員每人負責一個項目，直接對我負責，由我來篩選他們所選取的照片，校核他們所寫的文字。

這一套書足夠我忙碌了一年。開會只是形式上的討論，實際工作是我日常完成。

這些委員雖與我有同樣的信念，但大多是大學教授，他們選取圖例時不免偏重於當代作品，容易以研究生的標準，強調藝術性。但在生活美學的理念上，應該是沒有時代、貴賤之分，為一般民眾所見所用的環境景觀與器物形式。所以我一方面要刪除他們不適當的圖例，要求他們替換，另方面必須準備大量圖例資料，以便補他們之不足，因為這樣做，才能在預定的時間內完成編寫工作，並順利出版。

可是叢書出版的用意是為推廣之用，也就是作為美感講習的課本。美

築人間，建築藝術家漢寶德
（一九九八年一月，歐洲）。

美的系統性思考

感培育的第一步就是要看美的東西，培養分辨美醜的能力。所以有了課本，必須有教師去利用這個課本。文建會要先培養種子教師。他們沒有人力辦，就委託民間代辦，又沒有一定的周密的計畫，即使由師大辦理也只是形式而已，並沒有達到「種子」培育的目標。因此叢書雖出版年餘，卻沒有開過班。這當然與各生活美學館不太積極有關，但種子教師計畫的失敗，可能是主要的理由，我了解情況後，知道事不可為，熱心被澆熄了不少，因此激起我寫一本書的念頭，這是「設計型思考」一書動機的主要原因。

我寫這本書是覺得政府官員為民服務，時常沒有把事情弄清楚，就列了預算，而預算一旦通過又受年度的限制，非及時花掉不可。所謂「消化」預算，幾乎比比皆是。在文化界，蚊子館數不清都是這樣來的，軟體的工作也是如此，「生活美學運動」就是其中之一。我認為做好一件事非先有系統性的思考方法不可。

為了使大家看懂，我把它分為兩卷，上卷使用輕鬆的筆觸指出系統性思考的一些觀念與方法，希望高官們也可以抽空看看。下卷則以生活美學運動為例來加以系統分析，希望幫助文建會的同仁們重新思考此計畫，以建立有效的實施方略。可是我寫完後，先嘗試把下卷的第一篇交文建會官員過目，竟完全沒有反應，就決定暫時放棄以生活美學為例，按出版社的意見，改以科博館、南藝大等為例，加上對當下文

```
                    全民教育
          ┌───────────┴───────────┐
       正式教育                  非正式教育
    ┌─────┴─────┐          ┌─────┴─────┐
  學校教育   類學校教育      社會教育   環境教育
```

化建設的一些批評，就由聯經出版問世了。而我對「生活美學」的分析思考卻仍然埋藏在原稿裡，等待下一次機會。

在原稿裡，我以大架構思考的方式，分析了生活美學的推廣方式。希望有一天有一位重視國民美育的政府首長可以清楚的了解推動美育的架構。他們應該知道為什麼歐洲有那麼進步的文明？十八世紀末，法國哲學家席勒就提出美育的重要性了，而且把美育貫穿到一切行為之中，作為人文道德的基礎。

我為此查了一個表（上表），說明這個運動所涉及的教育所學及相關機構，其實是包羅一切的。政府當局真有心提高國民美感素養，幾乎可以視之為全國性的運動。

其中正式教育部分，可分為學校教育與類學校教育。

學校教育當然以中小學的國民美育為核心，以大專的通識教育為補充。類學校教育則以軍事院校的通識教育與人文訓練機構旳審美訓練為主。

至於非正式教育，也可大分為兩類，一為社會教育，另一為環境教育。後者為沒有教師的，潛移默化的教育。又可分為人際環境與美感

環境兩類，前者包括家庭教育在內，是政府所無法幫忙的，靠的是全民的美感素養，後者是由營建單位負責的市街環境與開放空間。

社會教育部分也就是文化部門應該負責的。其中至少可分為成人補習教育、社教館所教育與傳媒教育三項。這裡還不包含為眾人注目的公共藝術。目前文建會所能做的不過是補習教育中的美感講習而已！

可是回頭看看這個大架構，不論使用那一個管道去進行，除了環境教育之外，那一項可以缺少教師？換句話說，若要推動全民美育，第一件事就是培育足夠有傳授能力的美感教師。如同當年國家在推動全民國教的時候，普遍的設立師範學校，培育教師一樣的道理。如果不懂得系統性思考，想不到這一層，後面的績效是談不上的。

不要說全國性的美育了，只談文建會所能做的成人美術講習，所需教師並不多，也要當成一個問題，使用系統性思考來尋求解決之道。文建會的官員有此能力來處理這樣的難題嗎？

教師只是第一個問題，就已經難以解決了，課程要怎麼設計呢？聽說在種子教師的訓練班上，要求老師做教案。我不能了解的是，老師尚沒有養成審美能力要怎麼設計教案？這都是第一流的頭腦與堅定的決心才能解決的問題，想到這裡只能使人感到絕望而已。

在這些之外，文建會還在推動兩個重要計畫，花錢遠比理念小組為多，一為地方美感提升計畫，一為生活美學主題展示計畫，我都擔任評審委員。前者是由地方提出都市環境改造方案，由評審通過後實施，後者則由民間展示單位提出展示主題及設計，由評審通過後實施，由於是地方與民間主動，缺乏一定的準則，最後只好勉強通過幾件，以免在年度預算執行上受到指責。在我看來，同樣很難達到提升生活美學的目標。

解決之道要先有決心，然後成立專屬的單位負責推行。就是我所說的有錢、有權。這個特設的單位，如果要處理全國美育，就要設在行政院；如果只處理文建會的生活美學，就設在主委之下。一定要特設，因為需要專家領導，用公務員是不成事的。

這些話我本來要向總統或文建會主委說的，可是即使見到他們，也沒有足夠的時間說得清楚明白，我就只有放在心裡祈禱上蒼了。眼看文建會要改為文化部了，但問題會好轉嗎？我很懷疑。

一九三四　◎出生於山東省日照縣皋陸鎮。父漢國華，字榮青，以字行。母李建蕙。為皋陸元利漢家同輩之長子。

一九四三　◎因鄉間不安，離家去日照縣城讀浸信會設立的基督教小學，進四年級，開始接觸到《聖經》，但不接受老師勸告信教。

一九四五　◎抗戰勝利共產黨到來，家鄉開始清算鬥爭。離縣城，躲避地方幹部，寄居親戚家中。與弟寅德白日去田間避難。

一九四六　◎入日照小學就讀。後來考入中正中學初中部。

一九四九　◎父親進入海軍醫院服務。
　　　　　◎大局逆轉，舉家到舟山暫住。父親婉謝三叔去蘭州之邀約，仍擬去台灣。

一九五二
◎ 進定海中學初三。數月後，共軍渡江，海軍奉命南移，舉家上登陸艦與來自青島之海軍醫院人員會合。
◎ 過左營，海軍醫院船艦奉命至澎湖駐守，住測天島，艱苦度日。
◎ 以同等學力考入馬公中學高中部，每日乘渡輪上學。當時馬中的教師多為流亡學校教師。

一九五三
◎ 高中畢業。到台灣考大學，原擬考文科，因家境之考慮，考取台南工學院建築系。
◎ 因肺病休學，在家學習文學寫作，練習英文翻譯，讀世界文學名著，有退學從事寫作的打算。因考慮父母的願望而打消。

一九五五
◎ 勉強復學，進二年級。開始讀外國雜誌，讀評論，做筆記，了解建築與文化的關係，對建築開始發生興趣。

一九五六
◎ 回鄉實習，摘要翻譯〈空間／時間與建築〉等，對現代建築背景已有掌握。同時讀美新處現代美術的書籍。

一九五七
◎ 四年級，在林華英同學之協助下，創《百葉窗》，寫發刊辭〈建築、人群〉，強調建築之人文價值。
◎ 翻譯孟福之〈城市文化〉。

一九五八
◎ 畢業後留校擔任胡兆輝教授之助教，兼任郭柏川教授助教。
◎ 考取高考，金長銘教授介紹在和睦建築師事務所實習。

一九五九
◎ 劉國松來成大任助教，並介紹莊喆相識，接觸五月畫會。
◎ 夏天到有巢建築師事務所實習，認識虞曰鎮先生。

一九六〇
◎朱尊誼主任介紹，到海軍機校兼課，教西洋建築史。

一九六一
◎到東海大學建築系任講師，教建築史與設計。由華昌宜引介，初識陳其寬先生。

一九六二
◎創《建築》雙月刊，虞曰鎮為發行人，胡宏述為社長。寫發刊辭〈我國當前建築之自覺運動〉。
◎譯雷德《雕刻之藝術》，大中出版。

一九六三
◎寫首篇古蹟保存之社論。
◎為陳其寬先生設計高雄基督教新村。

一九六四
◎在杜維明家中認識蕭中行女士。
◎留美，於柏克萊停留兩個月，之後到波士頓，進哈佛設計研究院。

一九六五
◎獲碩士學位。到波士頓市發展局工作。
◎秋，與蕭中行結婚於哈佛教堂。

一九六六
◎女兒漢可凡出生。
◎秋，去普林斯頓大學，學習建築史之研究方法。初會詩人瘂弦於普大。

一九六七
◎遇吳德耀校長於普大，承邀回國接任東海大學建築系主任。研究佛教建築空間，獲藝術碩士學位。
◎獲基督教大學聯合董事會支援，經加拿大，過歐洲旅行。
◎年底，開設漢光建築師事務所，與潘有光、漢寶德合作。第一個業務為一小型廠房，致力於結構空間造型。

一九六八
◎兒子漢述祖生。

一九六九
◎ 歐保羅博士兼任工學院院長，支持建築系之課程改革，設都市計畫課程。
◎ 經合會聯合國顧問邀約從事林口新市鎮之規劃。
◎ 東海大學建築系改五年制。
◎ 創《建築與計劃》雙月刊，仍由虞曰鎮為發行人。
◎ 出版《明清建築二論》，取得正式副教授資格。
◎ 救國團台中總幹事王生年邀請設計台中育樂中心建築，為回國後第一座正式建築設計，開始了與救國團合作關係。

一九七〇
◎ 中心診所擬成立財團法人，張院長邀設計該院新廈，是國內開放院落空間首例。
◎ 出版《合理之設計原則》譯本，介紹現代設計之方法。
◎ 出版文集《建築的精神向度》。
◎ 冬，政府推薦去西柏林參加研討會一個月，考察德國都市發展產生之弊端。

一九七一
◎ 辭《建築與計劃》編務，創《境與象》雙月刊，自任發行人。
◎ 初識高信疆夫婦。夏鑄九來校為助教，參與《境與象》編輯。
◎ 台北縣工務局長來訪，邀約調查林家花園古蹟現況。

一九七二
◎ 秋，代表東海大學去韓國參加基督教大學教育研討會。
◎ 開始寫副刊文章，受高信疆邀約，以「也行」筆名寫專欄於《中國時報》。
◎ 進行林家花園之古蹟調查研究。洪文雄帶領學生為之。

一九七三
◎ 寫《斗拱的起源與發展》並出版。
◎ 升等為正教授。
◎ 出版《板橋林宅調查研究與修護計畫》，為國內第一本此類報告。
◎ 秋，應聘去美加州大教書。
◎ 為東海大學建築系新系館構思。

一九七四
◎ 接受基督教聯合董事會支助，去倫敦大學研討都市發展三個月，與林將財同班。
◎ 返國，設計溪頭救國團青年中心。以木屋與杉木林相協調，次年完成，一時備受大眾喜愛。

一九七五
◎ 進行彰化孔廟之研究與修復計畫，並於次年完成設計、發包，再次年完工。為台灣首次完成古蹟修復，並建立修復程序。出版調查修復報告。
◎ 為救國團設計洛韶山莊，此一小型白色建築，按造型之邏輯設計而成。
◎ 開始設計天祥青年活動中心。

一九七六
◎ 東海大學建築系新館落成。
◎ 出版《建築、社會與文化》。
◎ 譯《文明的躍升》，初倡科學與人文之結合。

一九七七
◎ 辭東海教職，應中興大學羅雲平校長之邀，擔任國立中興大學理工學院院長。

一九七八
◎ 鹿港古市街之調查研究，並出版報告。

一九七九
◎ 鹿港文物維護、地方發展委員會成立，擔任規劃執行。
◎ 在《聯合報》寫評論，談文化。
◎ 參加教育部十二項建設之文化建設東北亞考察團。
◎ 參加教育部之歐美科學博物館考察團，並於返國後寫考察報告。
◎ 妻蕭中行帶子女返台定居。

一九八〇
◎ 第一澎湖青年活動中心完成，隨即被軍方收回。

一九八一
◎ 兼任國立自然科學博物館籌備處主任。

一九八二

◎ 辭中興大學理工學院院長職，專任籌備工作。委託宗邁建築師事務所進行科博館第一期之建築設計。

◎ 和美道東書院修復。

◎ 林家花園修復工作開始。

◎ 完成救國團北學苑、花蓮學苑。

一九八三

◎ 完成彰化縣文化中心，得建築師雜誌獎。

◎ 完成救國團天祥青年活動中心。

◎ 開始設計救國團墾丁青年活動中心。

◎ 進行大台北華城之住宅設計。

◎ 完成科學博物館經營管理計畫。出國訪二期設計師。

◎ 科博館第一期發包，六月動工。

◎ 開發國內第一個電腦益智展示系統。

一九八四

◎ 與英國皇家設計師葛登納簽約，進行二期展示之設計。

◎ 澎湖青年活動中心第二館完成，得建築師雜誌獎。

◎ 《聯合報》南園開始設計，為結合閩南建築與江南風格之園林。

◎ 中研院民族所新館完成，為融合閩南建築與現代建築之首例。

一九八五

◎ 與葛登納正式簽設計合約。

◎ 祖母范太夫人三月二日過世。

◎ 考試院核准科博館擴大編制，準備開館。

◎ 秋，南園落成，一時風靡。

◎ 設計作品：中山大學行政大樓完成。《為建築看相》出版。

◎ 科博館第二期建築發包。

一九八六
◎元旦，國立自然科學博物館開館，為國內現代博物館開館新例。
◎《鹿港龍山寺修復研究報告》出版。
◎前往印度旅遊。
◎初談慈航堂及南鯤鯓大鯤園計畫。開始為聯副、華副寫專欄。
◎祖母葬於三芝，由登琨艷、王小棣設計禮堂，製作節目，為新喪禮之典範。

一九八七
◎國立自然科學博物館組織條例通過，正式成館。
◎鴻禧大溪社區開發計畫。
◎台北仁愛之家完工，並得獎。
◎鹿港龍山寺修復工程開始。
◎鹿港古市街復工程開始。

一九八八
◎自然科學博物館第二期開幕。
◎工研院單身宿舍設計。

一九八九
◎擔任新設國立藝術學院籌劃小組召集人。考察烏山頭校址，要求擴大土地，並於秋天提出建校計畫。
◎進行工研院研究大樓之設計。
◎大溪社區初步完成。

一九九〇
◎林家花園第二期修復工程開始。
◎出版《風情與文物》。
◎出版《物象與心境：中國的園林》。

一九九一
◎大台北華城秀岡社區整體規劃。
◎《聯合報》大樓整合造型計畫。

一九九二

◎科博館展示四期製作陸續開標。積極準備開館營運計畫。
◎夏，去歐洲參觀自然史館並視察製作商之進度。
◎年底為購展示品到西安、北京、上海等訪名勝古蹟及博物館。
◎設計大溪李登輝總統之住宅。
◎高雄師大活動中心設計。
◎鹿港龍山寺修復完成。
◎兒漢述祖進史坦福大學讀博士。

一九九三

◎參與「中國科學文明」展品設計與製作，水運儀象台實驗成功、發包、完成。
◎科博館全館屋頂花園之設計。
◎教育部新設藝術學院籌備處成立，擔任籌備主任，未幾，謝義勇來任祕書。
◎八月一日，科博館全館開放，教育部郭為藩部長主持，孫運璿、李煥兩資政為龍虎點睛。
◎與蕭中行去俄國旅遊。
◎六十壽，同事祝賀，朋友為辦壽宴。
◎秋，構思藝術學院之校園及規劃大要。
◎至大連考察其古建築及自然史館。

一九九四

◎租藝術學院籌備處於敦化北路，登琨艷裝修之。
◎參與大連星海灣計畫比圖，並得設計權。
◎去美國洛杉機與紐約考察電影教育，為藝術學院作準備。
◎弟寅德移民澳洲，漢光事務所由中行經營。
◎成立國立自然科學博物館基金會，自任董事長。
◎新設國立藝術學院之建築，委由登琨艷完成建築造型及模型。
◎秋，至蘇杭訪各類藝術學院，順道參觀蘇州名園及西湖名勝。
◎獲教育部頒一等文化獎章。
◎完成南藝圖書館之設計。

一
九
九
五

◎ 行政院審查新設藝術學院計畫，過關。
◎ 正式向教育部辭科博館館長職，並推薦李家維繼任。八月生效。
◎ 去上海，安排青銅器展，為兩岸首次交流展也。
◎ 大陸自然史館長團來訪。賈蘭坡贈字。
◎ 女兒漢可凡舊金山加大博士畢業，舉家往賀。
◎ 去東歐，考察白俄、波蘭、捷克、匈牙利之音樂教育。
◎ 得第一屆帝門藝術評論獎。
◎ 《建築與文化近思錄》出版。
◎ 結婚三十週年。瘂弦、李家維夫婦、黃光男夫婦、袁旃夫婦與慶。
◎ 始有心律不整之病。
◎ 十一月十七日去香港大學演講。
◎ 二十一日中行腦溢血，送馬利皇后醫院，蓬妹來，兒女自美飛來，親友來者甚多。
◎ 二十五日辭世。二日後送返台北。悲不自勝。
◎ 開始推動藝術教育法。
◎ 十二月十八日中行告別式，會場由登琨艷設計，王小棣節目製作，典禮高雅隆重，有數百人到場致意。

一
九
九
六

◎ 寫〈與懷碩論抽象〉。
◎ 為博物館學會理事長。
◎ 為音像館、音樂館選建築師，分別由姚仁喜、王維仁中選。
◎ 寫「白雲千里空悠悠」，刻中行墓。
◎ 楊樹煌教授畫中行像。
◎ 正式被選為台南藝術學院校長，七月布達。
◎ 六月過杭州，宿西湖國賓館；去徽南歙、黟二縣訪明代住宅；登黃山，霧中想千古幽幽；返杭州，登六和塔，見南宋遺物。
◎ 去東京訪藝大，訪古物維護教育。續訪多摩藝大、京都藝大，看奈良古建築，及古物修護公司。

一九九七

◎ 新竹工研院研究大樓完工。
◎ 大連星海灣國貿大樓完工。

◎ 為南藝校園買古橋。
◎ 六月，去歐洲訪歷史博物館兼看地方博物館。
◎ 發包南藝音像館、造形館、音樂館。
◎ 七月自上海去山西，訪古建築及雲岡石窟，轉北京會文化考察團於機場，以團長身分考察藝術設施。
◎ 設一貫制音樂系，為國內首創。創立國外教授考試招生制度。
◎ 初識寧瑜女士，為其儀容所動。
◎ 九月去舊金山，為女兒漢可凡主持婚禮，考察美新式藝術學院及現代美術館。「新式」，可以經濟自立者也。
◎ 十月率師生去敦煌，可凡與焉，途中看法門寺、麥積山。到蘭州看炳靈寺而昏迷住院。奮起完成旅程，為敦煌莫高窟之美所動。
◎ 年底，兒子漢述祖與高慧真訂婚。

一九九八

◎ 《認識中國建築》出版。
◎ 到巴黎，看其新博物館展示設計；到德國，看媒體藝術展示；過科隆，參觀媒體藝術學院及技術學院；到東柏林，看歷史博物館；到布魯塞爾，參觀國家文物維護所。
◎ 出版《不耐平凡》，為《天下》雜誌文章結集。
◎ 在南藝校內設博物館，古文物展示室，為國內所首創。
◎ 受託進行台灣歷史博物館規劃。
◎ 兒述祖結婚，請秦孝儀院長福證。
◎ 六月去美參觀新設之博物館，先看蓋蒂美術館，後看加州藝術館、科學館；到華府參觀浩劫博物館及其他館之新展示；去芝加哥看科工館及美術館；去馬里蘭大學參訪；到紐約，看古物維護之設備。

◎為國科會藝術學門召集人。

◎《風水與環境》出版。

◎九月,去鄭州看商城及新建河南博物館;到洛陽,看龍門石窟;到北京住北大校園,原燕京園林也。

◎接受人權紀念碑之設計委託。

一九九九

◎一月準備婚禮。二月與孫寶瑜女士結褵於台中自然科學博物館,李慶餘、周延鑫證婚,旋去美度蜜月。

◎主辦「偶發藝術」研討會,有世界級畫家參加,葉維廉主持。評鑑南藝學生作品,均認世界一流。

◎進行台灣歷史博物館之規劃。

◎擔任徐元智先生文教基金會遠東建築獎總召集人。

◎遴選新校長有困難,代理南藝校長至隔年初。

◎去義大利等國建立藝術學校之交流管道。訪米蘭美術學院、威尼斯美院、巴塞隆納大學,參觀畢爾包古根翰美術館,到英國訪倫大Goldsmith美院,到肯特訪Medstone美院,轉比利時布魯塞爾拉布萊美院。

◎九二一地震,談南投再發展計畫,地方阻力多,未入手。

◎應邀去馬來西亞演講,看麻六甲與檳城古建築,頗感動。

◎應邀偕寧瑜去南京博物院,慶新廈開館,有新氣象。既去上海,宿瑞金賓館,登琨艷等為我慶六十五歲生日。

◎為南投免費設計臨時辦公室為未來辦大學之用,縣長不用,體驗地方政治之奧妙。

◎參觀貝聿銘之Miho美術館。看嵐山紅葉。

◎校內聘審會中,因同仁內鬥而心臟病發。

◎人權紀念碑完成,為一新式之紀念碑,與環境融為一體。

二〇〇〇

◎一月三十一日,自台南藝術學院退休,同仁集會,以紅毯送出門。

◎女兒生下外孫,取名得瑞。

二〇〇一

◎《展示規劃》、《博物館管理》二書交田園出版。

◎開始轉移漢光建築師事務所之經營權予與年輕人。

◎完成台灣歷史博物館之規劃。後因政治局面改變，主持者易手而未被採用。

◎新政府成立，獲聘為名譽職國策顧問。

◎六月帝門教育基金會改組，被選為董事長。

◎女兒帶外孫來，為父親九十壽慶生。

◎八月去杭州看西湖荷花，訪西泠印社，去紹興訪蘭亭舊址。

◎完成海科館魚類展示館之計畫。

◎慈航堂落成。

◎遠東建築獎第二屆決選，仍為總召集人。

◎二月一日被選為國家文化藝術基金會董事長，任期九個月，推動改革失敗。

◎應「天下文化」之邀撰寫回憶錄並出版《築人間》。

◎父母均病，母病嚴重。

◎昆明、麗江、大理行，見西南文化風貌。

◎為當代藝術基金會董事長三個月辭職。

◎始為國政會寫文化政策文章。

◎再為遠東建築獎召集人。

◎去上海參觀浦東區，並為博物館找基地，到浙大演講。

◎去福州到閩南，看客土樓，過廈門，遊鼓浪嶼，訪廈門大學。

◎推動採購法之修改，為市府主持探索館案。

◎父母七十婚慶，辦理慶宴。

二〇〇二

◎去吳哥旅行，為其石砌巨雕所動。

◎接世界宗教博物館館長。

◎確定宗博「生命教育」之方向，解決未完成之圓球劇場「華嚴世界」之節目製作。

◎為《明道》月刊寫美感專欄。

◎胡弘才協助完成幻燈片電腦化。
◎開始推動宗博之世界宗教建築模型展。
◎去成都，訪武侯祠、杜甫草堂、樂山大佛。參觀三星堆館，南下大足石窟。
◎七月母親去世，在富錦街設靈堂。
◎開始對美感有定見。
◎寫文化評論見報。
◎去中部觀察教育部震後建築再建之計畫。
◎開始研究藝術教育。
◎岳父孫亢曾先生自然逝世，設計其靈堂。
◎為教育部高中藝術生活科召集人。
◎去美國考察藝術教育，遍走紐約、芝加哥與加州。

二〇〇三

◎寫「藝術生活」課程綱要。
◎寫《藝術教育救國論》。
◎父病，女兒可凡回台。
◎籌劃為宗博辦泥菩薩展，介紹山西泥塑藝術
◎籌劃世界宗教建築展開展，由大元設計。
◎SARS爆發，休館以應。
◎為文化總會百合獎評審召集人。
◎應龍騰出版社之邀出任藝術生活「環境藝術」編寫委員
◎開始構想生命教育展。
◎擬「文化振興法」，討論之。
◎兒女為我七十慶生，過巴黎，搭遊輪走愛琴海諸島。
◎向黨主席報告文化政策。

二〇〇四

◎泥菩薩展決定現場製作塑像，實地展出。
◎《寫給年輕建築師的信》出版。

二〇〇五

◎ 開始讀文化創意產業。
◎ 生命教育展，接受奇幻獸之構想。
◎ 約吳榮賜來館參加泥菩薩製作。
◎ 四月去美，女兒生第二外孫，取名傑瑞。
◎ 出版「漢寶德談美」。
◎ 杜正勝為教育部長。
◎ 支持陳其南之公民美學與文化公民權。
◎ 自然科學博物館為我慶七十歲開研討會、切蛋糕。
◎ 到歐洲考察藝術教育，看博物館；歷倫敦、荷蘭、柏林、巴塞隆納，暢遊廊香聖母院，去法國 Vitra，看前衛建築之起源。
◎ 去南京，講「大乘的建築觀」，參觀棲霞山。
◎ 去巴黎討論中法文化獎。
◎ 經楊樹煌介紹到師範大學開課。
◎ 黃健敏計畫出書數冊。
◎ 為「談美」作多次演講。
◎ 「愛的奇幻獸」展，命名展。
◎ 去北京，陪心道法師到蘭州、北上去大佛寺，見長城遺址。
◎ 去澳洲旅行，遊雪梨港；到坎培拉參觀首都建築。訪國立博物館。
◎ 《談藝術》出版。
◎ 八月頗多慶生活動，科博館同仁熱情感人。
◎ 談故宮南院之政策。
◎ 應邀去黃山，有花山石窟之會，再遊宏村、西遞。
◎ 討論古物分級等文化議題。

二〇〇六

◎ 出版《談美感》，為《談美》續集之議。
◎ 有呼吸道疾病，醫生建議裝呼吸器。

◎ 在宗博推動偶戲導覽之法。
◎ 師大在職班出現一些能幹的學生，如劉永逸。
◎「藝術生活」課各校反應冷淡。
◎ 宗博「愛的森林」兒童展開幕。
◎ 去杭州，商瑪瑙寺事，並遊名勝，去寧波遊天一閣，過河姆渡殿，看王陽明故居，到餘姚，觀越窯遺物。

二〇〇七

◎ 始演講「何為美？」
◎ 得國家文藝獎建築獎，多位友人電賀。
◎ 終結談美專欄：始談文化創意產業。
◎ 進行瑪瑙寺之展示計畫並向連戰報告。
◎ 去加州，女兒陪我去西雅圖看前衛建築；周曉宏陪同看ＬＡ的前衛建築。
◎ 初見梁家銘，談建築空間母語事。

◎ 因頸動脈阻塞而暈眩。
◎ 接陳文正先生住宅設計。
◎ 四月父親去世，廿八日出殯。
◎ 瑪瑙寺交御匠辦理。
◎ 在歷史博物館展出回顧展「淡而有味」。
◎ 去蘇州，訪貝先生之蘇州博物館。
◎ 勤練書法，尤其是草書。
◎ 澳門、珠海看開平碉樓，梁啟超故居。去桂林，看到三姐聲光秀。
◎ 為比菲多之顧問。
◎ 宗博「一張畫」特展開幕。

二〇〇八

◎ 漢光施工圖進藏台博館。
◎ 開始談離館長職，主持靈鷲山開發計畫
◎ 為瑪瑙寺選購工藝品，走遍全省。

二〇〇九

◎ 接受台大榮譽博士學位；接受南藝榮譽博士學位。
◎ 出版古物相關之散文集，為華副刊載之文章。
◎ 文建會黃主委始談美育計畫，組織「生活美學」推動委員會，並為小組召集人。
◎ 與兒子同遊美中西部，春於建築與文化及前衛作品。
◎ 在宗博之書法展，開展後反應良好。
◎ 重回漢光建築師事務所。
◎ 在經建會為美育計畫取得大筆預算。
◎ 宗博同仁送別會，甚為感動。
◎ 比菲多代租辦公室於仁愛路，設「空間文化書屋」。
◎ 王拓為文建會委，來談美感教育。

二〇一〇

◎ 被聘為總統府資政。
◎ 完成靈鷲山第一期開發計畫。
◎ 開始推動第一套「生活美學」叢書，意為推廣之教本。
◎ 與弟弟去日照回鄉探親，老家片瓦不存，徒增感傷。見少數漢人及沿海建設。
◎ 女兒全家共去華中，到南昌看滕王閣、八大山人館、白鹿洞書院，過九江，去武漢看黃鶴樓、下長沙、去訪岳陽樓，去嶽麓書院演講，宋宏濤之安排也。
◎ 生活美學展，為運動之一部分。
◎ 去香港講「閒情偶寄」，郝明義之策畫。
◎ 《人本雜誌》之建築專欄得金鼎獎。
◎ 與友人有南園之遊，腳傷行動不便矣！
◎ 文建會「生活美學館」轉型計畫，提出看法。
◎ 開始有咳嗽之疾。
◎ 開始整理少數玉器收藏。
◎ 介紹姚仁喜為靈鷲山建築師。
◎ 主持校育部「一般藝術教育」討論會，決定以藝術欣賞與藝普為方向。

二〇一二

◎ 參加楊英風展到北京，遍遊藝文場所。感受新北京之發展氣勢。

◎ 發表「生活美學叢書」六冊，開記者會。

◎ 為「中華民國發展史」文教篇共同召集人。

◎ 開始寫《設計型思考》。

◎ 初聞「故宮計畫」及國家美術博物館計畫，對故宮南院之修正計畫表述觀點。

◎ 參觀上海世博並開東海建築系同學會。

◎ 九月初，信義基金會有東京之遊，訪前衛建築作品。

◎ 有馬祖芹壁之旅，訪古村落之美。

◎ 與述祖夫婦有峇里島與印尼之遊，看波羅浮屠。

◎ 去深圳接受《南方都市報》所辦之傳媒建築傑出成就獎。

◎ 《人文行腳》出版。

◎ 獲第二屆國家文化資產保存獎：終身成就獎。

社會人文353

築人間——漢寶德回憶錄（全新增訂版）

作　者 —— 漢寶德

事業群發行人／CEO／總編輯 —— 王力行
資深副總編輯 —— 吳佩穎
責任編輯 —— 陳宣妙
美術設計 —— 井十二設計工作室
照片提供 —— 本書照片未特別註明者，皆為作者漢寶德先生所提供
　　　　　　宗博館與科博館場館照片悉由各展館提供

出版者 —— 遠見天下文化出版股份有限公司
創辦人 —— 高希均、王力行
遠見‧天下文化‧事業群　董事長 —— 高希均
事業群發行人／CEO —— 王力行
出版事業部副社長／總經理 —— 林天來
版權部協理 —— 張紫蘭
法律顧問 —— 理律法律事務所陳長文律師
著作權顧問 —— 魏啟翔律師
社　址 —— 台北市104松江路93巷1號

讀者服務專線 —— （02）2662-0012
傳　真 —— （02）2662-0007；2662-0009
電子信箱 —— cwpc@cwgv.com.tw
直接郵撥帳號 —— 1326703-6號　遠見天下文化出版股份有限公司

電腦排版 —— 立全電腦印前排版有限公司
製版廠 —— 立全電腦印前排版有限公司
印刷廠 —— 盈昌印刷有限公司
裝訂廠 —— 晨捷印製股份有限公司
登記證 —— 局版台業字第2517號
總經銷 —— 大和書報圖書股份有限公司　　電話／（02）8990-2588
出版日期 —— 2012年9月28日第二版
　　　　　　2017年4月17日第二版第2次印行

定價／390元
ISBN：978-986-320-045-1
書號：GB353
天下文化書坊 —— bookzone.cwgv.com.tw
※ 本書如有缺頁、破損、裝訂錯誤，請寄回本公司調換。

國家圖書館出版品預行編目(CIP)資料

築人間：漢寶德回憶錄
漢寶德著. ── 第二版.
臺北市：遠見天下文化, 2012.09
　　面；　公分.
──（社會人文；353）
ISBN 978-986-320-045-1（平裝）

1.漢寶德 2.建築師 3.回憶錄

920.9933
101018353